發 現 世 界

eureka

未知的世界是歷史美麗的延伸

26 ORO charmé de sa nouvelle ... retournait chaque matin au sommet ... Tea et redescendait ... son ... arc en ciel chez Vairaumati. Il resta longtemps absent du Teraï (ciel). Orotéfa et Ourétéfa ses frères, descendus comme lui du Céleste Séjour par la courbe de l'Arc en Ciel après l'avoir longtemps cherché dans les différentes îles le découvrirent enfin avec son amante dans l'île de Bora Bora.

eureka

發現世界

未知的世界是歷史美麗的延伸

The Secrets of Illustration

插畫考

那個開創風格的時代與藝術大師們

郭書瑄 著

作者序

　　「插畫考」一詞，聽來像是預備將古今插畫一網打盡的雄心壯志。不過，由於「插畫」的範圍可以涵蓋各種出版刊物，因此為了呈現較為豐富且統整的介紹，筆者於是將討論範圍限定在十九至二十世紀初的藝術家書籍插畫上，而這段時期其實也具現了書籍插畫的最大可能。

　　從當今書市看來，「書籍插畫」似乎已是過時的產物。踏入書店，近年迅速竄紅的兒童繪本與成人圖文書，正在暢銷書架上招攬讀者的注意。然而，筆者之所以決定以超過一百年前的作品為探討對象，除了在於回溯圖文關係的發展過程外，亦在於其中的藝術自覺部分。

　　嚴苛說來，無論古今中外，凡是牽涉到市場考量的圖像表現，儘管其中不乏創作者個人的藝術風格，但仍難以完全避免迎合大眾口味的商業成分。而於十九世紀開始蓬勃發展的藝術家插畫，當中強調的正是一股不願向商業妥協的執念。在今日的走向，如此信念竟已成為遙不可及的美好年代。如今藉由這些舊作的重新羅列與整理，或許能為今日創作者、出版者與讀者帶來新的刺激。

　　筆者於是由插圖本身的風格表現著手，觀察同時代藝術運動與流派在插畫上造成的多元影響，其中並涉及藝術家如何在文本的對應之間，維持本身藝術的獨立性。接著則以文本角度，檢視不同插畫者就單一文本所選擇的呈現方式，以及其所展示的各種詮釋空間。最後則以技術層面，觀察當時實際可使用的媒材與技法，為插畫製作所賦予的表現可能與限制。

《插畫考》目的不在於全面縱覽的線性介紹，而是企圖以不同層面的反覆審視，思考插畫書籍在圖像與文字、美術與工業、讀者與作者等關係中所扮演的角色。儘管如此，本書尚有未盡之處，由於篇幅與蒐集資料有限，筆者雖盡量廣及和主要藝術流派相關的插畫作品，但書中所選介的範例原則上仍以英法兩國為主、偶以德西為輔。其中也有特定幾位藝術家作品一再出現的狀況，除因筆者個人偏好與研究專長外，目的亦在於使讀者在龐大範圍中，有數條較可聚焦的脈絡可循。

　　本書的完成，首先感謝中央大學藝術學研究所吳方正教授撥冗閱讀初稿與提出建言。並感謝如果出版社王思迅總編、張海靜副總編與編輯劉文駿的共同協力，使本書的實現成為可能。更將感激與祝福獻給始終以愛圍繞我的家人：我的母親李愛麗女士與姊妹書毓、書玲。最後，誠摯的感恩歸與親愛的上帝，祢所賜的總是超乎我所求所想。

二〇〇七年四月於荷蘭萊登

目次

CHAPIT

Chapter.III

書籍插畫藝術的媒材與形式

從布雷克到夏卡爾
——插畫藝術的大實驗時代

「顯然，插畫書籍是一種內心渴望。」
　　　——杜莫里耶，〈嚴肅藝術家眼中的書籍插畫〉

　　插畫在西方並不是什麼新鮮的東西。早在古埃及時代，《死者之書》便以平行的帶狀構圖，展開圖文之間的緊密對話；中世紀的修道院內，修士們以畢生的熱情在書頁間綴飾以纖麗的插圖。插畫書籍是一種渴望、一種本能需求，正如杜莫里耶（George du Maurier）所言，多數的文明人喜愛閱讀，而多數閱讀的人都喜愛書中充滿美麗的圖畫。❶

「次要」藝術？

　　但是，儘管插畫很早便在歷史舞台上登場，但卻始終扮演著不受重視的小配角，相較於「主流」的繪畫，插畫一向被視為一種次要藝術（minor art）。由於插畫或多或少必須受限於文本的敘述架構，而版畫這種間接媒材又使藝術家必須將自己的概念交由製版師傅執行，因此，插畫多半被歸類為受學院訓練出身的「正統」藝術家不宜從事的工藝等級。於是長久以來，無數精美插畫的製作者雖然在生前享有商業的利益，但卻經常在浩瀚的藝術史中被草草帶過，甚至隻字未提。

雖然傳統觀念多半不認為插畫屬於真正的藝術形式，但這並不意味著藝術家們對插畫的魅力無動於衷。許多主要從事繪畫或雕刻領域的藝術家們，也同時熱衷於插畫出版的工作；以文藝復興時期為例，杜勒（Albrecht Dürer）的宗教書籍插圖、霍爾拜因（Hans Holbein the Younger）的民間傳說插圖《死亡之舞》（*Der Todtentanz*, 1538）等，皆是知名畫家跨行從事「次要」藝術的重要先例。

但無論是杜勒、霍爾拜因，或是之後嘗試插畫工作的正統藝術家，雖然他們能輕易展現出成熟的構圖與優美的表現，但他們的插圖目的仍以表現文字敘述的內容為主，並未企圖使插圖脫離文字脈絡，成為抒發個人藝術理念的獨立媒介。因此在某種程度上，插畫仍是一種「次於」文字媒介的形式。直到十九世紀「藝術家之書」的出現，插畫才真正脫離了文字束縛，獲得了自身的獨立意義。

藝術家之書

實際上，狹義的「藝術家之書」（livres d'artists），或稱「畫家之書」（livres de peintres）一詞，是專指十九世紀末至二十世紀初交替時期，出現在法國的幾部由單一藝術家進行整部書籍插畫的特定作品。不過，在這裡本書所討論的範圍，則是採取較廣義的「藝術家之書」界定，泛指由非專業插畫家製作，而是由正統藝術家們設計、以表達個人藝術理念為首要目標的插畫書籍。然而即使是廣義的藝術家之書，也是在十九世紀之後，才開始大量出現。

十九世紀之所以成為歐洲插圖史上的巨變時期，和背後

的社會與經濟因素息息相關。插畫所仰賴的版畫與印刷技術獲得大幅提升，除了歷史悠久的木刻與腐蝕銅版之外，鋼版、木口木刻與石版畫等新技術不斷顛覆著從前的版畫觀念，不僅藝術家更容易接觸插畫媒材，大量印刷的機械複製技術也使閱讀人口逐漸激增。工業革命帶來了社會階層的變動，閱讀不再是貴族階級的特權。十九世紀初的幾位藝術家插畫先驅者，如布雷克（William Blake）、德拉克瓦（Eugène Delacroix）、夏塞里奧（Théodore Chassériau）等，除了開創嶄新的圖文關係外，也利用當時所能取得的新媒材進行了插畫的革命行動。

相較於法國插畫在十九世紀末的大放異彩，英國的插畫盛世則在一八六〇年代便已出現。前拉斐爾派藝術家聯手進行的精緻插畫書籍，以及威廉・莫里斯（William Morris）的凱姆斯寇出版社（Kelmscott Press），皆促使了英國插畫書籍的蓬勃發展。而由莫里斯為代表人物的美術與工藝運動（Arts and Crafts Movement），更強調藝術應與生活結合，從前日常生活中被視為次要藝術的工藝範疇，如今皆提升至美術品的地位。凱姆斯寇出版社發行的插畫書籍，布滿版面的裝飾圖案甚至凌駕於文字內容之上，不斷在閱讀過程中吸引著讀者的視線。

隨著插畫的地位逐漸提升，以及印刷方式的不斷更新，終於造就了插畫史上最令人矚目的時期。自一八八〇年代至兩次世界大戰之間，是歐洲書籍插圖大放異彩的時刻，一般稱作「插畫黃金時期」（the golden age of illustration），本書探討的對象也以這段期間的插畫創作居多。雖然期間一次大戰的爆發曾使這波插畫熱潮暫受阻礙，然而這段時期對插畫的理念與熱潮是延續不

斷的，甚至一直影響到今日的圖文出版品。

　　巴黎出版商沃拉爾是插畫黃金時期的一位關鍵人物。沃拉爾兼具精明的商業頭腦與獨到的藝術眼光，在他經營的畫廊中買低賣高地進行藝術品交易。商業上的成功使他能夠從事自己深感興趣的副業——也就是版畫與插畫書籍的出版商。沃拉爾的理想是委託非專業版畫師製作插畫，他認為專業師傅雖然技術紮實，但卻不能如實傳達藝術家的創作原貌，於是他先後與許多畫家共同合作，包括賽尚、賀東、波納爾、德尼、夏卡爾、雷諾瓦、羅特列克、麥約、畢卡索等。這些今日被奉為大師級的藝術家們所製作的插畫書籍，在當時所受到的嘲諷卻遠大於讚賞，人們不但無法理解其中自由奔放的作法，而且也和藏書家心目中書籍設計應有的精緻規矩截然不同。沃拉爾無視於藏書家與社會大眾的批評，才造就出許多原本可能消跡於歷史中的偉大藝術家。

　　沃拉爾的名言：「無論如何，最後發言權畢竟屬於我。」❷透露出他堅持己念的決心，而和他合作的畫家們也同樣抱持著藝術至上的信念，繼續朝著這條處處坎坷的道路邁進。

　　插畫黃金時期的藝術家之書，是使插畫風格與當代藝術潮流互動密切的關鍵。藝術家們以各種可取得的新媒材，企圖由自身的理念出發，在其中找出與文本精神相互呼應的契機，而非一味地聽從文字內容擺布。在裝幀、版面與裝飾等元素上，藝術家們也一再挑戰著傳統書籍形式的限制，將書籍設計發揮至最大的可能，以此激發出插畫藝術的多樣實驗。

社會脈絡
　　由沃拉爾在出版事業上的一波三折，已透露出當時插畫市場的概況。在藝

術理念與大眾口味的衝擊之下，十九世紀至二十世紀初的插畫書籍大致可區分成兩種典型走向：即專業插畫家的插畫書（illustrated book）與上述的藝術家之書。

專業插畫家並不是十九世紀的新產物，而是長久以來經常在歷史中被貶抑為工匠地位的職業畫家。他們以製作大量發行的插圖為主要謀生方式，作品的共同點多半是寫實細膩，以符合大眾口味為主要訴求。活躍於十九世紀的多雷（Gustave Doré, 1832-83）或許是最知名的專業插畫家代表，他一生創作量驚人，代表的插畫作品包括經典名著《暴風雨》（1860）、《唐吉訶德》（1863）、《聖經》（1865）、《失樂園》（1866）、《神曲》（1867）、《拉封登寓言》（1867）、《老水手謠》（1870）、《倫敦：朝聖之旅》（1872）等。不過，雖然多雷藉著迎合市場的插畫書籍增加了不少經濟收入，但其實他終其一生都不斷進行著宗教、風景等題材的大型油畫創作，企圖爬升至更「高階」的畫家行列。然而，他的油畫創作為他帶來的名聲，仍比不上他那精緻中不乏獨特創意的插畫作品。

和專業插畫家的情況相反，藝術家的插畫作品雖然能盡情表達個人的藝術理念，但卻往往落入曲高和寡的境地，於是經常在市場上慘遭滑鐵盧。甚至，當沃拉爾建議某藏書家購入先知派畫家德尼（Maurice Denis）出色的插畫書籍《智慧》（*Sagesse*, 1880）時，這位德尼畫作的愛好者卻立刻拒絕了：

「畫家不是插圖家，畫家的隨心所欲與構成插圖書籍優點的精美裝飾極不相稱。」❸

這正是專業插畫家與藝術家之間的弔詭之處，事實上也是今日商業藝術與純藝術創作之間的共相：專業插畫家苦於不被正統藝術承認；正統藝術家則苦

於不受普羅大眾歡迎。

　　一般而言，在當時以富裕藏書家為主要交易對象的出版界，收藏家的品味往往決定著一部插畫書籍的風格。甚至常有原本未附插畫的書籍，在收藏家的要求之下，由插畫家在已出版的書籍空白頁上，依照書主的喜好加上手工插圖。而在大量的藝術家之書出現後，儘管藝術家在某種程度上仍需倚賴藏書家的收入來源，但藝術家不再對收藏家或社會大眾妥協的傾向已越來越明顯。幸而，真正的藝術品總是經得起時間考驗，從前不受市場歡迎的藝術家之書，如今卻弔詭地成為收藏界的珍品。

　　自十九世紀初開始不斷活躍前進的插畫活動，在二次大戰前的歲月達到了頂峰。文學與視覺藝術在黃金時期中展開了跨界對話，新的書籍理念源源不斷地產生。藉由藝術潮流與插畫創作的關連、插畫形式與媒材的分析，以及插畫風格與文學作品內容的詮釋等不同面向，本書將對歐洲插畫黃金時期前後的插畫概況作一初步的分析綜覽。在檢視百年前的插畫書籍時，或許能為今日的圖文創作啟發些許不同的思考。

註釋：

❶出自杜莫里耶（George du Maurier），〈嚴肅藝術家眼中的書籍插畫〉（*The Illustration of Books from the Serious Artist's Point of View I*），《藝術雜誌》（*Magazine of Art*），Cassell and Company，1890。

❷沃拉爾著，陳訓明等譯，《一個畫商的回憶》，湖南美術出版社，2000年，頁257。

❸ 沃拉爾著，同前引書，頁257。

ÉTÉ.

Et l'enfant répondit, pâmée
Sous la fourmillante caresse
De sa pantelante maîtresse :
« Je me meurs, ô ma bien-aimée !

« Je me meurs : ta gorge enflammée
Et lourde me soûle & m'oppresse ;
Ta forte chair d'où sort l'ivresse
Est étrangement parfumée ;

« Elle a, ta chair, le charme sombre
Des maturités estivales,
Elle en a l'ambre, elle en a l'ombre;

« Ta voix tonne dans les rafales,
Et ta chevelure sanglante
Fuit brusquement dans la nuit [...]

Chapter.

I

風格，風格，還是風格

Alle Landschaften haben

以布雷克為起點的插畫年代——
浪漫主義的先驅者

「先驅者」一詞，通常指的是首先開創某種新事物之人，但另一方面也暗示著之後將由更出色的後繼者將其發揚光大；然而，浪漫主義時期從事插畫創作的幾位先驅藝術家，卻已經達成了後輩畫家們難以企及的成就。

套用英國詩人畫家布雷克的形容詞，浪漫時期是個「幻象的或想像的」時代。十九世紀的浪漫主義崇尚自然、重視想像，強調個人內在的情感；這樣的理念於是激發了自由旺盛的文學創作，同時也催生出突顯畫家個人風格的插畫藝術。無論風格、形式或圖文關係，浪漫時期的先驅畫家們都為之後的插畫黃金年代奠定了關鍵的基礎。

威廉·布雷克（William Blake）

「最擅長描繪的必是最好的藝術家。」（He who draws best must be the best artist.）❶

——威廉·布雷克

提到浪漫主義的先驅者，威廉·布雷克是當之無愧的第一人。在當時仍將插圖視為次要藝術的時代中，從來沒有一位專業畫家像布雷克一樣，如此大量、專注地投入插畫創作。他不僅使插畫脫離文本的束縛，創作出另一種結合圖與文的複合藝術，更將他先知式的獨到異象注入其中，在書頁間的狹小平面上開展出參透宇宙的

●收錄在《純真之歌》詩集中的〈嬰兒喜悅〉圖版，布雷克以非自然的植物圖案環繞著文字，巨大花瓣間並開展出詩句以外的脈絡。

無盡視野。

　　布雷克與眾不同的先知眼光，在他一系列帶有插圖裝飾的預言詩篇
（Illuminated Book）中展現得最為透徹。詩作以明快洗鍊的英文，描述著對人
生、世界與信仰的嶄新洞見；而在每一幅圖版中，文字與圖像都經過畫家手工
蝕刻與上色，彷彿中世紀修道院內製作的鮮麗手抄本。

　　一七九四年出版的《純真與經驗之歌》（*Songs of Innocence and of
Experience*），便是布雷克早期相當重要的預言詩代表。作品分成《純真之
歌》和《經驗之歌》兩部分，數篇朗朗上口的短詩，洋溢著濃烈的音樂性與象
徵意味。布雷克先出版了前半部的《純真之歌》，後來再將兩部分合併發行，
企圖藉由這兩組詩作，呈現人性中兩種相對的狀態：《純真之歌》描述人類靈
魂中善良純全的本質，《經驗之歌》則是赤裸裸地揭露出社會邪惡、痛苦的
黑暗面。兩部分的詩歌雖然各自獨立，但也有不少「成對」的詩作；例如，
〈嬰兒喜悅〉（Infant Joy）相對於〈嬰兒悲傷〉（Infant Sorrow）、〈羔羊〉
（Lamb）相對於〈老虎〉（Tiger）等。

　　〈嬰兒喜悅〉這首詩的圖版，正好為布雷克獨特的插畫藝術提供了恰當範
例。詩中的主角是一名剛誕生人間的嬰兒，從敘述者與嬰兒的對話中，生命的
喜悅清楚地溢於言表：

「我沒有名字	"I have no name
我只有兩天大。」	I am but two days old."
我該如何稱呼你呢？	What shall I call thee?
「我很快樂，	"I happy am,
喜悅是我的名字。」	Joy is my name."
願甜蜜的喜悅降臨於你！	Sweet joy befall thee!

〈嬰兒喜悅〉1-6行

　　布雷克的插圖顯然不是僅有單純配合文字敘述而已，而是創造出另一層獨
立的詮釋。圖版中，一棵帶有兩朵花苞的植物圈住書寫體的詩句。圖版頂端綻
放成火焰般的花朵，右下角的花苞則枯萎閉合，兩者分別象徵多產的和不孕的
子宮。在盛開的花朵中，出現的是一幅出人意料的景象：一名抱著新生嬰兒的
母親，正坐在象徵靈魂的賽姬仙女（Psyche）面前。插圖中的花朵與人物，完

全是詩中未提及的元素。插畫與文字是如此密切呼應著，卻又發展出各自獨立的脈絡。

除了自身的詩作外，布雷克也為既有的文學作品製作插圖。在一八二六年出版的傑作《約伯記》（*The Book of Job*）❷插圖中，圖像與文字的結合又達到前所未有的境界。相對於《純真之歌》中以插圖環繞文字的作法，《約伯記》中的圖版是將主要圖像置於畫面中央，搭配的經文文字則以優美的字體盤繞在圖案的邊框上，呈現出一幅幅令人著迷的嶄新圖像。

第十五幅〈當晨星合唱時〉插圖，描述的是當約伯在痛苦折磨中向神哀哭時，全能的耶和華在旋風中向他說話的景象。《約伯記》插圖大致仍符合聖經的內容，但布雷克卻經常在其中放入令保守人士錯愕的元素。例如，在畫面中央的基督教上帝身

●布雷克《約伯記》詩集中最著名的一幅〈當晨星合唱時〉圖版，中央插圖分割成不同時空的三條帶狀構圖，文字本身則環繞在圖像周圍。布雷克融合異教元素，展現出超越宇宙萬物的基督教全能上帝。

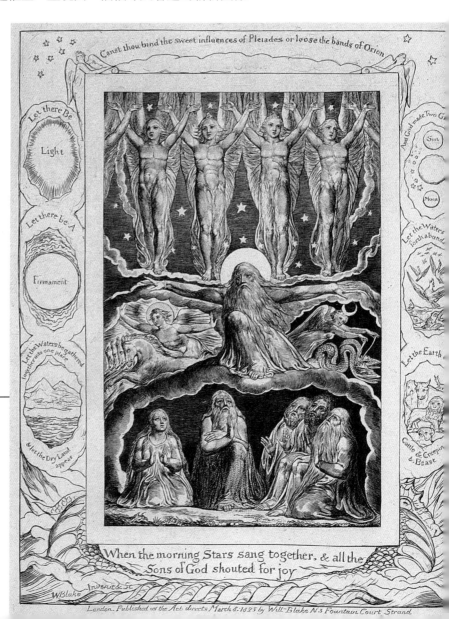

邊，布雷克又加入了希臘神話中的異教神祇：左邊是駕著四匹馬的太陽神赫力尤斯（Helios），右邊是騎著龍的月神塞蕾娜（Selene），畫面上方則是四名擬人化的晨星高舉著雙手，歌頌神的大能。而在下方的人間世界，約伯、妻子以及三位好友正驚奇地仰望神的奧妙。值得注意的是，神與約伯刻意被描繪成近似的形象，暗示著創造者與受造物之間的關係。布雷克以古代壁畫中的橫飾帶（frieze）形式作為基本構圖，將畫面分割成三條帶狀區域，巧妙展現出穹蒼與晨世間的時空。

在中央構圖的外圍邊框上方，銘刻著約伯記三十八章三十一節的經文，強調神的創造大能：「你能繫住昴星的結嗎？能解開參星的帶嗎？」（Canst thou bind the sweet influences of Pleiades or loose the bands of Orion）下方則是點出畫作標題的第七節：「那時，晨星一同歌唱；神的眾子也都歡呼。」（When the morning stars sang together, & all the sons of God shouted for joy）而回應著歌頌創造的主題，邊框兩旁的六個圓圈分別呈現出《創世紀》中神創造天地的六日工作。布雷克以獨創的圖文形式，結合屬於個人的宗教體悟，在圖版中達成了難以磨滅的震撼。

在圖文形式之外，布雷克的插畫作品也反映出本身的繪畫特色，例如強調清晰流暢的線條感、將人體形式不自然地拉長等。無論人物、火焰、樹枝或字母本身，都呈現出蜿蜒拉長的線性風格，人們因此能輕易辨識出布雷克的插圖作品。布雷克對個人思想與創見的大膽表現，以及對版畫與描繪之重要性的強調，都促使著插畫藝術提升到應有的地位。

透納（Joseph Mallord William Turner）

相對於布雷克明晰的線條特色，英國浪漫主義風景畫大師透納，則將重點放在氤氳飄邈的色彩渲染上，製作成一幅幅氣勢磅礴的風景畫插圖。

許多人對透納捕捉暴風海景的油畫功力印象深刻，卻較少人知道透納對書籍插畫也投注了大量心

●透納為詩人羅傑茲《義大利：一首詩歌》所作的插畫，其實較貼近自己的旅遊記憶。圖為位在義大利與瑞士邊界的〈日內瓦湖〉，以蝕刻製作的插圖版本幾乎如實複製出水彩草稿的氤氳渲染效果。

力。粗略估計，透納一生大約製作了九百幅的版畫草稿。他經常先以水彩繪製素描，接著親自或委託專業版畫師翻製成蝕刻版畫。透納將個人的繪畫性風格融合進版畫作品中，他的黑白蝕刻插圖絲毫不遜於色彩所帶來的暈染與漸層效果。即使他描繪的對象都是可辨識的實景，但他卻總是能相當自由地處理他的題材；他會刪去與畫面不協調的細節，另外加上自己的想像，但卻又不致使人誤認眼前的場景。

一八三〇年出版的插畫作品《義大利：一首詩歌》便是一個明顯的例子。在詩人羅傑茲（Samuel Rogers）的旅遊詩中，透納的插圖與其說是配合詩歌的內容，不如說是根據自己對義大利的記憶而作。這本插畫詩集在當時很快便大受歡迎，一八三二年時總共賣了超過六千本❸，這使透納畫家兼插畫家的名聲廣為人知。

在圖版中，由水彩翻製的鋼版畫搭配在詩句的上方，圖片中呈現出精細優雅的細節；透過蝕刻法的光影表現，畫中的景物彷彿正浮動於書頁之上。若比較透納的水彩原稿和之後的鋼版畫，兩者正達到各異其趣的繪畫性效果。

實際上，「繪畫性」或「如畫的」（picturesque）一詞正是透納插畫藝術的關鍵概念，這個詞也經常出現在他的插畫書標題中。他的代表作《英格蘭與威爾斯的如畫風光》（*Picturesque Views in England and Wales*）被譽為是他最傑出的插畫輯，宏偉的山光水色閃耀在一頁頁的圖版間，插圖本身便成為無與倫比的藝術品，也是當時藏書家趨之若鶩的收藏對象。

在這一系列呈現大不列顛自然美景的圖片中，〈杜德里〉（Dudley）是唯一一幅帶有工業場景的插圖。畫面前景中可辨識出許多工業社會的元素，如河渠、熔爐，以及冒著煙的工廠等。在遠方的朦朧背景中，代表舊時代建築的城堡與教堂隱約可見。一如透納其他的繪畫創作，〈杜德里〉同樣傳達著畫家對工業時代快速來臨的思索。在漸層有致的黑白光影中，一方面歌頌著工業與商業所帶來的進步繁榮，一方面也哀悼著舊日風光的逝去。

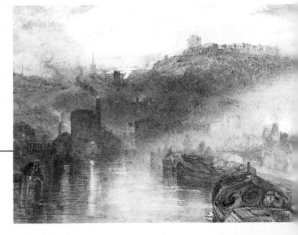

●透納的《英格蘭與威爾斯的如畫風光》插畫，深受藏書家們歡迎，因此後來發行成單獨版畫冊出版。圖片是其中一幅〈杜德里〉的水彩草圖，這是插畫輯中唯一出現工業景象的畫作。

德拉克瓦（Eugène Delacroix）

「如果連我都必須承認，德拉克瓦先生已勝過了在我想像中所湧起的景象，那麼這本書的讀者該會發現他的構圖有多麼逼真、多麼超越他們所能勾勒的想像？」

——歌德（Johann Wolfgang von Goethe）

與此同時，在大不列顛對岸的法國，也出現了一位影響插畫藝術至深的浪漫主義藝術家。早在一八二二年膾炙人口的油畫〈地獄中的但丁與魏吉爾〉，畫家德拉克瓦便已展現出他對中世紀文學題材的興趣與深厚素養。身為浪漫主義的代表畫家之一，德拉克瓦個人風格中的濃烈情感與動態力量，經常令人留下驚心動魄的印象。然而，在他為許多文學作品設計的石版插圖中，德拉克瓦又展現出另一種異於平常繪畫的趣味。

德拉克瓦為浪漫主義文豪歌德的代表作《浮士德》所製作的石版畫插圖，是當時最重要的插畫創作之一。根據畫家本人的敘述，他並未完全依據歌德原著進行插圖設計，主要的靈感反而來自他在倫敦所看過的一場《浮士德》的演出，由於他被其中演員奔放的戲劇表現

●德拉克瓦的〈地獄中的但丁與魏吉爾〉油畫，又稱〈但丁之舟〉，描繪神曲《地獄篇》中詩人渡過冥河的景象。畫中透露出畫家對中世紀題材的興趣，以及浪漫主義式的戲劇性表現手法。

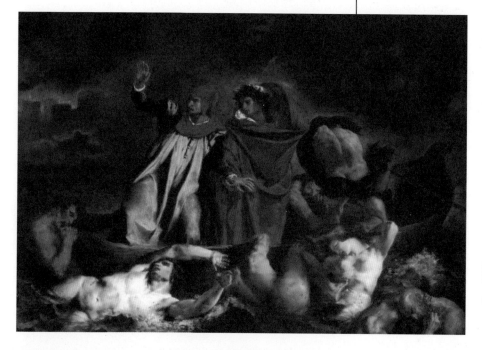

深深吸引，之後，就開始為《浮士德》的故事製作插圖。

　　他的作品與其說是表現了文本中嚴肅的人性主題，不如說是另外創作了一齣通俗劇的場景。這本由史塔佛（Albert Stapfer）翻譯、附有德拉克瓦十七幅石版插圖與一幅作者肖像的《浮士德》版本，在一八二八年出版。然而，當時法國插畫市場所偏好的形式仍是小型精緻的蝕刻插圖，德拉克瓦自由奔放、充滿奇想的大型插畫，一開始並未立即獲得大眾接受；許多保守的評論家對它大肆攻擊，甚至原本和德拉克瓦同一陣線的浪漫主義畫家們，也認為他有點太誇張了。有趣的是，當時唯一懂得欣賞德拉克瓦創作的讀者，正是歌德本人。他認為德拉克瓦的藝術才華完全展現在這部作品中。而隨著時間過去，德拉克瓦的《浮士德》插圖也漸漸受到它應有的重視。

　　凡是看過《浮士德》插畫版本的人們，幾乎都難以忘卻圖版中強烈的戲劇性效果。尤其，開場時魔鬼梅菲斯特（Mefistofele）遨翔在城市上空的景象，更使人一時以為親臨了一場充滿道具與特效的實境演出。魔鬼形體以寫實的筆法勾勒而成，表情和姿態中帶點滑稽劇的味道；而下方城市的天際線出現在隱晦的黑夜光影中，更烘托出整幅畫面的詭譎效果。此外，《浮士德》插圖中的通俗劇意味，也

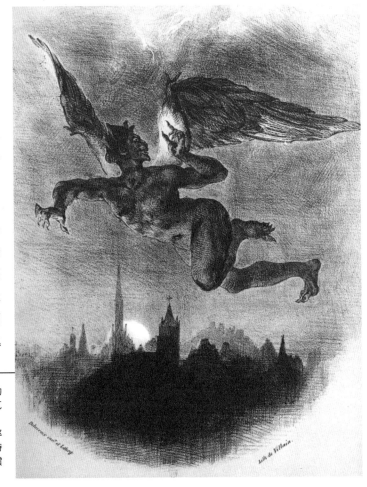

●在城市夜空中張牙舞爪的〈梅菲斯特〉，是德拉克瓦《浮士德》插畫的第一幅。大膽的戲劇構圖與石版畫率性的陰影效果，不啻為當時尚稱保守的出版界投下了震撼的一彈。

展現在人物華麗誇張的服飾與配件上，例如在〈浮士德與瓦倫丁的決鬥〉、〈瑪格麗特在教堂中〉等插圖裡，主角們的形象彷彿舞台劇上的演出裝扮，甚至從此確定了這些角色在一般人心目中的形象；《浮士德》的題材，也促進了當時對中世紀奇幻傳說的熱潮。

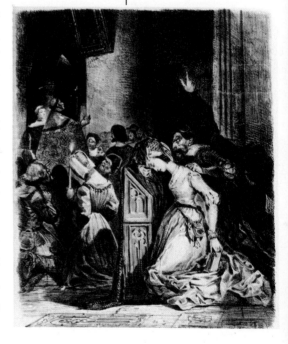

●德拉克瓦《浮士德》中的角色都具有舞台式的誇張姿態與道具服裝，畫家本人也同意，他受《浮士德》戲劇演出的影響比原著本身來得更大。

德拉克瓦不僅在插圖中融入了自身的繪畫風格，更為它添加了近似通俗劇與漫畫速寫的成分，使它成為一部嶄新獨特的創作。在歌德的評語之後，如今很少有人會否認《浮士德》插畫的重要性。在之後「畫家之書」的提倡者中，甚至有人將德拉克瓦推崇為法國畫家之書的創始者。

無論是布雷克線性風格的複合藝術、透納融合繪畫性風格的風景插圖，或是帶有戲謔意味的《浮士德》，浪漫主義的先驅者，都為後世插畫創作指出了革新的契機。雖然他們許多人並未受到當時大眾的欣賞，但時間總會證明他們的先見眼光。在布雷克逝世時，很少人了解他的繪畫作品，而他的詩作幾乎不為人所知。然而在數十年後，英國有一群自稱前拉斐爾派的畫家們，卻將布雷克視為他們真正的宗師。

註釋：

❶ Ed. Keynes, "Public Address", *Poetry and Prose of William Blake*, London, 1932, p. 822.

❷ 《約伯記》是聖經舊約書卷，內容為撒旦向耶和華質問，說義人約伯之所以敬畏上帝只是因為神賞賜他許多產業而已。神因此容許撒旦攻擊約伯，但吩咐不可取他的性命。約伯在撒旦攻擊下失去了一切，但卻仍堅守對神的信心。耶和華於是向他顯現神的大能，之後並賜給他更多的產業。布雷克曾先後為《約伯記》製作兩個版本的插圖，布雷克手工上色的水彩畫版本並無邊框設計，而與林奈爾（John Linnell）一同合作的銅版畫版本則另外加上了文字邊框。

❸ 鋼版不像銅版易於耗損，因此無須限制印製數量的多寡。透納原本對這種能大量印製的媒材持保留態度，害怕自己的作品會因此變得廉價，但《義大利》插畫詩集的成功使他消除了這方面的疑慮。

來自英國的古典風格——前拉斐爾派

　　無論從哪一方面看，前拉斐爾兄弟會（the Pre-Raphaelite Brotherhood）
都是個相當特殊的團體。很難有像這個團體一樣的例子，既能有效實踐他們
共同的文藝理念，又能發展出統一又不失各人特色的風格。在前拉斐爾派的
繪畫作品中，文學題材一再地被引用和詮釋，而他們充滿精緻細節的綺麗畫
面，也總是令人情不自禁地著迷其中。

　　前拉斐爾兄弟會是在十九世紀中葉，由英國的一群年輕藝術家所成立
的。他們的理想是重拾拉斐爾之前的藝術精神，企圖尋回十五世紀文藝復興
初期繪畫中的古典美感。因此，前拉斐爾派並不像其他的改革運動一樣，表
現出前衛的形式或理念，反而回歸到模仿自然，並經常取材自文學或宗教主
題，尤其對中世紀文化特別感興趣，這也為他們的作品注入了更深層的意
涵。

　　可想而知，這種對文學題材的緊密結合，使
前拉斐爾派在書籍插畫上也成就了不可磨滅的貢
獻和影響。但有趣的是，前拉斐爾派插圖的重要
性並不在於他們所達成的數量；實際上，除了亞
瑟・休斯（Arthur Hughes）和約翰・米雷（John
Everett Millais）之外，前拉斐爾兄弟會的成員們
完成的插畫工作其實並不多。然而，他們數量有
限的作品，卻足以使插圖成為真正的藝術形式。

《樂師》（*Music Master*, 1855）

　　十九世紀六〇年代左右，英國出現了幾部不
容忽視的刊物，開啟了英國插畫的鼎盛時期。這
些作品有幾處共同點：首先，它們都附有令人讚
嘆的精美插圖，並且絕大多數是由當時備受稱譽
的版畫師達席爾（Dalziel）兄弟所製版；更重要

●在前拉斐爾派畫家們為詩人艾林罕的《樂師》共同製作的插圖
中，羅賽蒂的〈紡錘妖精〉被譽為是其中最出色的一幅。神秘白衣
女子的姣好面容與整齊劃一的動作，彷彿散發出一股不屬於人間的
凜冽寒氣。

的是，這些插圖的原稿設計網羅了許多優秀的前拉斐爾派畫家，包括羅賽蒂（Dante Gabriel Rossetti）、米雷、休斯、杭特（William Holman Hunt）、桑地斯（Frederick Sandys）等。他們延續著本身繪畫創作中的精細特色，以令人讚嘆的細膩畫面與深厚的文學素養，實現了插畫藝術的卓越成就。

　　於是，若要同時檢視前拉斐爾兄弟會成員們的插畫藝術，這些共同作品無疑提供了最佳的機會。在最具代表性的《樂師》中，便收錄了羅賽蒂、米雷和休斯的插圖作品❶。《樂師》是詩人艾林罕（William Allingham）根據德國傳說所寫的一首愛情詩篇，詩中敘述三個神秘的白衣女子總在夜裡出現，一邊唱歌一邊紡紗，而當鐘敲過十一響時，她們便會消失無蹤。牧師之子深深迷上她們，為了多看她們一點，於是將時鐘往回撥，精靈女子果然再度返回，然而從此卻再也不曾出現，男孩因此心碎而死。

　　《樂師》中揉合死亡與美麗的主題，深深吸引著前拉斐爾派畫家的目光。詩人畫家羅賽蒂的〈紡錘妖精〉（Maids of Elfen-Mere），便是《樂師》中最出色的一幅插圖。羅賽蒂以明顯的黑白光影對比，成功呼喚出詩中的著魔氛圍。三名白衣女子站立在跌坐地面的黑衣男孩面前，彷彿命運女神般掌控著他的生死。女子們站立的姿態、重複的動作，在美麗中透露著一股教人不寒而慄的魔幻意味。背景的窗外，寧靜的城鎮建築正沐浴在月光下；牆內外寫實與超自然的世界，對比之下竟是如此迥異，卻又如此靠近。

《丁尼生詩集》（*Poems by Alfred Lord Tennyson*, 1857）

　　米雷一開始在《樂師》中的作品並未如羅賽蒂的一般出名，但是，在他們的第二部共同創作，也就是由莫克森（Edward Moxon）所發行的《丁尼生詩集》❷中，米雷的插圖開始在人們心中留下深刻的印象。甚至，他為其中一首〈聖依搦斯節前夕〉（St. Agnes' Eve）繪製的插圖，呈現出聖依搦斯節前夕少女望著窗外雪景祈禱的一幕，被譽為是詩集中最理想的作品。

　　根據西方傳說，聖依搦斯是貞潔少女的守護神，若在聖依搦斯節的前夕依循正確的儀式，便能在夢中見到未來的丈夫。而丁尼生的詩作以第一人稱的敘述，訴說著立志守貞的虔誠女子，在聖依搦斯節前夕祈願將來在永恆中見到作為天國新郎的基督。不過，在米雷的這幅插圖中，宗教的意味被減弱不少，畫中女孩望向寒冷夜景的神情，反而更像是憧憬愛情的少女心境。其實這幅〈聖依搦斯節前夕〉插畫，經常使人想到米雷數年前同樣為丁尼生詩作所繪的〈瑪莉安娜〉（Mariana）油畫。同樣都是女子獨自站在窗前的構

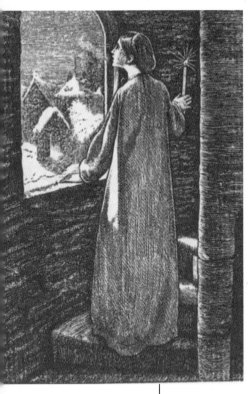

圖，〈瑪莉安娜〉描寫的是不斷祈禱丈夫歸來的寂寞處境，因此更令人對〈聖依搦斯節前夕〉中女孩的心情產生無限聯想。

米雷的插圖基本上並不違背丁尼生詩作原本的內容，然而，羅賽蒂為詩集所作的〈聖則濟利亞——藝術殿堂〉（St. Cecilia--the Palace of Art）插圖，卻刻意對詩作本身進行了另類詮釋。

這幅畫出自丁尼生詩句中的一節：

或在海上一座城牆環繞的城市，
靠近鍍金的管風琴，她的髮絲
纏繞著白玫瑰，聖則濟利亞沉睡著；
一名天使看顧著她。

Or in a clear-wall'd city on the sea,
Near gilded organ-pipes, her hair
Wound with white roses, slept St. Cecily;
An angel look'd at her.

海港、城牆、管風琴，全都出現在羅賽蒂的畫中。然而，畫中的天使卻顯然不是個真正的「天使」。他熱情地擁吻著聖則濟利亞，而女聖徒也流露出陶醉的狂喜神情；在畫中，他們明顯是一對有血肉之軀的戀人，而不是詩中的聖潔天使。此外，這位「天使」的背後並沒有翅膀，而是背著旗幟之類的東西，彷彿是在刻意模仿真正的天使。畫面左下角還出現了一名謎樣的守衛，他在畫中的位置像是在看守著這對戀人的幽會；而他手中啃著的蘋果，此時似乎也可解讀為情慾的象徵。

羅賽蒂曾表示，他認為插畫應由各人的觀點進行比喻。就這點而言，他的〈聖則濟利亞——藝術殿堂〉的確成功了。顯然，羅賽蒂對丁尼生詩中一再強調的聖潔意涵

● （上圖）（下圖）米雷為《丁尼生詩集》所作的〈聖依搦斯節前夕〉插圖，彷彿將詩中少女立志守貞的祈禱，轉變成對愛情降臨的期待，和油畫〈瑪莉安娜〉有異曲同工妙。

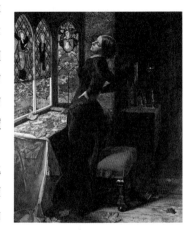

已感到厭倦，因此他以
近乎諷喻的天才之筆，
將文本中的意象扭轉成
一幅感官情慾的畫面，
呈現出完全屬於個人的
解讀。這樣的作法自然
在當時立即引起了大眾
的反彈，甚至連丁尼生
本人也表示，他無法理
解羅賽蒂的插圖和他的
詩作有什麼關連，一直
到之後的時代，人們才
逐漸對羅賽蒂的幽默與
大膽會心一笑。

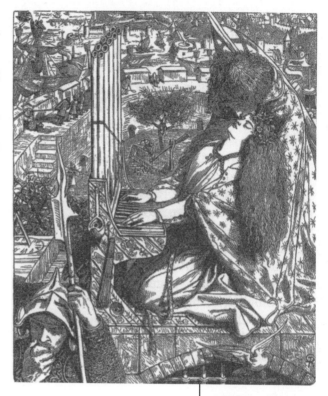

●羅賽蒂的〈聖則濟利亞
──藝術殿堂〉完全顛覆
了丁尼生詩中的意象。詩
中的聖徒與天使被描繪成
充滿世俗慾望的熱戀情
侶，畫中也加入許多詩句
以外的元素，儼然是另一
幅羅賽蒂的個人創作。

雜誌刊物

　　在《丁尼生詩集》
出版的兩年之後，雜誌《每週一次》（*Once a Week*）正
式成立。這份刊物的重要性絕對無法小覷，因為它號召
了一批包括前拉斐爾畫家在內的重要插畫家，並在它發
行的期間內成就了許多期刊文學的菁華。桑地斯發表在
雜誌上的插圖〈倫巴底女王羅莎蒙〉（Rosamund, Queen
of the Lombards, 1861），可說是所有前拉斐爾派插畫創
作中的極品。

　　〈倫巴底女王羅莎蒙〉的傳說充滿了美人、報復與死亡等引人入勝的主
題。當倫巴底王阿爾波因（Alboin）攻下了鄰國格匹底（Gepids）後，將該國
國王的頭骨做成酒杯，並且強娶格匹底公主羅莎蒙為后，命令她從自己父親
的頭骨酒杯中喝下飲料。懷恨在心的羅莎蒙於是用計讓阿爾波因的兩名親信
反叛，趁他酒醉時將他謀殺。在桑地斯的畫面中，羅莎蒙正對著父親的頭骨
黯然沉思，而她所殺害的倫巴底王此時正陳屍在畫面左上角的背景中。

　　和羅賽蒂相似，桑地斯也以為數不多的作品，奠定了他在插畫藝術上的
名聲。他的作品令人回憶起文藝復興時期版畫大師杜勒的紮實清晰線條，但

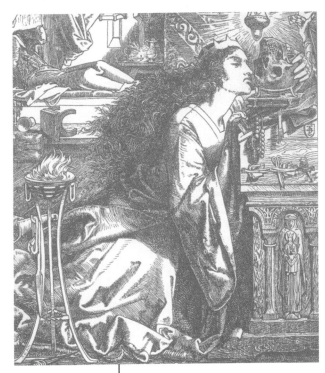

畫面中仍充滿前拉斐爾派特有的流暢豐富細節，以及其中所喚起的無窮想像力量。在《每週一次》的影響下，當時相繼而起的雜誌刊物，也紛紛仿效起精緻插圖的走向。

●桑地斯結合杜勒般清晰紮實的版畫線條，與前拉斐爾派布滿畫面的細節，使這幅正對著父親頭骨冥思的羅莎蒙女王畫面，成為難以令人移開視線的傑作。

個人創作

除了上述的共同創作外，前拉斐爾派的畫家們也有各自從事的插畫作品。他們對文本的選擇相當多元，除了經典文學和當代文人創作之外，其他還包括米雷取材自新約聖經的《主基督寓言集》（*The Parables of Our Lord and Saviour Jesus Christ*, 1864）、所羅門（Simeon Solomon）為《閒暇時刻》（*Leisure Hour*, 1866）所作的猶太習俗插圖、修斯為麥唐納（George MacDonald）所作的兒童讀物《北風背後》（*At the Back of the North Wind*, 1871）等，都豐富了前拉斐爾插畫類型的多樣性。

在這些個人創作中，最令人津津樂道的莫過於羅賽蒂兄妹檔的聯手創作。羅賽蒂為妹妹克莉絲汀娜（Christina Rossetti）的長篇詩作《妖精市集》（*Goblin Market*, 1862）作的兩幅插圖，如今已成為插畫書籍中絕佳的藝術品。

在妖精市集中，小妖精們叫賣著各式各樣的香甜水果，但是莉茲（Lizzie）和蘿拉（Laura）兩姊妹一再被警告不能觸碰妖精們的食物。有天，蘿拉再也受不了妖精叫賣聲的誘惑，用自己的一絡金色鬢髮向妖精們換來美味無比的果實。然而一旦嚐了妖精水果的人，便會對其滋味念念不忘，但卻再也無法接觸到妖精的世界，無法獲得滿足的蘿拉於是日漸憔悴，於心不忍的莉茲

於是決定自己進入妖精聚集處，忍受妖精們的欺凌，以幫助心愛的妹妹脫離痛苦。

　　克莉絲汀娜這則隱含著宗教性警惕的寓言詩，在羅賽蒂的卷頭插畫中卻呈現出另一種華麗風貌。羅賽蒂以占滿畫面的細節，栩栩如生地呈現出女孩正以金髮和妖精交易的場景；而在書名頁的插圖中，描繪的是兩姊妹相依而眠的模樣，左上角的圓洞則出現了讓蘿拉魂牽夢縈的妖精市集。羅賽蒂不僅將這首象徵意味鮮明的長詩轉換成生動的視覺語言，他為書頁所作的頁緣裝飾，更預示了之後由另一位前拉斐爾派畫家伯恩-瓊斯（Edward Burne-Jones）與威廉・莫里斯所引領的新藝術裝飾風格。

註釋：

❶ 羅賽蒂是最先受《樂師》吸引的畫家。不過最後完成的插圖版本中，八幅插畫裡只有一幅是羅賽蒂的、一幅米雷的，其他全由休斯完成。然而休斯真正的個人風格此時尚未明顯展露。

❷ 《丁尼生詩集》總共由八位畫家合作插圖，其中前拉斐爾兄弟會的成員有米雷、杭特及羅賽蒂，他們在五十四幅插圖中提供了三十幅的作品。

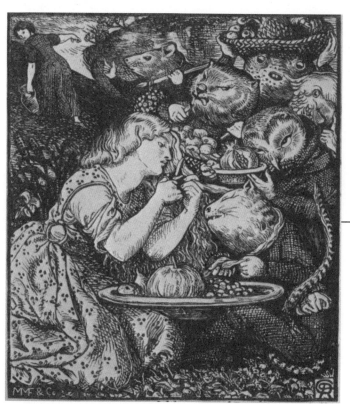

●克莉絲汀娜・羅賽蒂的
　《妖精市集》，以受誘惑
　偷嚐「禁果」的少女，帶
　出明顯的宗教隱喻意涵；
　而畫家羅賽蒂為妹妹詩作
　所繪製的插圖，則仍充滿
　繁複細膩的個人格。

威廉・莫里斯來了！
——橫跨歐洲的新藝術

「當然，每種風格都是獨特的，但是，新藝術卻在所有風格中獨樹一幟。」

——史坦伯格（Dolf Steinberger）

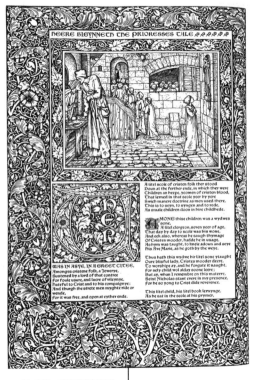

●威廉・莫里斯與伯恩-瓊斯合作的《喬叟作品集》，點明了當時新藝術插圖的傾向：與插圖本身同樣重要的繁複花葉裝飾，類似中世紀手抄本的風貌，但復古中又不失創新。

直到如今，新藝術的震撼仍在許多歐洲城市的街頭上縈繞不去：在巴黎的地鐵站入口上、在比利時的旅館大廳內，在維也納的分離派會堂頂端。交錯纏繞的蔓藤設計、不具實質作用的裝飾圖案，在十九世紀後半葉的新藝術（Art Nouveau）世界中，美感決定了一切。

新藝術是一波橫跨歐洲各國的藝術運動，類似的訴求與理念，在各地開展出別具特色的成果。它們全都回應著對唯美主義的相同信念：藝術不僅是生活的美化，而是生活本身。於是，無論是建築、工藝品或是平面藝術，都開始激發出前所未有的形式之美。而插畫藝術的黃金時期，更在新藝術的強大作用下，在書頁間綻放出色彩繽紛的全盛花卉。

英國

英國前拉斐爾派與新藝術的關連是密不可分的。前拉斐爾派的繪畫特色有許多都可在新藝術中找到對應的元素：例如謹慎的構圖、明顯的軸線，以及神話般的女性形象等。其中，畫家伯恩-瓊斯正是將兩者連結的人物。

伯恩-瓊斯與新藝術的交集，在於他和威廉・莫里斯的友誼。他們是牛津

求學時期的好友，兩人也都是中世紀文學的愛好者，甚至多次一同進行古老教堂之旅。共同的喜好與經歷，使他們的文藝理念不斷彼此交流、影響。

身為美術與工藝運動的主要發起人之一，威廉・莫里斯被所有新藝術的藝術家們視為精神導師。他不但身兼作家、畫家、手工藝家等多重身分，還是積極的美學家與社會主義者。莫里斯對藝術與生活結合的理念，很快地蔓延至建築、家具、工藝品，以及書籍插畫上。他不但成立了自己的凱姆斯寇出版社，並且親自設計數種獨特的印刷字體，以及由蔓藤花紋交錯而成的裝飾圖樣。此外，他也和許多知名畫家共同合作了許多書籍版畫的傑作。其中，由伯恩-瓊斯繪圖、莫里斯進行邊框設計的《喬叟作品集》（*The Works of Geoffrey Chaucer*, 1896），不僅是凱姆斯寇出版社的代表出版品，更成為插畫史上最出色的書籍藝術之一。

當時市面上插圖版本的喬叟作品尚不多見，而凱姆斯寇出版的這部全集，則為全書配上了大量插畫，甚至包括較不受重視的短篇散文。更特別的是，為了重現中世紀的風貌，威廉・莫里斯將全書以羊皮紙印製，使書頁本身成為絕佳的收藏品。書中，莫里斯以纏繞重複的花葉圖案設計出大寫字母與邊框裝飾，彷彿重現了中世紀手抄本插圖的風貌，但卻又注入了新時代的藝術風格。內頁的插圖部分由前拉斐爾派的重要畫家伯恩-瓊斯負責，雖然喬叟筆下包羅

萬象的角色涵蓋各個階層，但伯恩-瓊斯卻仍維持他一貫的相似人物形象。這些希臘雕像般的靜止人物，彷彿停滯在故事情節之中，成為與繁複邊框相互呼應的書頁裝飾。《喬叟作品集》也為工藝與美術的結合作出了理想範例。

〈修女院院長的故事〉（The Prioress' Tale）是喬叟全集中的《坎特伯里故事集》（*The Canterbury Tales*）所收錄的一幅插畫。喬叟這則略帶感傷的小故事，敘述一名信奉基督的男童由於反覆吟唱聖母頌歌，因此遭到敵基督的猶

●和伯恩-瓊斯同樣題材的〈修女院院長的故事〉油畫相比，油畫版本顯然較以人物為畫面中心，而《喬叟》中的插圖版本則是頁面裝飾與插圖占了同樣重要的位置。

太人殺害棄屍。此時聖母展現神蹟，她將一顆穀粒放在男孩的舌上，讓他即使喉嚨被割斷仍能發出歌聲，人們因此發現他的屍體並揭開這樁罪行。

　　插圖中呈現的是男孩生前對著聖母塑像歌唱的景象；在蔓藤邊框的鑲嵌之中，畫中牆面與地板的重複圖案、流動的人物群組，使插圖與周遭的裝飾圖案彷彿融合於一。若和伯恩-瓊斯從前製作的一幅同名油畫相比，油畫中的主角顯得突出而明確；相較之下，插圖版本中的裝飾意味便格外強烈。在莫里斯與伯恩-瓊斯的合作下，前拉斐爾與新藝術理念於是交盪出璀璨的結晶。

　　凱姆斯寇出版社的印刷風格深深影響著同時代新藝術傾向的英國藝術家們。其中，畢爾斯利（Aubrey

●雖然乍看之下，畢爾斯利的作品和莫里斯的凱姆斯寇印刷品相當近似，但畢爾斯利藝術中的頹廢怪誕風，使他創作出看似復古實則嶄新的作品。在《亞瑟王之死》舞台式的構圖中，說明文字和頁緣裝飾和諧地相互輝映。

Beardsley）是最具個人特色的一位。他風流倜儻的花花公子（dandy）形象、年僅廿五歲就英年早逝，加上同時激起讚賞與爭議兩極的原創插畫，使畢爾斯利成了傳奇般的人物。

　　畢爾斯利在短暫卻旺盛的創作生涯中，總共完成了四部主要的插畫代表作品，即《亞瑟王之死》（*Le Morte Darthur*, 1893）、《莎樂美》（*Salome*,

1894）、《秀髮劫》（*The Rape of the Lock*, 1895-1896），以及《莉西翠妲》（*Lysistrata*, 1896），而幾乎每一部的出版都引起了軒然大波。在他的成名作《亞瑟王之死》中，圖文與邊框的設計乍看之下與莫里斯的凱姆斯寇印刷品頗為相似；然而，隨著書頁翻過，畢爾斯利近乎諧擬的怪誕華美風格卻使他遠遠脫離凱姆斯寇的強大影響，搭建起屬於畢爾斯利個人的華麗舞台。

「『威廉·莫里斯』的作品不過是模仿舊東西，我的才是嶄新原創的。」才氣縱橫、年輕氣盛的畢爾斯利如此說道。

雖然畢爾斯利在圖示形式上屬於莫里斯所帶動的新藝術風格，然而，畢爾斯利的本質卻明顯深受世紀末盛行的唯美主義（aestheticism）與頹廢派（Decadence）影響。他頹靡華美的題材表現，正是典型「為藝術而藝術」（l'art pour l'art）的創作訴求。

如果《亞瑟王之死》為畢爾斯利打響了知名度，那麼《莎樂美》便是使他成為保守分子眼中惡名昭彰的人物。《莎樂美》的文本是王爾德（Oscar Wilde）取材自新約聖經的劇作，當十八歲的畢爾斯利在伯恩-瓊斯的引薦下，與當時風靡文壇的翩翩才子王爾德相識時，他立即發現兩人的美學理念是多麼近似。之後他們共同合作的《莎樂美》，正融合了十九世紀末盛行的美麗與死亡題材，並搭配上充滿旋律性、幾近抽象的裝飾插圖。

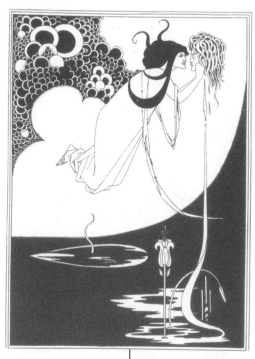

●畢爾斯利與王爾德共同打造的《莎樂美》，將簡短的聖經故事轉變成具有異國風味的煽情作品。《莎樂美》的插圖以流暢抽象化的線條，達成美麗兼具詭譎的奇幻風格。

「到了希律的生日，希羅底的女兒在眾人面前跳舞，使希律歡喜。希律就起誓，應許隨她所求的給她。女兒被母親所使，就說，請把施洗約翰的頭，放在盤子裡，拿來給我。」

〈馬太福音十四章6-8節〉

莎樂美這位致命美女（femme fatale）一向是文學藝術中極受歡迎的主題，而在王爾德與畢爾斯利合作的版本中，新約簡短的敘述被發展出濃厚的情慾意味與異國風情。在這部傑作尚未出版之前，畢爾斯利便已被出版商要求修改數幅對性器官的露骨描繪。可以想見，在《莎樂美》出版之後，無論作家或畫家都立即遭到批評家的猛烈攻擊。

　　事實上，比起畢爾斯利其他更加誇張怪誕的情色題材，《莎樂美》中的情慾暗示算是相當保守了。然而，藉由《莎樂美》插圖中象徵性的線條律動與大師級的黑色塊面運用，畢爾斯利無疑為版畫藝術拓展出全新的境界。在經典的〈高潮幕〉中，鬼魅般的莎樂美正為滴血的聖人頭顱獻上深情一吻，而頭顱所滴落的死亡鮮血則悄然開出一朵待放的花蕊。畢爾斯利並未依循傳統的莎樂美描繪方式，將聖人的頭顱放在托盤上，而是結合了綺麗與恐怖，展現出攝人的魔幻裝飾力量。

法國

　　當英國的莫里斯與畢爾斯利等人的美學風潮逐漸邁向鼎盛時，對岸的法國正欣然迎接美好年代（La Belle Epoch）的來臨。來自各地的藝術家們蜂擁進這個百花齊盛的藝術之都，而新藝術正是最符合這種時代氛圍的藝術精神。其中，來自於捷克波希米亞的穆夏（Alphonse Mucha），無疑是巴黎新藝術形式的代表。

　　對現代的觀者而言，穆夏的作品可能有些過分甜膩了。然而，穆夏畫面中那些彷彿不存在於真實世界的神秘美女、時而抽象時而真實的幾何與花葉裝飾，對當時的平面藝術而言簡直是不可思議的作法。穆夏的海報與書籍插畫創作，本身便是一片令人心醉神迷的花團錦簇。

　　《的黎波里公主伊兒賽》（*Ilsée, Princesse de Tripoli*, 1897）是穆夏最主要的插畫作品之一。拜侯斯坦

●穆夏的甜膩風格在美好年代的法國深受歡迎，完美的女性形象與討喜的色彩構圖是他的註冊商標。穆夏的《的黎波里公主伊兒賽》插畫作品共有一百多幅石版插圖，每一幅都帶有精心設計過的環繞邊框。

（Rostand）的劇作與當紅女伶貝恩哈特（Sarah Bernhardt）的演出所賜，這部根據中世紀民間傳說所改編的故事頓時變得大受歡迎。穆夏於是接受委託，為弗勒斯（Robert de Flers）重寫過的版本製作插畫。穆夏在這件作品中，將新藝術的特徵完全發揮至極；他使抽象的裝飾主題不斷衍伸成盤根錯節的花草鳥獸圖案，並且以擬人化的美女形象表現自然和精神的力量。另外，穆夏又以雙重的邊框設計框住每頁的內文與插圖，使繁複華麗的插圖不至失去均衡與秩序。

穆夏典型的甜美形式，在數年後的《八福》（*The Beatitudes*, 1906）又展現出不同的風貌。這部插畫集根據新約馬太福音的記載，以圖像呈現出耶穌應允人們的八種福氣。這次，穆夏同時發揮出寫實與裝飾的成分，但又能使兩者和諧共存於畫面之中。在〈哀慟的人有福了，因為他們必得安慰〉一作裡，死者、寡婦與嬰兒的形貌，以及農民屋內的陳設，都以相當寫實的筆法描繪；而床上鋪散的小張聖人圖像，也忠實反映了波西米亞地區的民間習俗。然而，畫面邊緣的蔓藤圖案、近乎神秘的光線處理，仍使整部作品呈現出華美的裝飾風格。

在這種華麗風格大行其道的氣氛下，另一位奇才土魯斯-羅特列克（Henri de Toulouse-Lautrec）卻在新藝術的基礎上，開展出另一種令人錯愕的藝術形式。事實上，若只以「新藝術畫家」的頭銜來介紹羅特列克，實在有點小看這位傳奇人物。在這位穿梭在各大酒店舞廳的藝文紅人身上，幾乎可以看見整個世紀末巴黎氛圍的縮影。許多讀者想必對他特色鮮明的海報設計並不陌生，但卻

● 《八福》和《主禱文》（*Le Pater*）是穆夏自認最好的插圖作品。《八福》中結合了寫實與裝飾風格，使這些以宗教勸慰為主題的插圖亦添加了華美的外表。

較少人認識到他同樣傑出的插畫世界。

　　羅特列克在一八九三年與其他藝術家共同參與的《古老故事》（*Les Vieilles Histoires*）插畫創作，在當時的圖文出版品中是一種較為少見的形式。因為插圖所搭配的並不是一般人熟悉的文學創作，而是狄豪（Désiré Dihau）為顧德斯基（Jean Goudezki）詩作譜曲的歌本。羅特列克負責設計的是這本歌曲集的封面和其中五幅插圖。

　　在《古老故事》的封面中，羅特列克以簡單的四色組合，勾勒出作曲家狄豪牽著一頭熊的模樣；而在其中一幅插圖〈為了你！〉（Pour Toi!）中，身兼演奏家的狄豪則被描繪成正在演奏巴松管的模樣。羅特列克的幽默與特徵完全展現在這兩幅插圖中：封面插畫中的熊其實諷刺著作品被作曲家牽著鼻子走的詩人顧德斯基，而在〈為了你〉

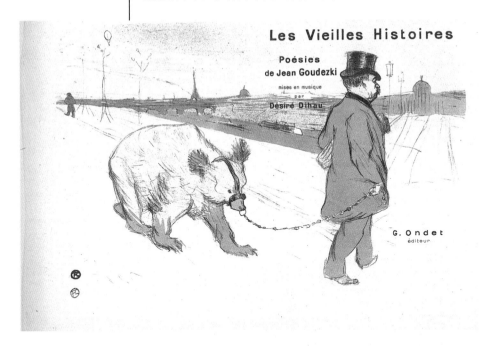

●羅特列克和其他幾位新藝術畫家共同參與了作曲家狄豪的歌曲集《古老故事》的插圖工作。其中，羅特列克負責的封面是最引人注意的一幅。漫畫速寫的筆調與簡單的色彩搭配，生動勾勒出狄豪的自在形象。

中出現的酒神雕像，也正反映出在當時娛樂圈中相當吃得開的狄豪形象。羅特列克這種遊走在藝術與諷刺漫畫之間的調性，以及他率性近乎速寫的圖示形式，正是他的風格在諸多新藝術作品之間獨樹一幟的主因。

　　《依芙特‧吉爾柏》（*Yvette Guilbert*, 1894）則是羅特列克為好友依芙特‧吉爾柏量身訂作的插畫集。身材瘦高的吉爾柏是「日本大廳」酒店（Le

Divan Japonais）極受歡迎的
女歌手兼說書人，她的代表
裝束便是她長及手肘的黑色
長手套。《依芙特・吉爾
柏》的文字由文化評論家傑
夫華（Gustave Geffroy）撰
寫，主要內容其實在於探討
巴黎咖啡館音樂會的文化現
象，然而，在散落文字邊緣
的插圖中，描繪的卻全是吉
爾柏自由的肢體動作，羅特
列克將這本作品完全轉變為
對吉爾柏個人的禮讚。

　　「因為妳讓我快樂。妳
給了我靈感。」羅特列克對
吉爾柏如此說。

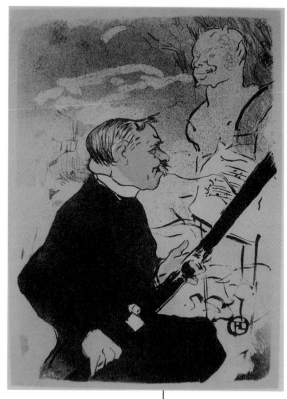

在羅特列克另一幅《日本大廳》海報中，主角雖
是另一位當紅舞者珍・阿芙麗兒（Jane Avril），但吉爾
柏的身影也出現在海報的一角。羅特列克並未完整畫
出吉爾柏的全身，僅呈現她戴著招牌長手套的部分，
但卻足以使當時的觀眾對畫中人物一目了然。於是，
這雙黑手套也同樣畫龍點睛地出現在《依芙特・吉爾
柏》的封面插圖上，沒有人會錯認書中的主角是何許
人。

在世紀末歌聲舞榭的伴隨
下，新藝術將歐洲插畫藝術帶向
了頂峰；而在新舊世紀交接的時
刻，又會出現何種具有先知灼見
的風格？

●（上圖）羅特列克在《古
老故事》中的一幅〈為了
你！〉插圖，呈現出作曲家
狄豪演奏巴松管的模樣。畫
面右上方的酒神雕像正呼應
著狄豪的性格。
（下圖）《依芙特・吉爾
柏》是一部記敘巴黎文化現
象的評論集，而羅特列克以
自由散落在文字邊緣的吉爾
柏速寫肖像，展現出文字以
外的另一種巴黎形象代表。

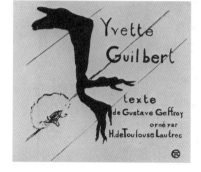

先知派的神秘現象語彙
——高更、德尼、波納爾

如果對於新藝術插畫中的繁複華麗已略感倦怠的話，或許，同時期另一波藝術理念的插畫表現，能夠在對形式的著重之外，滿足你期望在藝術中遇見的象徵與意義。

先知派，又稱那比派（Les Nabis），是在一八九○年代興起的一群年輕藝術家。由於自視為新時代的創始者，具有先知般的洞見與神秘語彙，因此創始人索呂西耶（Paul Sérusier）以古希伯來文的「先知」為這個新派別命名。他們和同時代的新藝術理念近似，強調形式本身，認為藝術應與日常生活結合，而他們也從事了不少的海報與書籍插圖等創作。

不過，先知派畫家雖然同樣傾向流動曲線的裝飾構圖，但他們著重的卻不只是對形式的讚揚而已，而是在風格中添加進神祕晦暗的隱喻成分。他們認為，真正的藝術品應是藝術家藉由個人的隱喻與象徵所呈現的自然綜合體。事實上，與其被歸類為新藝術的分支，先知派畫家其實更推崇高更式的象徵主義精神。

象徵主義

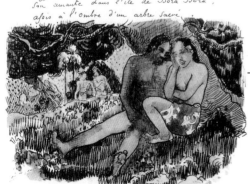

後印象派的代表畫家高更（Paul Gauguin）從未真正參與過先知派的活動，卻被先知派畫家們奉為精神導師。高更作品中對生命、信仰與神祕力量的思索，為許多人帶來靈感的啟發。而高更的大溪地手記《諾亞·諾亞》（*Noa Noa*, 1894-95），則是他為插畫世界所作的最大貢獻。

高更於一八九一至九三年間，

●高更的大溪地手記《諾亞·諾亞》可說是今日流行的「旅遊圖文書」先驅。彩色插圖中灑滿熱帶島嶼的熱情與陽光，畫中原始宗教的圖騰形象亦是先知派內省精神的啟發。

深受大溪地純樸的異國風情吸引，因此選擇定居當地，後來並娶了一位十三歲的土著女子為妻。在他決定返回法國後，便就這幾年的經歷寫下了自傳式的旅行記聞——《諾亞・諾亞》。高更在手寫筆記間穿插著速寫式的彩色插圖，另外又製作了與之搭配的黑白木刻版畫。他筆下的鮮豔色彩彷彿沐浴在明亮的熱帶陽光下，配合著充滿感情的文字敘述，將這座熱帶島嶼上所接觸的一切感動完整地記錄下來。

　　和他此時期的油畫題材類似，《諾亞・諾亞》中的圖像皆取材自高更親身的大溪地體驗，除了記錄他和當地居民的生活點滴外，其中更明顯滲入了

原始藝術中的大量圖騰形象，也因此為他的作品添加了神祕未知的成分。高更帶著異國風情的眼光，品味著島上一切的純樸生息與原始信仰；而當他以畫筆記敘出當地土著的生活、信仰與傳說時，也同時引發人們思索起生命和宇宙的各種課題。高更的《諾亞・諾亞》，實際上正帶領觀者進入另一座心靈的世外桃源。

　　這樣的象徵精神同

●先知派的重要畫家德尼為作家紀德《于錫昂之旅》所作的插畫，回應著「虛無之旅」的主題，德尼畫中的構圖與人物皆呈現夢境般的扭曲飄渺形式。

樣延續在先知派藝術家的創作中。宗教與神祕啟示，在先知派主要畫家德尼（Maurice Denis）的作品中便占有相當大的成分。在他為諾貝爾得獎作家紀德（André Gide）的《于錫昂之旅》（*Le Voyage d'Urien*, 1893）所作的插圖裡，人物彷彿扭曲的幻影，漂浮在抽象的背景中，整部插畫作品彷彿一座夢境般的神祕世界。

實際上，德尼的插畫風格正與紀德的故事本身不謀而合。這部小說的書名「于錫昂之旅」其實是法文「虛無之旅」（Le Voyage du Rien）的雙關語：當主角于錫昂及其夥伴穿越各個魔幻島嶼、經歷無數神奇冒險之後，結尾卻赫然告訴讀者書中的一切都是夢境，我們只不過是讀了一本書而已。於是，在其中一幅插畫中，中央人物的頭部上方出現了兩名謎樣的沉睡女子形象；而在主角被一群強壯美麗的女子囚禁島上的場景中，則呈現出怪異的透視角度與幽靈般的蒼白人體。流動彎曲的線條、波浪或花葉般的圖案，一方面回應著同時代盛行的裝飾風格，另一方面也強調了夢境的超現實感。

充滿獨特象徵表現的《于錫昂之旅》，被譽為德尼最成功的插畫作品之一。

插畫革新

德尼不僅在插圖的象徵精神上體現了先知派的內涵，他就插畫藝術本身所提出的觀點，更使他在世紀交接的關鍵時刻中，成為畫家之書的重要代表藝術家。

德尼認為：「書籍的裝飾，不須受文本束縛，主題和書寫之間無須對應。」他並進一步指出，插畫應是

●德尼的《新生》插圖是營造文本意境的插畫代表作。他的水彩原稿如實重現出但丁時代的中世紀佛羅倫斯街景，而柔和近乎空靈般的人物形象卻頗具現代精神，同時也恰當呼應著但丁筆下半囈語半敘述的愛戀詩句。

「書頁上的蔓藤圖案刺繡，是具有表現力的線條陪襯。」

德尼指的並非是完全脫離文本內容，任憑插畫家天馬行空地畫些無關之物。相反地，他的插圖強調的是不受文本細節的拘束，而是以畫家個人的領悟，描繪出與文本相襯的韻味與氣氛。

德尼的另一部傑作《新生》（*Vita Nova*, 1906），可說是他插畫生涯的新里程碑。這部中世紀的愛情詩篇，描寫著但丁對薄命佳人碧翠絲（Beatrice）的愛意，其間穿插著詩人大量的心境獨白。而在眾多的《新生》插圖中，德尼展現出極具個人特色的圖示風格，完美詮釋了但丁作品中的細膩感性：例如他筆下如大理石雕像般的純淨人物造型，或是他為插畫所設計的裝飾邊框與大寫字母等，都相當符合《新生》裡的中世紀情懷。

此處的兩幅插圖分別是但丁在街頭偶遇碧翠絲和兩名年長女子的場景，以及但丁在愛神的引導下和碧翠絲相遇的夢境。畫中以簡潔的線條，生動地重現了佛羅倫斯的街景特色。當人們翻閱整部作品時，便彷彿進入一座早期佛羅倫斯壁畫中的世界。

德尼這種融入個人語彙的圖示風格，在他為象徵詩人魏崙（Paul Verlaine）的詩作《智慧》（*Sagesse*, 1880）中體現得更為透徹。《智慧》是魏崙皈依天主教時所創作的詩篇，記錄了自己的信仰告白。雖然德尼為這部詩作所設計的插畫草稿早在一八八九年便已著手進行，但直到一九一一年出版商沃拉爾說服德尼為原本的草圖上色之後，《智慧》的插圖版本才終於問世。

「我必是一位基督教藝術家，我必要歌頌一切的基督教神蹟，我感到必須如此。」一向自詡為基督畫家的德尼，在這部宗教性質濃厚的作品裡，更能發揮

●德尼在為象徵詩人魏崙的《智慧》詩作所繪製的插圖中，打破矩形框架的限制，將詩人本人的形象描繪在不規則形狀的插圖框下方，背後的聖母與裸女形象則回應著詩中在聖潔與墮落間的掙扎。

11

J'AVAIS peiné comme Sisyphe
Et comme Hercule travaillé
Contre la chair qui se rebiffe.

J'avais lutté, j'avais bâillé
Des coups à trancher des montagnes,
Et comme Achille ferraillé.

Farouche ami qui m'accompagnes,
Tu le sais, courage païen,
Si nous en fîmes des campagnes,

Si nous n'avons négligé rien
Dans cette guerre exténuante,
Si nous avons travaillé bien!

Le tout en vain : l'âpre géante
A mon effort de tout côté
Opposait sa ruse ambiante,

SAGESSE

5

ÉTÉ.

Et l'enfant répondit, pâmée
Sous la fourmillante caresse
De sa pantelante maîtresse:
« Je me meurs, ô ma bien-aimée!

« Je me meurs : ta gorge enflammée
Et lourde me soûle & m'oppresse;
Ta forte chair d'où sort l'ivresse
Est étrangement parfumée;

出個人的獨到洞見。

德尼在《智慧》中，不再拘泥於矩形的插圖外框，而是以不規則的形狀呈現，其中最常出現的便是具有基督象徵意義的十字形。當魏崙在詩中形容他努力抵擋來自肉體的誘惑時，德尼便將他的敘述轉化為這樣的景象：詩人沉思的形象出現在左下角，畫面中間則是正在誘引人的林間精靈，同時發光的聖母則在畫面上方指引著人心。德尼的插圖不僅創造出新的書頁設計，也在主題上回應著先知派的象徵精髓。

然而，由另一位先知派畫家波納爾（Pierre Bonnard）負責插圖的魏崙詩篇《平行》（*Parallèlement*, 1900），詩中的世俗性卻彷彿是《智慧》的對比。尤其詩集中的一篇〈女朋友〉（Les Amies），大膽歌頌年輕女孩間的女同性戀感情，可想而知立即引起保守分子的強烈反彈；而波納爾在書頁邊緣上隨性自由的插圖，同樣是對傳統插畫形式的顛覆，甚至有藏書家認為插圖比詩句本身更無法容忍。

以現代的角度看來，實在很難理解這部插畫史上的鉅著竟然只因「書籍傳統」這樣的理由，而被當時的市場打入冷宮。波納爾以純熟的大師筆法，彷彿即興作曲般地在文本四周描上流暢的素描；整部詩集以玫瑰色的石版印刷，雖然是單色版畫，但卻恰如其分地烘托出詩中的浪漫情懷。《平行》顯然是法國插畫書籍的顛峰突破。

日本趣味

《平行》可說是波納爾完全發展出個人成熟風格的作品，另一方面，在他早期的插圖與海報作品中，則展現出另一種深受日本版畫影響的風情。

日本風格（Japonism）的盛行在十九世紀末的西歐文化是相當普遍的現

象。當描寫人生百態的日本浮世繪版畫流傳到歐洲，人們立即被其中截然不同於西方的構圖與色彩深深吸引。在當時許多繪畫流派的畫作中，包括印象派、後印象派、新藝術等，都可看出日本風格的影響。先知派畫家們亦不例外，而波納爾更是其中最直接的例子。在他以《散步》（Promenade, 1895）為主題的一座屏風上，若有似無的空間感、大塊的留白空間、近乎漫畫手法的人物處理，加上背景裝飾帶般的物件排列，使異國的浮世繪韻味彷彿躍然眼前。

和作曲家妹婿克勞德·泰哈瑟（Claude Terrasse）合作的《小歌譜》（*Petit Solfège*, 1893），則是這種日本風格較為明顯的插畫實例。這部插畫搭配的內容是泰哈瑟創作的歌譜，其中散落著波納爾自行添加的人物。而插畫中的種種特點，包括簡練的線條、對裝飾細節的強調、人物臉孔的特寫、空間深淺的簡略暗示，以及對黑色塊面的靈活運用等，都可以在日本版畫中找到相似的元素。例如在歌譜的其中一頁，演出者的臉孔擁擠圍繞在五線譜的周圍，彷彿和周遭的平面裝飾圖案融合於一；人物們生動略帶漫畫效果的表現，也回應著浮世繪中的市景風情。

先知派畫家身處於新世紀來臨的時刻，他們以高更式的象徵主義作為他們的精神依歸，在插畫形式上走出屬於自己的主張與信念，並活用外來語彙豐富他們的圖示風格。在強調華麗裝飾的新藝術、或是強調內在情感的表現主義之間，先知派以其特有的自在與寧靜，成為世紀交替時期一波卓然獨立的精神表現。

●波納爾的《小歌譜》具有漫畫式的造型與構圖，其中線條與平面空間的運用，可看出受日本版畫的特徵影響。

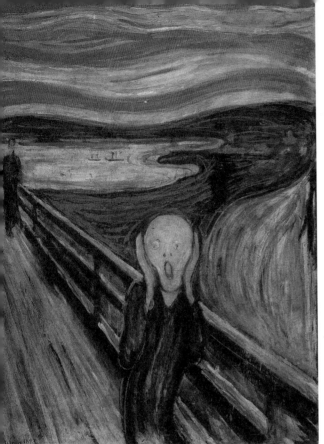

插畫中的表現主義

——橋派與藍騎士

或許,沒有比《吶喊》這張油畫中扭曲吶喊的臉孔,更能徹底體現表現主義的藝術精神了。

孟克(Edvard Munch)的油畫《吶喊》將人們眼中熟悉的景物完全扭曲變形,在畫中的世界裡,天空成了震顫不安的紅藍曲線,人物也縮減到模糊的輪廓與骷髏般的五官,徹底呈現出內在近乎崩潰的無聲吶喊。

●孟克的《吶喊》或許是最能體現「表現主義」精神的一幅作品。透過扭曲線條與強烈的色彩,主角內心的巨大不安使外在世界亦隨之消融變形。

許多藝術雖然都相當重視畫家自我表現的成分,然而,出現二十世紀初的表現主義,卻將「表現」實踐出更具體的作法:他們不在乎物體的真實形貌,甚至不在乎畫面美醜與否,而是只憑心中主觀的感受呈現事物。於是,表現主義在世紀初的歐洲藝術留下了鮮明的軌跡;特別在德國,更形成了兩支主要的團體——橋派(Die Brücke)和藍騎士(Der Blaue Reiter)。

表現主義的藝術家們都和文學與藝術有密切關聯,例如科科西卡本身就是一名劇作家兼畫家,橋派的代表——克爾西納所寫的日記則是當時的文學見證,而藍騎士的創始者康丁斯基更寫下了第一部的德文前衛派著作。由於這樣的關聯,他們幾乎全都熱衷於版畫與插畫藝術的創作。不

●橋派代表克爾西納為《橋派藝術團體展》所做的一幅木刻拼貼作品。簡潔有力的構圖、原始圖騰式的粗黑線條,簡明扼要地點出橋派風格的精髓。

過，或許由於他們作品中過
於強烈的個性表現，以及乍
看之下粗糙未加修飾的形
式，表現主義者的插畫書籍
在出版之路上，經常是困難
重重的。

●克爾西納為作家多柏
林的《修女與死神》製
作的插圖作品，是橋派
木刻插畫表現的典型代
表。木刻的文字形式和
插圖本身是不可分割的
整體。

橋派

橋派表現主義最大的特
色，便是以強而有力的木刻形式，呈現出充滿情感與表
現力的作品。而橋派的創始者之一——克爾西納（Ernst
Ludwig Kirchner），自然也不例外。克爾西納為作家
多柏林（Alfred Döblin）的故事《修女與死神》（*Das
Stiftsfräulein und der Tod*, 1913）所作的一幅標題插畫與
四幅全頁插圖，為表現主義的書籍插畫提供了最初的成功範例。這部作品的
出版商是費爾拉（Verlag A. R. Meyer），他為早期表現主義的文學作品規畫了
一系列書系，《修女與死神》便是其中一部。

多柏林的文字極具表現主義文學的特色，不合邏輯的敘述、故事情節簡
化為濃縮的元素，並且充滿鮮明的意象。而克爾西納質樸卻極具生命力的線
條與陰影，更使整部作品成為張力十足的傑作。尤其，他在標題頁中以同樣
的木刻旨趣呈現出插圖與印刷字母，更達成了圖像與文字在視覺上的完美結
合；這種圖文間的呼應，也同時顯露出克爾
西納兼具詩人與畫家的內在性格。

然而克爾西納之後的作品卻沒這麼幸
運。他為《彼得‧史雷米爾的奇妙故事》
（*Peter Schlemihls wundersame Geschichte*）所
作的插畫，內容描述一個出賣自己影子之人
的故事。對克爾西納而言，這部作品深刻反
映出人類命運的渺小；然而，或許由於作品
中深沉晦澀的意象，以致沒有人願意出版這
部優秀的插畫作品。至於一九二四年由沃爾

●深沈而憂鬱的《彼得‧史雷米爾的奇妙故事》不受出版商青睞是可以預料的事，但這並不代表其中的插圖是較
不出色的作品。在克爾西納的封面設計中，倒三角的臉孔與周圍四散的眼耳形象譜成了極具表現力的奇特畫面。

夫（Kurt Wolff）出版的《生命的陰影》（*Umbra Vitae*），當時的銷售成績仍不盡理想，沃爾夫也曾抱怨他因此造成的財務損失；然而，這部作品如今已被公認為克爾西納書籍藝術的顛峰之作。

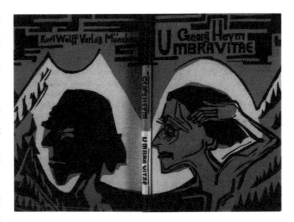

《生命的陰影》是德國詩人葛奧爾格·海姆（Georg Heym）的詩作選集。在這部插畫作品中，文字與圖像的結合較先前的《修女與死神》更加成熟流暢。例如，在搭配其中一首四節詩歌〈亮藍幻夢〉（Träumerei in Hellblau）的全頁插圖中，木刻的詩句文字安插在人物與房舍的圖像之間，圖與文於是形成密不可分的整體。詩中雖未點出敘述的主角模樣，但克爾西納以右上方橫向的兩名相擁人體，呼應出文字中迷濛而憂鬱的詩意：

當夜晚降臨
我們入睡後
那些幻夢，美好的事物
便踏著輕盈的腳步走來
Wenn die Abende sinken
Und wir schlafen ein,
Gehen die Träume, die schönen,
Mit leichten
Füsen herein.

藍騎士

當橋派維持著粗獷厚實的具象木刻形式時，德國表現主義的另一個重要組織藍騎士，則開始跨出具象形體，追求富韻律感的抽象線條。而在領導者康丁斯基（Wassily Kandinsky）的作品中，他以奔放的形式和色彩，強調藝術所能表現的情感與精神層面，因此達到了真正的抽象繪畫。同樣地，在康丁斯基的插畫作品中，也超越了文本與現實的羈絆，創造出真正的抽象插圖表現。

早在一九一一年康丁斯基為《藍騎士》年鑑所製作的木刻封面中，已可看出他對書籍設計所抱持的現代理念。在「藍騎士」的字體之外，靈活的黑色線條在封面上自由舞動，僅能從中勉強判別出一匹馬與一名人物的大致形體。另外紅藍顏料並未依照物件輪廓而套色，而像是隨意潑灑在木版的表面。這種從具象走向抽象的概念，在康丁斯基兩年後的插畫書籍《聲音》（*Klange*, 1913）中，被詮釋得更為透徹。

《聲音》搭配的文字是康丁斯基本人的散文詩集，其中附有廿五幅整頁插圖（其中十二幅是彩色）、三十一幅頁緣裝飾。在這部圖文作品中，康丁斯基對圖像的重視明顯大過文字，其中甚至有幾頁插圖是沒有搭配文本的；似乎這些即興般的線條與色彩本身，便能夠取代文字與音樂，成為具有熱烈自發性的形式。

在康丁斯基的繪畫脈絡中，便曾以「音樂」作為抒發的主題。他的作法並不是描繪樂器、演奏者或聽眾的具象音樂場景，而是將畫面本身當作一

●克利在《憨第德》插圖中勾勒的「火柴人」形象成為最具原創性的發明。一如主角憨第德活在一個不切實際的理想信念中，火柴人同樣體現出一個不真實的世界。

種視覺音樂。在《聲音》的插圖中，也同樣是以畫面元素構成音樂本身的嘗試。康丁斯基在具象與抽象的組合間自在遊走，有時以看似自然的形體配上概念性的標題（例如〈抒情

的〉（Lyrisches）），有時具象的標題卻呈現出即興抽象的畫面（如〈航行〉（Kahnfahrt））。在圖示元素的組合中，樂曲的旋律與節奏彷彿已在眼前無聲奏樂。

康丁斯基的好友克利（Paul Klee），同樣是一位不容小覷的角色。同樣身為藍騎士的一分子，克利以抽離自然形貌的原創結構，創作出不同面貌的表現主義插畫藝術。

以克利為伏爾泰的長篇小說《憨第德》（Candide）所作的插畫為例，《憨第德》是以諷刺的筆法，描寫純真的主角相信自己生活在一個「最理想的世界」，然而他在旅途中所遭遇到的各種挫折卻不斷地推翻他的信念。伏爾泰藉由這位過度樂觀的主角，明顯諷刺了十八世紀時盛行的萊布尼茲（Gottfried Leibniz）的理論，而在克利為這部小說所作的插畫中，他幾乎是創造出另一個次元的世界。克利以他著名的「火柴人」形體，也就是拉長的人體造型，搭成一幕幕極簡近乎抽象的畫面，彷彿刻意提醒觀者眼前是座不存在的景象，是作者和插畫者所營造的虛構世界。

或許可以說，克利對變形與結構的思索，不啻為康丁斯基的抽象訴求提

供了另一種轉折。

● 「小紅魚」是《作夢的男孩》插圖詩集中重複出現的意象，詩歌中隱射著少男的暴力與情慾衝動。晦澀的內容卻搭配著稚拙鮮豔的插圖，形成強烈而微妙的對比。

科科西卡（Oskar Kokoschka）

在橋派或藍騎士之外，來自奧地利的科科西卡同樣是一位特立獨行的表現主義藝術家。他雖不曾參與正式的團體組織，但他鮮明的個人風格，卻在表現主義潮流間形成一股不容忽視的力量。而在插圖藝術上，科科西卡更是達成了他人難以企及的成就。

身兼畫家、作家與劇作家的科科西卡，在表現主義剛萌芽的時期，便已為自己的作品製作插圖。《作夢的男孩》（*Die träumenden Knaben*，1908年製

作、1917年出版）是他出版的第一部詩集，書中搭配著八幅全彩與三幅黑白蝕刻插圖。這部作品無疑充分體現了科科西卡的個人風格：扭曲的人體、明亮純粹的色彩，再加上民俗藝術般的稚拙形式。

科科西卡原本想寫成一本兒童書籍，但最後的成品卻是一部兒童不宜的晦暗詩歌，描寫著少男突破保護層，轉入成人性衝動的意象：

「小紅魚，／小魚紅的／用三刃刀我將你切開而死，／接著用我的手指我將你撕成兩半，／結束你沉默的循環。」

由於《作夢的男孩》對情色與黑暗成分的描寫，為科科西卡帶來了毀譽不一的評價。然而，插圖中的黑色輪廓線與平塗色彩，卻譜成了最迷人的畫

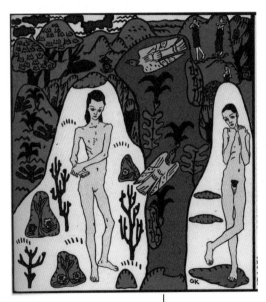

●科科西卡可說是表現主義藝術家中最特立獨行的一位，他的才華橫溢也展現在各種不同的藝術領域上。《作夢的男孩》是他早期的插畫作品，帶有民俗藝術風格的明亮色彩截然不同於他後期顫動線條的插畫表現。

面。科科西卡將這部插圖著作獻給當時奧地利的領導藝術家克林姆（Gustav Klimt），由此不難看出克林姆無論在主題或圖示風格上，對他皆有深遠的影響。

之後，科科西卡繼續在插畫藝術中展露無窮的才華；作品包括他自己的劇作《謀殺者，婦女的希望》（Mörder, Hoffnung der Frauen，1909），以及聖經主題如《約伯》（Hiob, 1916-17）、《掃羅與大衛》（Saul und David, 1969）等。

在橋派與藍騎士等創始者的推動下，包括科科西卡在內的其他藝術家們也逐漸在出版界中獲得重視，也終於成就了表現主義者的插畫全盛時期。在一九一七至一九二四年是表現主義插畫出版最旺盛的期間，雖然這當中爆發了一次大戰，無可避免地帶來了市場與經濟的衝擊，然而表現主義的書籍藝術創作依舊持續，不僅為德國境內、也為整個歐洲的插畫藝術造就了一段重要的年代。

最後出場的馬諦斯——野獸派

很難想像「野獸派」（Les Fauves）這個在藝術史上掀起巨大影響的畫派，真正存在的時間其實非常短暫。從一九〇五年馬諦斯（Henri Matisse）率領幾位年輕藝術家，在秋季沙龍展出一批備

● 野獸派的特色在馬諦斯《紅色的和諧》中可清楚看出：純粹的色彩、大塊平塗的畫面，以及打破透視法則的裝飾空間。

受爭議的畫作開始，不過幾年的時間，到了一九〇八年時，這個組織便已開始鬆散瓦解。不過，雖然野獸派自始至終都未發展出一套完整清晰的理論，但是幾位主要成員卻一直秉持著最初的鮮明風格，使野獸派的精神得以延續不衰。

從馬諦斯的油畫作品《紅色的和諧》中，可以看出野獸派繪畫的諸多代表特色。畫中不再具有前後遠近的透視空間，而是透過任意武斷的色彩，使整幅畫面成為單純的紅綠色塊，是一幅具有濃烈裝飾性的平面構圖。野獸派便是以如此主觀自由的色彩運用，在二十世紀初多樣的藝術潮流中開闢出一條新的途徑。

另一方面，野獸派畫家們的插畫創作則達成油畫以外的多樣性，例如德漢（André Derain）與杜菲（Raoul Dufy）以木口木刻製作的原始圖像、盧奧（George Rouault）以類似彩繪玻璃的構圖展現的宗教意象，更不用說馬諦斯手中變化多端的媒材運用。在野獸派成員的插圖作品中，主觀的色彩退居其次，取而代之的是兼具裝飾與表現性質的有力線條。

原始風格

野獸派的另一項特色，便是原始風格的運用，這點和素樸藝術（primitive art）有異曲同工之妙。不約而同地，野獸派的兩位成員德漢和杜菲都為法國詩

人阿波里奈爾（Guillaume Apollinaire）的著作，以木口木刻媒材呈現出原始中帶有現代幾何感的自然圖像。

德漢作品《腐朽的魔法師》（*L'Enchanteur Pourrissant*, 1909）裡的木刻插圖，不禁讓人聯想起克爾西納的橋派表現主義風格，實際上橋派與野獸派的成員也的確互動頻繁。但同樣是木刻媒材的選擇，這兩種藝術理念的出發點卻不盡相同：橋派強調的是藉由最質樸的媒材，宣洩出內在真實的精神情感；野獸派則較是基於對形式本身的思索，他們厭倦了精緻唯美的作法，期望以單純原始的形式達成另一種和諧。

●（上圖）德漢的《腐朽的魔法師》木刻插畫，為詩人阿波里奈爾的作品賦予了既原始又現代的風貌。畫面下方是呈骷髏狀的梅林法師，粗獷中帶有童趣的作法正是德漢插畫的風格。
（下圖）在阿波里奈爾的另一部作品《動物寓言，或奧菲的遊行》中，杜菲以較為細膩的木口木刻線條，製作出一幅幅經過審慎構圖的插畫作品。〈烏龜〉的形體轉化成豎琴的形狀，構成裝飾意味濃厚的平面空間。

這種原始風情，反而賦予了這部以梅林法師（Merlin）為主角的詩集極具現代感的風貌。梅林大法師是亞瑟王傳說中家喻戶曉的人物，最後的結局卻是中了美人計，被困在施咒的林中無法翻身。阿波里奈爾於是以法師在林中的結局為題材，想像出他和友人的臨終對話；此處德漢的插圖呈現的便是前來尋找他的摩根女爵（Morgan le Fay），以及形容枯槁的梅林法師。可以想像，同樣的題材若是由前拉斐爾派的畫家們來

製作，必是一幅幅細膩精美的畫面。但是德漢卻刻意以粗糙的木刻質感，強調出質樸簡化的裝飾旨趣。

相較於德漢，杜菲《動物寓言，或奧菲的遊行》（*Le Bestiaire ou Cortège d'Orphée*, 1911）中的木刻線條

便顯得細緻許多，但也同樣具有一種經過風格化的原始韻味。阿波里奈爾的動物詩篇，以時而口語、時而抒情的慧黠筆調撰寫，搭配上杜菲黑白運用自如的三十幅插圖，使這部作品被譽為當時插畫書籍中最傑出的作品之一。

例如，在〈烏龜〉一作中，杜菲的插圖具有強烈的幾何裝飾性質，不僅四個角落出現重複著和蔓藤花紋相襯的烏龜圖案，中央的烏龜形象更呈現出高度的裝飾效果。杜菲將中央的烏龜與豎琴的形象結合在一起，琴弦的工整線條與烏龜背上的幾何圖案相映成趣，同時也呼應著詩中的敘述：

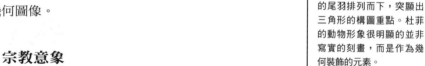

　「動物們來到我的曲調前，我的烏龜發出的聲響。」（Les animaux passent aux sons/ de ma tortue, de mes chansons.）

這樣的幾何抽象意味在另一幅〈孔雀〉中更為明顯。畫面中孔雀的華麗尾羽伸展成壯觀的三角形，黑色的剪影突顯出孔雀頭頸的優美，兩旁反白的花草與建築元素更強調了孔雀的輪廓。杜菲以看似傳統的媒材，完成具有高度現代感的幾何圖像。

●杜菲的〈孔雀〉呈現出強烈的幾何構圖效果，兩邊的花草與扶梯順著孔雀的尾羽排列而下，突顯出三角形的構圖重點。杜菲的動物形象很明顯的並非寫實的刻畫，而是作為幾何裝飾的元素。

宗教意象

不過，對形式表現的著重，並不代表野獸派畫家就會完全忽略內容與情感的表達。以盧奧為例，在他的作品風格中，雖然具有和其他成員相似的粗獷線條與厚重色彩，但他的畫作內容所包含的濃厚宗教意象，卻使他成為野獸派中相當與眾不同的一位。

盧奧製作的第一部大型插畫作品，是由出版商沃拉爾根據自己在殖民地留尼旺島（Reunion）的經歷，親自撰寫的政治諷刺小說《于畢老爹的重生》（Réincarnations du Père Ubu，1918年完成、1932年出版）。而在廿二幅蝕刻與一〇四幅木刻插圖中，盧奧以厚重的輪廓線條描繪人物形象，並幾乎全以側面半身像的姿態呈現每個角色。粗獷中帶有幽默的筆法，正呼應著文本中藉由頑固、荒誕的于畢老爹所傳達的諷刺精神。盧奧從此開始建立起自身的插畫風格。

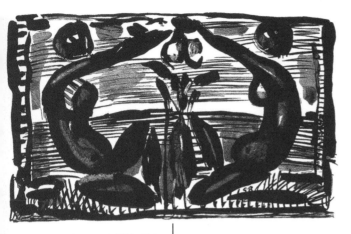

●《于畢老爹的重生》是盧奧的第一部大型插畫作品。雖然這部作品中並未展現盧奧最具代表性的宗教意念，但從其中人物的輪廓造型，可看出盧奧的構圖特色與捕捉人物神態的能力。

一次世界大戰的爆發，深深刺激著盧奧心中悲天憫人的宗教情懷。盧奧平時的繪畫創作原本便經常以聖經為題材，此時在沃拉爾的建議下，一九一六年開始製作的《求主垂憐》（*Miserere*，1948年出版）插圖便延續起他一貫的宗教主題。和他的油畫風格相似，插畫中粗黑的輪廓線、人物彷彿壓縮在前景般的特寫構圖，令人聯想起教堂鑲嵌玻璃的作法；畫面中瀰漫著冷光的灰色調，彷彿光線從背面穿透玻璃射入的效果。

「神啊，求你按你的慈愛憐恤我！」

《求主垂憐》的標題圖版引用了〈詩篇〉五十一篇第一節，傳達著人類在塵世苦難中向神所發出的呼求。而神的回應便是差派祂的獨生愛子耶穌，在十字架上為世人承擔起一切的罪惡。在盧奧的十架釘刑插圖中，標題搭配的是耶穌在世時對門徒的訓誨：「要彼此相愛」（Aimez-vous les uns les autres）。正是因著這樣的大愛，成就了基督的受難。

多變媒材

馬諦斯是野獸派成員中年紀最大、也最具領導地位的角色，但是他的插畫作品卻出現得最晚。然而也正是因為如此，馬諦斯晚期能夠取得的插圖媒材資源，顯然遠比二、三十年前杜菲等人所能選擇的來得寬廣許多。馬諦斯的插畫創作因此憑藉著多樣的媒材運用，將他對書籍藝術的創意與想像發揮到極致。

《紅色的和諧》中對比鮮

●以基督教藝術家自視的盧奧在《求主垂憐》插畫輯中，仿效中世紀教堂鑲嵌玻璃的作法，勾勒出粗黑的輪廓線與淺近平面的空間，為《聖經》原文注入畫家個人的沈思與回應。

明的色彩配置雖然仍停留在人們的腦海裡，然而馬諦斯的第一部插畫作品，為法國詩人馬拉美（Stéphané Mallarme）的《詩集》（*Poésies*, 1932）所做的蝕刻插圖，卻脫離了炫目的色彩，轉而展現再純淨不過的洗鍊線條。

　　《詩集》作品證明了馬諦斯掌握虛實概念與裝飾平面的能力。再簡單到不能的幾筆線條中，無論舞動的女子或是優美的天鵝，馬諦斯都能抓住其中的精神本質，使它們生動地躍然紙上。在其中一首以中國陶瓷畫師為靈感的插圖詩篇中，作者與繪者對於藝術的理念更同時展現：

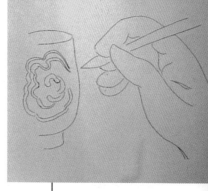

● 馬諦斯以流暢簡鍊的蝕刻線條，製作出馬拉美《詩集》的搭配插畫，極簡的構圖實際上需要更高的掌控力。在此處的插圖中，馬諦斯掌握住畫師剛完成茶杯裝飾的一刻，呼應著插畫本身為書頁裝飾的本質。

　　…就像有顆明晰細緻之心的中國人，

　　他純淨的狂喜是他畫完

　　茶杯上美好月夜的雪景

　　一朵奇花使香氣瀰漫他的生命

　　...Imiter le Chinois au coeur limpide & fin,

　　De qui l'extase pure est de peindre la fin

　　Sur ses tasses de neige à la lune ravie

　　D'une bizarre fleur qui parfume sa vie

　　馬拉美強調藝術成就時的美好，並且以中國瓷杯上的裝飾工作為例，而馬諦斯也抓住詩中的這一刻，呈現出畫師的手正在茶杯上描繪阿拉伯裝飾般的圖案。畫師在杯上進行裝飾的動作，正和馬諦斯在詩集書頁間進行插圖的意義相似。馬諦斯於是以裝飾性的線條本身，表達出日常物件昇華為藝術品的美妙瞬間。

　　馬諦斯大部分的插畫作品，包括之後的《尤利西斯》（*Ulysses*, 1935）、《惡之華》（*Les Fleurs du Mal*, 1947）等，都是古典或近代著名作家的作品，風格則皆類似於《詩集》中的簡鍊蝕刻線條。然而，在一九四七年出版的《爵士》（*Jazz*）插畫輯中，馬諦斯終於在插圖作品上展現色彩大師的真正魔力。

《爵士》可說是扭轉了整個插畫藝術的慣例。當馬諦斯晚年由於臥病在床，無法長期站立在畫架前作畫時，他為自己找到了另一種創作媒材——剪紙。他以剪刀為畫筆，色紙為顏料，靈活地剪貼出一幅幅令人讚嘆的繽紛畫面。而在《爵士》插畫輯中，馬諦斯先以水溶顏料染出顏色鮮豔的紙張，再以剪紙拼貼出原稿，最後則由出版商泰利亞德以彩色絹印方式，複製出馬諦斯創作的生動形象。這系列作品自四〇年代初期便已斷斷續續地進行製作，直到一九四七年終於出版成冊。

　　「剪入顏色的動作讓我想起雕刻師的直接刻鑿。」馬諦斯如此說。

　　正如標題「爵士」所點明的，這部剪紙插畫輯充滿節奏與動感，彷彿以色彩演奏出路易・阿姆斯壯等人的即興爵士作品。剪紙的主題包羅萬象，從耳熟能詳的故事到馬戲團的回憶，都是畫家取材的對象。馬諦斯本人撰寫的評論文字則以手寫形式安插在圖頁間，黑白文字與彩色圖像頁之間，達成了出乎意料的對比與平衡。

　　〈伊卡魯斯〉（Icarus）是《爵士》二十幅剪紙作品的第八幅。這個希臘神話中因為太過接近太陽而墜落的狂妄少年，在馬諦斯的畫面中，彷彿正在火光間隨著節奏舞蹈著，而不是無助地下墜。胸口的紅點彷彿是他躍動的年輕熱情。馬諦斯以極其簡單的色彩與元素，使整部作品隨著旋律輕快起舞。

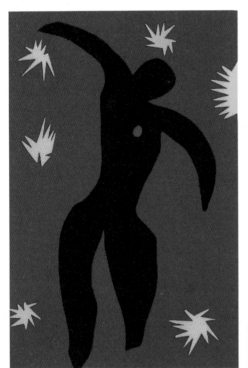

　　於是，在二十世紀初至二次大戰的期間，野獸派畫家的插畫作品在當時興起的多樣流派間，走出了屬於自己的路線。雖然前後風格因人而有巨大的差異，但野獸派對形式本身的思索，以及對單純元素的追求，仍是他們始終貫徹的初衷。

●晚年臥病在床的馬諦斯，以嶄新的剪紙媒材開創出極具原創性的插畫境界。鮮豔色彩拼貼出各式主題，彷彿插畫輯標題《爵士》般的即興形式演出。

巴黎畫派的異鄉心情
——雷捷、夏卡爾、藤田嗣治

　　無論從政治、文化或是藝術的角度看，巴黎畫派都是一個難以界定的名詞。他們沒有一致的風格，也沒有發表共同的宣言或理念。但匪夷所思的是，他們卻被冠上了「畫派」這樣一個統一的稱呼。

　　受到巴黎印象派等新興運動的吸引，一群來自外地的藝術家們不約而同聚集在藝術之都巴黎，為的是交流出更具創意的想法。他們來自於不同的背景與文化，追求的藝術理念也彼此各異。將他們聯繫在一起的，是一股離鄉背井的鄉愁滋味；而他們的共同點，也正是他們的個人風格皆難以歸類。

　　於是，在二十世紀初至第二次世界大戰爆發前的一九四〇年左右，這群特色多元的藝術家們，正在巴黎市內默默激盪出更前衛的信念。立體派、野獸派、未來派等，都在這個「畫派」中開始萌芽茁壯，為二次大戰間的歐洲藝術提供豐富的動力。而巴黎畫派的藝術家們也不僅限於繪畫範疇，而是廣及插畫、雕刻、音樂與電影等各個領域，在其中盡情展演出個人的自由表現。

雷捷（Fernand Leger）

　　提起立體派在巴黎畫派中的起源，便不能不提到來自西班牙的畢卡索（Pablo Picasso）。雖然如今人們提起畢卡索時，多半聯想到他立體主義風格的繪畫、拼貼、雕塑等；但在畢卡索一生的豐富創作中，他的插畫作品同樣占了相當大的比例。當時剛抵達巴黎的畢卡索仍是一個籍籍無名的年輕畫家，但是在出版界舉足輕重的畫商沃拉爾卻為他舉辦了第一次畫展，之後他也接受沃拉爾委託，開始為著名作家的作品製作書籍插圖。

　　不過，這裡所要討論的並不

●詩人桑德拉的《世界末日》以電影劇本的方式寫成，而雷捷為它加上了爵士樂般的自由氣氛，幾何圖案與字母形式相互穿插，彷彿後現代的即興語言。

是畢卡索本人製作的插畫，而是另一位深受立體派風格影響的藝術家：費爾南・雷捷。

一九〇七年，也就是畢卡索抵達巴黎的三年之後，來自諾曼地阿根丹（Argentan）的畫家雷捷，同樣來到藝術家聚居的蒙馬特，並和畫家夏卡爾、詩人桑德拉（Blaise Cendrars）等人比鄰而居。巴黎多樣的新興藝術理念深深激勵著雷捷，不久之後，他和其他藝術家們共同成立了立體派的分支「奧費主義」（Orphism），更加拓展了畢卡索與布拉克所創立的立體派類型。

雷捷個人作品中最顯著的特色，則是將人與物轉化為機械般的幾何形式。人們幾乎一眼就可辨識出他的作品，但其中仍不難認出立體派的塊面分析對他留下的影響。同樣地，他在插畫領域上也體現了這樣的機械化特色。他為好友桑德拉的著作《世界末日，由聖母院天使拍攝》（*La Fin du Monde, Filmee par l'Ange N.D.*, 1919）所作的插圖設計，不但使他在插畫界中嶄露頭角，更使這部插圖書籍成為與眾不同的出版品。

很難有比雷捷這種工業化的插圖風，更符合這部充滿現代寓言意味與電影手法的作品了。桑德拉的文本以上帝在現代的辦公室為場景，上演出一幕幕不合邏輯的幽默劇碼。而雷捷的插畫正呼應著這種現代意味，他將印刷文字與圖片本身相互穿插，畫面顏色減少到黑、黃、粉紅等幾種單純色彩，並在其中插入真實社會的廣告標語等元素。而在這部作品的封面上，更容易看出雷捷對印刷字體的特殊設計：字母本身的排列與變化，彷彿在觀眾眼前展示起一場現代都會的霓虹燈秀。

●雷捷的工業幾何風格，正適合馬爾侯由三則荒謬故事所組成的《紙月》，更加強調出其中的非現實意象。

雷捷此時期的另一部插畫作品《紙月》（*Lunes en Papier*, 1921），作者則是後來成為法國文化部長的馬爾侯（André Malraux）。此處，雷捷的抽象工業造型又更進一步，其中的木刻圖案完全由弧形或直線等幾何元素組成。馬爾侯的文字敘述著三則荒謬離奇的故事，其中的劇情時而荒誕、時而嚴肅。也只有雷捷的抽象線條能烘托出書中濃烈的

非現實意象。

夏卡爾（Marc Chagall）

雷捷在蜂巢的鄰居好友，猶裔俄籍畫家夏卡爾，則是另一名為人津津樂道的人物。許多人對他在《我與鄉村》等作品中的鮮豔色彩與荒誕構圖印象深刻，但事實上，透過夏卡爾一生中大量多產的插畫作品，反而能在異國脈絡中更加突顯他與眾不同的家鄉文化背景。

例如，他為猶太詩人霍夫斯坦（David Hofstein）的《哀愁》（*Troyer*, 1922）製作的插畫，便深深體現出猶太民族的歷史情感。霍夫斯坦的現代詩以內戰期間烏克蘭地區屠殺猶太人行動為題材，而夏卡爾的插圖也以超現實式的構圖回應出無限哀傷的情境。

在夏卡爾的早期插畫中，《哀愁》便在人們的心中投下了深刻的幽思。

在《哀愁》的標題頁插畫中，夏卡爾創作出一個

奇特的形體：兩顆分別代表作者與繪者的頭顱重疊在同一具軀體之上，上方的頭顱旁以希伯來字母由右至左拼出詩人霍夫斯坦的姓名，下方頭顱旁則書寫著畫家夏卡爾之名，而以紅色墨水劃過軀幹的文字則是書名《哀愁》。在這部描寫猶太悲劇的作品中，作者與繪者的關係是如此貼近，以他們凝結於一的形體同時承受著共同的民族傷痛。

詩集中的一幅插圖〈行走中的村莊〉則呈現出另一種奇妙的結合：一排連在一起的房舍，下方長出了雙腿向前移動；後方的房舍飄出了顯示居住跡

象的炊煙，而一名小人從最前方的窗戶探出頭來，指著從詩集中引述的一段詩句：「為何我需要，那澄淨透明的清澈／滲入廢墟中的裂縫？」這幅描寫遭受迫害的猶太人舉家遷徙的插畫，在夏卡爾不可思議的構圖中，同時點出了希望的存在。

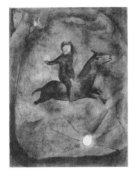

●《阿拉伯之夜》脫離了夏卡爾早期插圖中的黑白觸刻，展現出繽紛的彩色世界。這是夏卡爾首度運用彩色石版的媒介，成功製造出鮮明的色彩對比效果。

夏卡爾全家在大戰期間逃亡至美國，而在二次大戰之後，他開始嘗試以不同的媒材進行插畫創作。《阿拉伯之夜》（*Arabian Nights*, 1948）是他在美國創作的第一部彩色石版插圖，文本則選錄自人們所熟悉的阿拉伯傳奇《一千零一夜》。在彩色石版的媒介下，素以「色彩魔術師」著稱的夏卡爾如今盡情發揮出他的色彩魔力。同時，由於他先前曾為史特拉汶斯基（Igor Stravinsky）的芭蕾舞劇《火鳥》（*Firebird*）製作服裝布景，這樣的經驗顯然影響著《阿拉伯之夜》的十三幅插圖；這齣改編自俄國傳說的芭蕾舞劇，使這部插畫作品也沾染上舞台布景般的炫目效果。

在為其中一篇〈海之女朱娜與其子〉（Julnar the Sea-Born and her Son）所製作的一幅插畫中，鮮紅色的飛馬在深色背景的襯托下，彷彿火鳥般在夜空中焚燒起來。而另一幅〈黑檀木馬〉（Ebony Horse）插圖，則展現出相反的趣味：在以深淺藍色交織成的破曉天空，主角與木馬的形體在其間隱約可見；初昇的晨曦在他們的右下方發出舞台光線般的黃光，而左上角則是由一頭驢子持著的、即將隱滅的綠色彎月。在夏卡爾卓越的石版技巧下，這部經典名著如今脫去了陳舊的外衣，換上了現代的全新絢爛風貌。

藤田嗣治（**Fujita Tsuguharu**）

在結束巴黎畫派的插畫討論之前，還有一位人物值得我們將眼光停留在他身上，他就是移居巴黎的日本畫家藤田嗣治。

巴黎畫派原本便以來自各地的藝術家匯聚聞名，而藤田嗣治更是其中背景特殊的一位。畢業自東京藝術大學，藤田於一九一三年來到巴黎，認識了

包括雷捷和夏卡爾在內的前衛藝術家們。身為巴黎畫派中唯一的東方畫家，藤田很快便打響了自己的名聲。他以日本藝術中特有的纖細筆法，結合西方的色彩表現，創造出前所未有的東方式油畫。在大戰前後的歲月，立體派、超現實主義等新興運動正在巴黎蔚為風潮，但藤田卻始終堅持自己的獨特路線。在二次戰後，他便持續在日本與巴黎兩地往返居住。

雖然藤田也參與過其他插畫書籍的製作，但此處介紹的則是一次較為特殊的例子。當劇作家季哈杜（Jean Giraudoux）創作《圖像戰爭》（*Combat avec l'Image*, 1941）時，他正和他的情婦依莎貝拉在法國各地來回旅行。有天，他收到了藤田嗣治送給他當作禮物的一幅依莎貝拉肖像素描。據季哈杜的形容，這幅素描改變了他整個工作室的氣氛，它變成一項無法將視線從其上移開的焦點。這名沉睡中的女人，彷彿伴隨著他的日常作息一同呼吸，將他帶回早已失落的寧靜戰前歲月。

於是，當《圖像戰爭》出版時，這幅以水彩上色的素描便以石版翻製，成為這部作品的插圖。藤田嗣治細膩柔美的特色在這幅插圖中展露無疑，他以東方水墨式的線條勾勒出女子的五官、頭髮與衣紋，而柔和的水彩製造出奶油般的質感。出版商以近乎隨意的方式將這幅素描安插在文字之間，由於在印刷過程中，乳白色層的石版是在文字印妥之後才套色的，部分的文字於是變成淺灰色，這部作品的文字與插圖，因此獲得意料之外的和諧。

巴黎畫派的藝術家們，以彼此迥異的風格實現對插畫的理念。在歐洲的動亂年代中，他們對鄉愁情感的沉思、對個人信念的堅持，成為一股看似鬆散、實則生生不息的持續力量。儘管兩次世界大戰的爆發，已在名義上終結了歐洲插畫的黃金時期；然而，巴黎畫派多變的風格表現已經證明，插畫藝術的活力將會不斷地隨著世界變遷，繼續寫下新的脈絡。

● （左圖）藤田嗣治是少數能將東西方藝術融合得如此成功的藝術家，其中，他的人物和動物形象最能展現他的特色。他使用西方的媒材，結合東方式書法輪廓線條，創作出細膩而不致流於矯揉的畫面。

（右圖）藤田嗣治送給作家季哈杜的女子肖像，原本並不是為了插圖目的所作。但當季哈杜的《圖像戰爭》出版時，出版商將這幅畫像自由印在文字版面之間，得到了出乎意料的和諧效果。

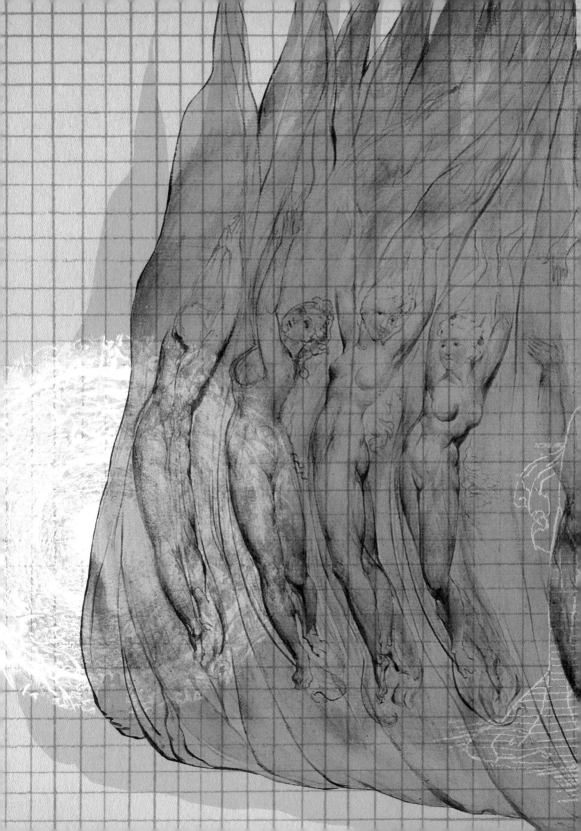

Chapter.

II

永不流逝的插畫代表作品

《聖經》——永恆的插圖文本

　　在一部插畫書籍的製作過程中，文本的選擇從一開始便具有決定性的關鍵地位。對一名藝術家而言，他所面對的是一部已完成的文字作品，他必須處理的問題並不光是單純的圖像創造而已，而是如何對另一個領域的創作進行詮釋。因此，插畫者的職責已不同於一般的畫家創作。

　　在圖文轉譯的過程中，無論插畫者具有再獨特的個人風格，他還是經常被迫追隨文本的敘述，無法像一般畫家充分掌握內容的決定權。於是，在文本的對應之外，如何維持插畫本身的獨立便成為插畫者的當即要務。

　　這種狀況在碰到被公認為「經典」的文學著作時，插畫的獨特性尤其受到挑戰。插畫者不但要面對人們已在腦海中想像過的畫面，還可能要和許多為同一部作品製作過插畫的同行前輩們相互比較、競爭。但另一方面，越多人做過的插畫作品，也越能證明文本本身在人們心中不可磨滅的影響，更因此持續吸引著藝術家們的嘗試挑戰。

　　作為西方文明根源的《聖經》便是這樣一個例子。經過數千年的傳頌與閱讀，人們還是深深被其中的神聖光環吸引著。中世紀的手抄本經卷已令人眼花撩亂，而在插畫書籍中的聖經插圖更是難以計數。或許，再也沒有比《聖經》悠久、更浩大的插圖文本了。

　　總計六十六卷書的《聖經》涵蓋新舊約範圍，除了整部聖經的完整插圖之外，也不乏單就特定經卷製作插畫的例子。而其中越多人描繪的插圖經卷，也越容易反映出不同的解讀角度。

●聖經或許是擁有最多搭配插圖的文本，中世紀的手抄本中便有無數的卓越範例。以現代眼光看來，十三世紀的《摩根版聖經》幾乎稱得上是前衛的表現。在《創世紀》經卷中，神與人的關係更藉由簡單的空間構圖獲得充分詮釋。

創世紀

　　舊約開宗明義的第一卷書《創世紀》點明了上帝是宇宙萬物的創造者，它的重要性自然不在話下，而關於《創世紀》的插圖也未曾匱乏。中世紀手抄本中已有許多精采的範例，如十三世紀的法國手抄本《摩根版聖經》（Morgan Bible）便以色彩鮮豔的連續場景，敘述著神創造各樣生物、創造亞當與夏娃，以及人類受蛇引誘的過程。手抄本中的空間表現自成格局，地球以一個圓圈來表示；右上角當上帝指派亞當管理萬物時，祂伸手穿過圓圈，直接牽引著亞當的膀臂。

DIE SCHÖPFUNG DER WELT

ALS Gott anfing, den Himmel und die Erde zu schaffen, da war die Erde wüst und leer, und Dunkel deckte den Ozean, aber der Geist Gottes schwebte über dem Gewässer. Da sprach Gott: Es werde Licht! Und es ward Licht. Und Gott sah, daß das Licht gut war, und Gott trennte das Licht von dem Dunkel, und Gott nannte das Licht Tag, das Dunkel aber nannte er Nacht. Und so ward ein Abend und ein Morgen, ein erster Tag. Dann sprach Gott: Es sei eine Feste inmitten der Gewässer, die scheide die Wasser voneinander. Und Gott

●德國畫家里利安的《創世紀》運用了新藝術插圖中常見的圖畫框構圖，但是將一般的花葉圖案改變成星河運行的宇宙景象，正成功呼應著創世紀中開天闢地的奇妙作為。

　　同樣表現創造天地的場景，在二十世紀初德國畫家里利安（Ephraim M. Lilien）的《聖經書卷》中，則是以深受新藝術影響的繾綣線條構成整幅圖版。創世紀第一章第一節的起首字母「A」，鑲在延續著外緣圖案的框中框內，文與圖正同時宣告著宇宙星河的成型，令人感受到創造本身的偉大與崇高。

出埃及記

　　提到聖經插圖，便不能不想起插畫大師多雷的名字。一八六五年出版的這部全本插圖聖經，很快便套用在各種語言版本的聖經插畫中。雖然多雷的插畫有時被人批評過於僵硬、或是過度著重寫實而缺乏想像，但在大量的圖版中，仍不時出現令人眼睛一亮的作品，例如他對《出埃及記》的描繪，便是讓批評者也無話可說的佳作。

　　拜好萊塢電影之賜，取材自《出埃及記》的「埃及王子」故事對許多人來說並不陌生。實際上舊約中的《出埃及記》敘述的是整個以色列民族形成的過程，從前半部中心人物摩西（Moses）帶領以色列人脫離埃及統治，到西乃山（Sinai）上的頒發十誡與訂定會幕條例等，以色列人充滿戲劇性的遭遇始終深深吸引著畫家們的反覆詮釋。

　　摩西分開紅海是《出埃及記》中最驚心動魄的一幕。而多雷呈現的則是當

●多雷一向以大型經典名著的寫實插圖聞名，他的全本聖經插畫更是當時被廣泛運用的版本。其中《出埃及記》中埃及人被紅海吞沒的一幕，逼真的寫實細節令人難以忘卻。

以色列人渡過紅海後，浪濤接著將尾隨在後的埃及追兵吞沒的場景。多雷以逼真的透視法與精細無比的細節，勾勒出在狂風巨浪中掙扎的士兵，以及在背景天光中歌誦神大能的摩西與百姓。

背景的神聖天光在〈摩西怒碎法版〉一幕中，顯現出更震撼的效果。當摩西從山上領受神的十誡回到百姓之間時，卻發現他們竟因不耐久候，自行鑄造了一頭金牛犢當做偶像來祭拜。摩西在盛怒中舉起石版，配上摩西正上方的雷電天光，使整幅場景更具張力。這種使觀者彷彿親臨現場般的寫實氣勢，正是多雷的代表特色。

和多雷的寫實作風截然不同的是夏卡爾的《出埃及記故事》（*The Story of the Exodus*, 1966）。一如其餘的插畫作品，夏卡爾總能以個人的特殊風格，達成不同文本的詮釋。

打從一開頭的卷頭插畫〈摩西與法版〉，畫家便已告知觀者，這絕不是一部傳統的聖經插圖。上下顛倒的摩西頭像，與紅色的石版似乎融合成一體；人與物件變形錯置的怪誕組合，正是造成夏卡爾畫面中驚異與夢境效果的元素之一。而同樣經常出現在夏卡爾創作中的牛與鳥禽等動物形象，此刻正突兀地盤據在摩西與法版的左右上方。然而，在出埃及記的脈絡下，這些動物形象亦和文本產生了關聯，牛隻暗示著百姓盲目崇拜的金牛犢，而不時出現在《出埃及記故事》中的各色鳥類，則成為來自天國的傳訊使者。

〈上帝指示摩西製造至聖所使用的聖衣〉插圖中，雖然沒有奇特的動物形象出現，但畫家卻展現出另一種個人視野。由於對偶像崇拜的反對，在猶太教的藝術中很少出現對上帝形象的描繪，然而，猶太裔的夏卡爾此處卻一反傳統，將上帝的

●多雷插圖的缺點通常是過於追求寫實，因此流於僵硬且缺乏想像。不過在他的大量插畫中，仍不時出現一些出色的作品。〈摩西怒碎法版〉插圖中，背景的雷電天光集中在摩西手中的石版上，成功達到震攝人心的效果。

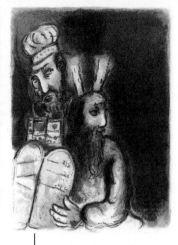

容顏轉化為一名榮耀
君王的形象。在暗色
的背景前,摩西顯然
看不見身旁的莊嚴人
物,而是在黑暗中側
耳恭聽著神的言語。
《出埃及記故事》便
是如此充滿藝術家的
個人詮釋。

●和多雷的寫實插圖相
比,夏卡爾的《出埃及記
故事》是完全不同的創作
表現。夏卡爾運用自身繪
畫脈絡中的元素,例如動
物形象與上下錯置的臉孔
等,展現出屬於個人詮釋
的出埃及記。

其他舊約題材

　　除了最常作為插畫對象的創世紀與出埃及記之外,
舊約中的其他經卷同樣是豐富的圖像來源。例如以美麗
的王后以斯帖為主角的《以斯帖記》便是相當適合入畫
的經卷。猶太出身的以斯帖王后憑藉著勇氣與機智,使
波斯王同意撤銷滅絕猶太人的殘酷詔令,因此拯救了整個猶太民族。

　　新藝術畫家克洛伊肯(Friedrich W. Kleukens)的《以斯帖記》(*The Book of Esther*, 1908)以幾何圖案裝飾起華麗的畫面,以斯帖王后與波斯王隔著書頁彼此相望,拉開曳地披肩的以斯帖彷彿一頭華美的孔雀,王被她的美貌與主動晉見的勇氣所感動,承諾道:「王后以斯帖啊,你要什麼?你求什麼,就是國的一半也必賜給你。」(以斯帖記五章3節)

　　科科西卡的《掃羅與大衛》(*Saul und David*)選錄自舊約的《撒母耳記》和《列王記》,涵蓋了從掃羅王室到所羅門王的歷史範圍。在科科西卡其中一幅插圖中,根據撒母耳記下二十一章的記載,掃羅家室的七人遭基甸人殺害,屍體被懸掛在山間;掃羅的妃嬪利斯巴(Rizpa)於是用麻布覆蓋七人的屍體,免其遭野獸啃食。科科西卡一反早期《作夢的男孩》中鮮豔感傷的畫面,

●《以斯帖記》是舊約中相當受畫家歡迎的經
卷,美麗又機智的以斯帖王后給予畫家們許多
想像的空間。新藝術畫家克洛伊肯便以幾何對
稱圖案,經營出極具裝飾性的華麗畫面。

以速寫式的顫抖筆觸勾勒出插畫人物，草圖般的畫面中卻傳達出另一種不寒而慄的駭人效果。

新約

　　新約部分的插畫多半集中在記載耶穌生平事蹟的福音書，吉爾的《四福音書》便是一例。另外，前拉斐爾派畫家米雷則是特別挑選出耶穌在福音書中教誨人的寓言，製作成插圖版的《主基督寓言集》（*The Parables of Our Lord and Saviour Jesus Christ*, 1864）。

　　耶穌經常用生動的寓言故事解釋深奧的神學意義，在路加福音十五章中便記載了耶穌敘述的一段著名寓言〈浪子回頭的故事〉：一個人有兩個兒子，小兒子向父親索求他應得的那份財產，並帶著賣掉田產所得的現金到外地揮霍。然而他很快便散盡了錢財，淪落到去做餵豬的工作。當他在悔恨與羞愧中回到父親的家時，父親遠遠看見兒子的身影，便跑上前擁抱他，並大設宴席歡迎浪子的歸來。耶穌以此比喻當罪人回歸到神的家中，天父也將以祂的大愛歡迎他。米雷在這呈現出故事中最動人的一刻：年邁的父親彎下腰抱住衣衫襤褸的兒子，一切的過錯都在此刻完全被饒恕。背景中，安臥草地上的羊隻，令人想起耶穌的另一個寓言：「一個人若有一百隻羊，一隻走迷了路，…他豈不撇下這九十九隻，往山裡去找那隻迷路的羊嗎？…你們在天上的父

●科科西卡一反從前《作夢的男孩》中明亮的童稚形式，以顫動凌亂的素描筆觸製作出《掃羅與大衛》的插圖，彷彿處於動作中的人物產生了格外有力的印象。

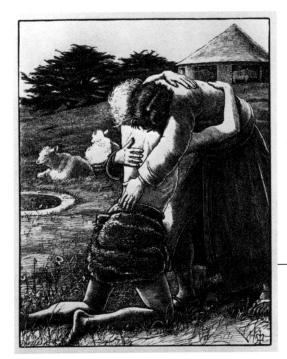

●米雷的《主基督寓言集》選出新約中耶穌教導人的寓言故事，集結成一部平易近人又不失信仰真諦的故事集。而前拉斐爾派的寫實筆法與象徵元素亦不時出現其中。

也是這樣，不願意這小子裡失喪一個。」

<div style="text-align: right">（馬太福音十二章12-14節）</div>

　　基督的受難則是新約中另一個經常被強調的主題。十六世紀的杜勒便已製作過兩種版本的受難記插圖，細節複雜的木刻版畫極其寫實地呈現出耶穌的表情、周遭人物的肢體動作等。而同樣的受難場景，在二十世紀畫家魯奧的筆下，卻顯出完全不同的氣氛。

　　以宗教畫家自視的魯奧，畫作中經常具有濃厚的信仰意味。他的《受難》（*Passion*, 1935）插畫並非直接根據新約經文，而是為搭配詩人安德烈・緒亞雷（*André Suarez*）的詩集所作的插圖。魯奧在原本的版本中以黑白蝕刻為媒材，但在出版商沃拉爾的建議下，以手工上色製作了彩色版。上色後的作品的確有助於銷售量，另一方面，厚重強烈的色彩也突顯出魯奧與野獸派畫家的關連。畫面中堆疊著幾乎未經稀釋的顏料，濃烈的色彩彷彿宣洩著深沉的情緒。插畫中，白袍基督突顯於紛亂人群之間，正如亂世中一股安慰靈魂的力量。

●基督的受難是一再被強調的主題，文藝復興的版畫大師杜勒便已針對《受難記》的主題製作出不同版本的插圖。

　　《聖經》以其蘊含的信仰、歷史、政治與文學等複雜層面，成為最棘手的插畫對象之一。其中更牽涉到插畫者面對的是描繪「神的形象」這一聖潔使命，或是如何單純將一部流傳久遠的文本加以具象化的問題。無論插畫者抱持的宗教觀點為何，《聖經》總能跨越數千年的時空，在文字或圖像的界線之外，向今昔讀者發出深入靈魂的訊息。

●野獸派畫家魯奧展現了不同於他人的《受難》插圖，厚重顏料與粗黑輪廓加深了其中沈重的氛圍。

古希臘羅馬的經典作品

　　除了聖經之外，古典希臘羅馬文學是開啟西方文化的另一條重要源頭。荷馬史詩與希臘戲劇至今依然被人傳頌，從希羅神話中萃取靈感的繪畫、雕塑、文學、戲劇與電影等多不勝數。不過，雖然人們通常能夠毫無困難地說出一兩件改編自古典的作品，但若提到與之搭配的插畫，恐怕還是很難想到任何畫家的名字。而實際上，插畫創作比起其他的藝術形式，無論在數量或改編的複雜度上皆毫不遜色。

史詩與神話

　　希臘神話原本是人們口耳相傳的故事，並沒有特定的出處，文字記載多半出自於荷馬的《伊利亞德》（*Iliad*）與《奧德賽》（*Odyssey*）、赫西奧德（Hesiod）的《神譜》（*Theogony*），以及奧維德（Ovid）集大成的作品《變形記》（*Metamorphoses*）等，通常以史詩形式寫成。神話中蘊涵著對人性深刻的理解與剖析，數千年來始終不斷引發新的詮釋。其「經典」的地位在探索不盡的主題中屹立不搖，也因此不斷在世人眼前引發嶄新的插畫創作。

●雖然名聲不如弟子杜勒一般響亮，但沃格穆特在當時的印刷界已是一位重要人物。他的《奧德賽》插圖中仍保有中世紀手抄本的空間趣味。

　　荷馬的《奧德賽》記敘的是英雄奧德修斯（Odysseus，羅馬名為Ulysses）在特洛伊戰爭結束後，於海上長達十年之久的返鄉旅程。奧德修斯由於刺瞎了獨眼巨人波利非墨斯（Polyphemus）的眼睛，巨人於是向海神詛咒奧德修斯將在海上漂流不得還鄉。因此奧德修斯不斷遭受怪物或女妖的攔阻，最後在眾神的幫助下，英雄終得以返鄉團圓。

　　十五世紀末的木刻插圖中已出現了《奧德賽》的蹤跡。沃格穆特（Michael Wolgemut）在當時的印刷界占有舉足輕重的地位，他的弟子中，包括了後來成為文藝復興版畫大師的杜勒。沃格穆特的插圖作品刻劃出奧德修

斯來到魔女瑟斯（Circe）島上的一幕，魔女與船隻間並沒有空間上的區隔，而是處在比例不同的淺近平面中。顯然，畫家並不在意當時逐漸盛行的線性透視法，而是延續著中世紀手抄本中的單純趣味。

十九至二十世紀的畫家們則對同樣的題材展現出各自的風格。十九世紀初的英國雕刻家兼插畫家弗拉克斯曼（John Flaxman）製作過許多古典與中世紀題材的插畫作品，在《奧德賽》系列的其中一幅〈奧德修斯受鬼魂驚嚇〉中，人物們皆呈現出希臘雕塑般的單純線條，帶狀排列的鬼魂們亦展現出遠近層次的秩序感。或許受好友布雷克的影響，弗拉克斯曼以新古典的純淨線條構成他的畫面，同時又不乏個人的詩意想像。

●弗拉克斯曼深受當時盛行的新古典主義影響，認為單純靜謐是最高的價值。他的《奧德賽》於是全以單純簡鍊的線條構成，彷彿古希臘的石雕像。

相較之下，夏卡爾的插圖則顯得一點都不「純淨」，雜亂晃動的人物彷彿隨意地描繪而成。他的《奧德賽》由八十二幅黑白和彩色石版交互組成，黑白插圖亦達成與色彩不相上下的顫動效果。而在《奧德賽》的卷頭插畫中，夏卡爾則展現出史詩內容以外的視野。畫家描繪出自己在一幅畫有荷馬雕像的畫作前工作的景象，這幅「畫中畫」裡還有夏卡爾繪畫中常見的驢頭形象，左方則是一排荷馬筆下的英雄頭像。畫架的左上方，兩名天使逃出了畫面之外。在創作的世界中，真實與想像早已不分界線。

●（左圖）庫普卡的《普羅米修斯》在同樣題材的插畫中顯得相當與眾不同。在《普羅米修斯》草圖中，不再具有規矩的透視空間，將火種從天上帶入人間的普羅米修斯天神，彷彿跨出一步便來到渺小人類的塵世。
（右圖）夏卡爾的《奧德賽》可說是弗拉克斯曼的對比，黑白與彩色石版交錯複製出朦朧的色彩與形體。卷頭插畫中，一幅畫家描繪荷馬石膏像的「畫中畫」，點出了畫家本人重新詮釋古典的意念。

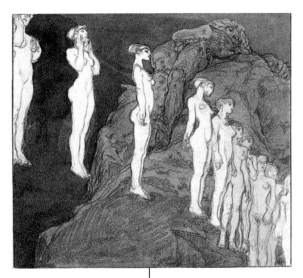

●在《普羅米修斯》插圖之後，庫普卡的畫作便開始越來越抽象化，逐漸形成了他個人的風格。不久之後他便開始參與奧菲主義藝術家的活動。

《神譜》是另一部記載宇宙和神祇誕生的史詩，著名的泰坦天神普羅米修斯（Prometheus）的故事便收錄在《神譜》中。在神話諸神中，普羅米修斯無疑是最關心人類發展的神祇，甚至有傳說認為是祂創造了人類。普羅米修斯不但在神與人類劃分範圍時欺騙了宙斯，刻意將祭物中好的部分留給人類，他還用一根茴香桿點燃火種，將天上的火帶給了人間。震怒的宙斯於是下令將普羅米修斯鎖在山頭，每天都有一隻老鷹飛來啃食他的心肝。

捷克畫家庫普卡（František Kupka）的《普羅米修斯》（Prométhée）出現了相當奇特的插畫表現。和巴黎畫派的藝術家們相似，來自波西米亞的庫普卡前後經歷了多次的風格轉變，評論家通常將他的作品歸類為「奧菲主義」（Orphism）❶。而《普羅米修斯》則是庫普卡的畫風轉捩點，在這部插畫之後，他的風格便越來越常出現二度空間的側面或正面像表現。在《普羅米修斯》的草圖中，透視法則被完全打破，不同大小比例的人物出現在非真實的空間中。普羅米修斯與凡間人類以怪異的視野呈現，此處神話故事的內容不再是重點，而是視覺構圖的重新挑戰。

《達夫尼斯與赫洛爾》

「人人都應該每年重讀《達夫尼斯與赫洛爾》一回，以便反覆接受它的教誨，並且重新領受它的絕美印象。」

——歌德，一八三一

在戲劇與史詩之外，古希臘羅馬文學中還有另一種以抒情筆調敘述田間風光的田園詩（pastoral）文體，如魏吉爾的牧歌便是著名的範例。不僅是詩

歌，這種田園風情也展現在散文體的小說上，可視為後世小說的雛形。其中，朗格斯的《達夫尼斯與赫洛爾》這部約為西元二、三世紀時的作品，便是古希臘最早也最出色的田園傳奇小說。雖然作者的生平與創作背景皆不可考，但是優美的筆調與悅耳的節奏，仍使這部作品成為風靡千年的田園文學典範。

受到《達夫尼斯與赫洛爾》中純真原始的世界吸引，藝術家們紛紛拾起畫筆，為它添加想像的色彩。在十三世紀的佛羅倫斯，這則古老故事化身為絢爛精美的手抄本；十六至十八世紀間，各式各樣的銅版版畫在書籍間重複著相同的敘述；而到了十九世紀的插畫黃金年代，許多畫家更不約而同地選擇這部作品作為插畫對象。二十世紀初甚至出現了作曲家拉維爾（Maurice Ravel）所改編的《達夫尼斯與赫洛爾》芭蕾舞劇。

在故事的序言中，敘述者首先說明自己在蕾絲玻斯島（Lesbos）上一座祭

●夏卡爾的《達夫尼斯與赫洛爾》彷彿將場景從希臘小島上移到了創世紀中記載的伊甸園，不同之處在於這裡沒有撒旦化身的蛇引來罪惡，只有自然原始的牧歌情懷。

●波納爾的《達夫尼斯與
赫洛爾》插圖以晃動零碎
的筆觸構成，呼應著文中
男女主角熱烈的情感，也
令人聯想起《平行》中的
情慾表現。

祀山林女神的樹林中，見到一幅描繪愛情故事的古老圖畫，畫中描繪著懷孕的婦女、由羊哺乳的嬰兒、看羊的牧羊人、年輕男女的婚禮，以及海盜的攻擊等場景。畫面中洋溢著令人動容的浪漫氣息，在這樣美好的藝術啟發下，敘述者於是詢問當地人關於畫作內容的傳說，並據此寫下了《達夫尼斯與克洛爾》的情節。在夏卡爾的卷頭插畫中，這座崇敬山林女神與牧神的樹林，彷彿在霎時間移轉到上帝創世之初的伊甸園中。

此刻，達夫尼斯正將手中的蘋果交給心愛的赫洛爾，邀她一同體驗美妙的滋味。與伊甸園不同的是，在這座頌讚純真愛情與原始慾望的園中，並沒有魔鬼化身的蛇和原罪的攪擾，背景中的農人愉快地摘採著盛開的果實，輕柔繽紛的色彩似乎唯恐驚醒了沉醉的美夢。

達夫尼斯與克洛爾都是牧羊人在田野間意外發現的嬰孩，雖然兩人的身世之謎是串聯起全書的主軸，但是文本中花了更多篇幅、也敘述得更加細膩的部分，則在於兩人之間的情慾探索。在缺乏指導的環境下，兩人飢渴地探索彼此的身體，企圖呼喚出原始的本能指引。波納爾的插圖以震顫零碎的筆觸構成，彷彿兩人內心的熾熱情感也燃燒起整座原野。

另一方面，以雕刻家身分聞名的麥約（Aristide Maillol），卻不打算理睬這種被反覆歌頌過的浪漫情懷。相反地，他以漫畫般的簡潔木刻線條，呈現出兩名少男少女在無法開竅的狀況中造成的窘境：

「在擁抱的過程中，達夫尼斯更激烈地將赫洛爾擁向自己，以致她有點腳步不穩，而他順勢要親吻的結果，便是整個跌在她身上。」

——《達夫尼斯與赫洛爾》第二部

由於教導他們「愛的功課」的老人，只告訴兩人愛的處方是「接吻、擁抱，和赤裸地躺在一起」，以致他們對接下來的步驟毫無概念。麥約趣味地呈

現出兩人千方百計的探索過程，畫面中的兩人看起來幾乎像在摔角一樣。

在小說的結尾，達夫尼斯和赫洛爾都找到了自己的親生父母，眾人一起在這對佳偶的婚宴上舉杯歡慶，故事有了圓滿的結局。而在所有描繪這場婚宴的插圖中，書籍設計大師里克特（Charles Ricketts）的作品或許是最為特出的一幅。

里克特和他的搭檔薛儂（Charles Shannon）共同合作了一八九三年的《達夫尼斯與赫洛爾》版本，這也是里克特成立的瓦爾出版社（Vale Press）發行的第一部出版品。

●雕刻家麥約並不理會《達夫尼斯與赫洛爾》中一再被人歌頌的浪漫情懷，而是突顯出文中逗趣的一面，練習擁吻的兩人看來像是在進行摔角而非親熱。

在三十多幅的木版插圖中，里克特使原本的古典牧歌情懷，搖身一變為現代的縱慾場景。畫面中酒酣耳熱的人群正用桌上的食物器皿彼此拋擲，象徵情慾的裸體小天使形象四散在各個角落，而代表傲慢人性的孔雀也突兀地出現在畫面左下角。更令人吃驚的是，畫面右邊的幾名人物其實是真實的人物肖像，里克特本人、搭檔薛儂，以及幾個同樣是圈子裡的朋友，全都出現在這場恣意狂歡的喜筵上。至於真正的主角達夫尼斯，似乎已不是重點。

「若希臘文明不曾存在的話，……我們就不會成為完整的人。」❷希臘羅馬時代為後世留下了諸多文學藝術寶藏。無論史詩或散文，希羅文學中對人性本質的探索，無疑促進了人類對自身的認同與價值建立。透過對希羅文學的詮釋與呈現，人們也一再思索著身而為人的真諦。

●里克特和薛儂分別製作了瓦爾版《達夫尼斯與赫洛爾》中的數幅插圖。而在里克特製作的一幅婚宴插圖中，顯然完全以個人角度詮釋這部作品。他將自己與友人一同描繪在這場恣意狂歡的宴會中，古典牧歌已成為現代社交場合。

註釋：
❶以希臘詩人奧菲（Orpheus）命名的奧菲主義，是從立體主義中發展出的一種抒情抽象風格，它的作品仍可辨識出主題內容，但形式上卻具有相當的抽象性。
❷奧登(W. H. Auden)，《隨身希臘讀本》前言。

但丁《神曲》——地獄情景的圖像詮釋

當義大利詩人但丁（Dante Alighieri）的《神曲》在十四世紀初問世時，無疑撼動了整個時代，而數百年的光陰也未曾使它的光芒稍有失色。這部經典不僅是中世紀文學最後一部巨著，也開啟了文藝復興時代的文學創作先河。

但丁以第一人稱的角度，敘述詩人在人生的半途中曾迷失在一座幽暗的森林中。當他遭到三頭猛獸的攻擊時，古羅馬詩人魏吉爾的靈魂忽然出現，帶領他脫離險境，並引導他穿越地獄與煉獄。最後但丁抵達天堂大門時，他從前單戀的女子碧翠絲繼續當他的嚮導，直到見得造物主的榮光。

《神曲》主要從基督教的觀點出發，參雜著希羅神話的成分，並加入詩人本身的想像。詩中透過與古今著名人物的靈魂對話，不時闡明基督教的神學精義，也同時諷刺了當時教會與政治的腐敗面。

●《神曲》在中世紀時便已出現了大量的精美手抄本插圖，但是這些插圖作者幾乎都姓名不詳。一部手抄本插圖在起首的「D」字母裡呈現出閱讀中的但丁，紅袍與綠桂冠幾乎是公定的但丁形象。

《神曲》是一部架構嚴謹的史詩，全詩分為〈地獄〉（Inferno）、〈煉獄〉（Purgatorio）與〈天堂〉（Paradiso）三部分，每部三十三章，加上第一篇的序詩共一百篇，各篇的長度大致相等。全詩採用十一音節詩句（hendecasyllable），亦即每個句子都由十一個音節組成；詩句結構則是三行一節的押韻法（terza rima），也就是aba、bcb、cdc的方式押韻。而每一部最後一行的最末一字，皆是以「stelle」（星辰）結尾。

《神曲》以驚人的宏偉架構，加上歷歷如繪的鮮活敘述，始終吸引大批插畫者趨之若鶩，試圖挑戰這項宏大的任務。無庸置疑，插畫大師多雷的全本《神曲》插圖顯然是目前最廣為人知的版本；此外，《神曲》的著名插圖者還包括文藝復興時代的波提切利（Sandro Botticelli）、布雷克、弗拉克斯曼，以及二十世紀的超現實主義畫家達利（Salvador Dali）等人。這裡還尚未提到作者不詳的豐富手抄本典籍，或是受個別《神曲》橋段啟發的單幅畫作等範圍。不過一般而言，由於但丁在〈地獄篇〉中放入了最多的想像敘述，畫家們的插圖也通常著重於此。

地獄篇

但丁所描述的地獄是一個漏斗形狀的深淵，由最上層的林勃（Limbo）逐漸向下縮小，直到撒旦所在的地球中心。地獄共分為九圈，其中又依不同的罪行區分成不同的環，罪人們所承受的刑罰也各有不同。波提切利於一四九五年繪製的〈地獄圖〉清楚地顯示了地獄的結構。

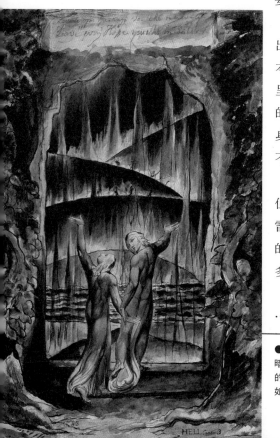

●波提切利的〈地獄圖〉清楚呈現但丁筆下敘述的地獄結構，漏斗形的深淵直通魔王所在的地心。〈地獄圖〉並不屬於波提切利的全本《神曲》插圖，而是另外繪製的畫作。

「放棄所有的希望，進入這裡的你。」（Lasciate ogne speranza, voi ch'intrate / Leave every Hope you who in Enter）
——地獄篇三章第9行

但丁在經過內心恐懼與懷疑的掙扎後，想到魏吉爾向他指示的天堂守護者，於是鼓起勇氣跟隨嚮導踏進了地獄大門。大門上銘刻的文字，足以使最狂妄的惡人震攝於黑暗的力量。

布雷克的〈地獄之門〉以垂直的構圖描繪出但丁與魏吉爾進入地獄大門的一刻。但丁文本中的地獄是一層層地向下陷落，不過布雷克呈現的景象卻彷彿是往上延伸，地獄門內噴出的惡臭與濃煙加強了往上的動勢。從布雷克本身的詩作與繪畫中，不難看出他對黑暗力量並不抱著否定的觀點。

事實上，布雷克的《神曲》與其說是再現但丁筆下的敘述，不如說是另外打造了一座布雷克的地獄景象。例如，他對看守第二圈地獄的米諾斯（Minos）所做的描繪，便增添了許多想像的細節。

「可怕的米諾斯，咆哮著，站在那裡。……
……他用尾巴纏繞在自己身上多少圈，靈魂就必

●布雷克的地獄與其他畫家不同之處在於，他並未完全否定黑暗的力量。延續著他從前《天堂與地獄的婚姻》詩作中對地獄的認同，布雷克的〈地獄之門〉呈現出向上升起的動勢，而非如但丁描述的向下降落。

須到第幾圈。」

——地獄篇五章第4、11-12行

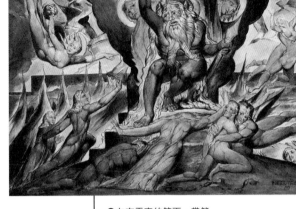

●在布雷克的筆下，掌管罪人命運的判官「米諾斯」與其是駭人的怪物，更像是一名榮耀君王的形象。

希臘神話中，克里特王米諾斯是宙斯與歐羅帕（Europa）的兒子，死後負責在陰間審判死者。此處他在第二圈地獄的入口審判靈魂的罪行，並決定他們應該到地獄的第幾層。布雷克筆下的米諾斯是一位權威君王的形象，他坐在寶座上，高舉右手，向左下角的詩人們發出警告。罪人的靈魂有的匍匐在他的腳前，有的在空中飄蕩，聽取命運的判決。

比較起來，多雷的地獄插圖較傾向令人不寒而慄的邪惡面。例如，當不相信靈魂存在的伊比鳩魯信徒法利納塔（Farinata）從墳墓中升起時，卓越的明暗烘托法造成了相當戲劇化的效果。多雷將木口木刻的白色刻線，加強在人物輪廓與墓中冒出的煙霧，整幅畫面的氣氛也更加駭人。

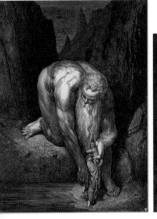

●多雷的地獄較為強調邪惡陰森的一面。多雷發揮他擅長的明暗對照，烘托出令人戰慄的幽暗地獄氣氛。

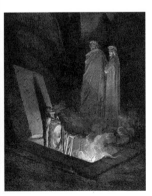

多雷另一幅描繪巨人安泰俄斯將但丁與魏吉爾兩人放到地獄最深一圈的插畫，是在陰森地獄裡唯一能獲得些許喘息的一刻。此處的重點不再是強調地獄的恐怖氣氛，而是在碩大的巨人形體與彎身放下兩人的輕巧動作之間形成的剛柔對比。

煉獄

魔王迪斯（Dis，撒旦的別名）盤據在地球中心，詩人必須攀爬過牠令人毛骨悚然的軀體，才能繞過地心抵達煉獄。煉獄山是靈魂懺悔滌罪的地方，七層山階分別代表人類的驕傲、忌妒、盛怒、懶惰、貪婪、暴食與色慾等七宗罪，攀登的過程也就是洗淨罪孽的歷程，達到山頂時便能進入天堂樂園。

許多畫家都曾表現出煉獄山上的滌淨過程，其中，以第七層的火焰洗禮最

具有戲劇效果：

　　「我看見靈魂們走在火燄中，……他們高聲唱著『至高無上的仁慈君王』（Virum non cognosco）」

　　——煉獄篇二十五章第124、128行

　　熊熊烈火看似痛苦折磨，但進入火焰洗禮的靈魂們只感受到罪孽洗淨的喜悅與感恩。波提切利以細小捲曲的線條表現火焰的燃燒，靈魂的形貌在火燄中幾乎難以分辨。波提切利以其獨特的美感，呈現出文藝復興前期的優雅與韻律。

　　另一方面，布雷克的煉獄火焰則是筆直往上升騰的。但丁一開始對燃燒的烈火感到恐懼，但此刻出現的天使給予他勇氣，使他能夠跨入火焰之中。畫面呈現出右邊的但丁正要跨進火中的一刻，而但丁筆下的天使此時變成四位在火中舞蹈的文藝女神。人物的姿態與火焰的線條顯得和諧而呼應，上升的動勢強調了靈魂昇華的意味。這是布雷克《神曲》插畫中相當迷人的一幅作品。

●布雷克的火焰洗禮則是另一種形貌。筆直上升的火焰，天使在其中舉手歌頌讚美，平行排列的形體延續著火焰的上升線條，呈現出優雅的構圖角度。

　　穿過火焰洗禮，便來到充滿奇花芬芳的美麗仙境，這裡是人類始祖曾居住過的樂園。魏吉爾在此與但丁告別，由碧翠絲接續起天堂的嚮導任務。為了進入天堂，但丁在園中接受了忘川與憶川的浸禮。弗拉克斯曼以簡潔的線條，勾勒出但丁受聖女瑪蒂爾達（Matelda）洗禮的景象。和多雷等人的插圖

不同，弗拉克斯曼在細節部分通常能省則省，只留下經過萃取的菁華元素。此處，漂浮在空中的聖女按手在浸在河中的但丁頭上，兩者的曲線形成了簡單凝鍊的構圖。

天堂

受過浸禮的但丁靈魂彷彿新生般聖潔，碧翠絲於是帶領他升入群星之中。天堂共有九重天，依靈魂的高尚程度居住在不同的星辰中。越過九重天之後，便是聖母和喜樂靈魂的居所，在聖母允許下，詩人最終得以在幾乎無法直視的眩目光芒中，一窺上帝無法言傳的至聖榮耀。

在第一重月球天中，弗拉克斯曼同樣以簡鍊單純的線條，呈現但丁與碧翠絲和此處靈魂交談的景象。弗拉克斯曼以象徵性的圓圈，簡單區隔出月球中的熱情靈魂與詩人的位置。褪去塵世污穢的靈魂在天國中顯得比生前更加美麗耀眼，弗拉克斯曼筆下的純淨線條正適合表現這樣的靈魂形貌。

相對於弗拉克斯曼的簡潔表現，多雷則意在以最精密的細節展現天堂的華美。多雷的插圖呈現出最高天中的壯觀景象，此處，沐浴在光芒中靈魂排列成巨大玫瑰的形狀，向但丁揭示神國中驚人的壯麗與至高的大愛。

「喔～言語是多麼貧乏，我的感知又是多麼脆弱！……居於祢自身的永恆之光啊，唯有祢了解自身……」

——天堂篇三十三章

多雷插畫展現了卓越的幻覺技法，立在白色玫瑰光圈前的兩人顯得渺小而微不足道。正如《神曲》問世之初，藉由生動的描寫與超越人類視野的洞見，使當時讀者們猶如親自窺見了神國的榮耀。即使隔著時空背景的距離，《神曲》也依然不減它攝人的力量。

●（上圖）弗拉克斯曼以簡單的圓圈區隔出天體中的靈魂形象。不時有批評者認為弗拉克斯曼的作品過為僵化簡略，但他的風格正是當時所推崇的美感觀念。

（下圖）多雷的〈天堂篇〉充滿一幅幅壯麗炫目的天堂景象。在〈白色玫瑰〉插圖中，上升的靈魂排列成玫瑰般的漩渦形狀，造物主的聖潔光芒正從圓心放射而出。正如但丁結尾的頌讚之詞，神國的榮耀遠超越渺小人類所能理解的。

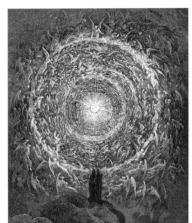

莎士比亞VS賽萬提斯

　　威廉‧布雷克的一幅《莎士比亞肖像》（*Portrait of Shakespeare*，1800-1803），是對這位一代文豪最生動的致敬。

　　在莎士比亞的頭像周圍，環繞著一圈象徵詩人地位的桂冠花環。頭像右邊，馬克白正聆聽著三個女巫對他做出的預言；左邊，被馬克白殺害的班戈（Banquo）幽靈，則緩緩指向未來將繼承王位的子孫。莎士比亞膾炙人口的劇作，也正如纏繞不去的幽魂般，從伊莉莎白女王執政的時代起，穿梭了數百年的時光，繼續令今日的世界為之著迷。

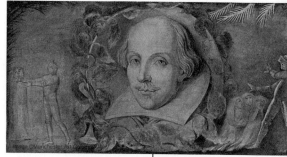

●布雷克的《莎士比亞肖像》是其友威廉‧哈利（William Hayley）委託他製作的十八幅名人肖像之一，為了用來裝飾哈利新家的書房。布雷克以桂冠圈住莎士比亞的頭像，並將莎翁劇作中的角色放置兩旁，以此表達對一代文豪的致意。

　　十六至十七世紀的文藝復興時期，是歐洲文學創作的一波高峰。除了以莎士比亞為代表的英國文學外，歐陸各地亦相繼出現後世奉為經典的作品。無論戲劇、散文、詩歌與小說，都在當時那個年代為不同的文學體裁拓展出全新的風格。其中，來自西班牙的冒險小說《唐吉訶德》（*Don Quixote*，1605、1615），更是在小說界掀起了革命性的創新。

莎翁劇作

　　無論古今中外，要找到像莎士比亞一樣同時撰寫悲劇與喜劇，又皆能風靡世人的劇作家，實在不是件容易的事。若談到莎士比亞劇作歷久不衰的秘訣，一般都會認為在於它複雜的性格刻畫、雅俗共賞的詩句對白，以及深刻的哲學啟發等。不過，對後世的藝術家而言，更重要的關鍵莫過於其中想像無窮的戲劇畫面：飄盪在哈姆雷特眼前的亡靈幻影、馬克白夫人手上洗不去的鮮血，或是仲夏夜間自由舞蹈的小精靈、在小島上掀起暴風雨的魔法師，這些曲折又充滿奇想的場景，為無數插畫家們帶來取之不盡的題材。

　　一八四三年，德拉克瓦以《哈姆雷特》的石版插畫，成功點燃起當時出版界的莎士比亞熱潮。其中，夏塞里奧（Théodore Chassériau）便是深受德

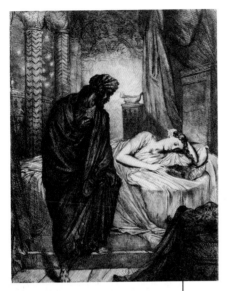

拉克瓦的浪漫主義風格影響的藝術家。一八四四年，夏塞里奧便開始《奧賽羅》（Othello）插畫系列的製作。雖然出版過程並不順利，直到一九○○年才發行了少數幾冊，但夏塞里奧的《奧賽羅》已足以被譽為與德拉克瓦的《哈姆雷特》並駕齊驅的莎翁插畫。

　　黑皮膚的摩爾人奧賽羅是威尼斯軍的統帥，在劇作開頭，他便和美麗的妻子黛絲德夢娜（Desdemona）一道私奔成功。然而，在部下依亞戈（Iago）的計謀挑撥下，奧賽羅誤以為妻子對他不忠，一怒之下將她殺死。而當真相大白後，奧賽羅便在悔恨中自盡。

● （上圖）受德拉克瓦《哈姆雷特》石版插畫的影響，夏塞里奧也開始以莎翁悲劇《奧賽羅》作為插畫題材。但和德拉克瓦自由奔放的浪漫主義表現不同，夏塞里奧融合了新古典的特質，使畫中人物顯得較為端正優雅。
（中圖）受到威廉·莫里斯的強大刺激，吉爾也致力於書籍插圖與印刷文字的設計。他的《哈姆雷特》書名頁便結合了書名字體與花葉圖案間的小圖，扼要敘述了《哈姆雷特》全劇的梗概。
（下圖）吉爾的《哈姆雷特》不僅是著重裝飾與設計效果而已，他也同樣注重對文本的詮釋。在第四幕插圖中，父親幽靈正於浪濤中指引哈姆雷特向前邁進，這幅場景實際上是出自吉爾個人的詮釋。

　　夏塞里奧在他十五幅的插畫系列中，輕易結合了新古典與浪漫主義的特性，他筆下的人物彷彿古代雕塑般地優雅端正，而背景與構圖卻不失戲劇化的效果。這或許也顯示出他從新古典大師安格爾門下，

逐漸轉移到德拉克瓦影響的過程。在奧賽羅凝視著愛妻黛絲德夢娜入睡的一幕中，奧賽羅的黝黑形體與白晰滑嫩的女性胴體形成對比，背景中央非自然的光線，正好將觀眾的視線集中到奧賽羅的側面表情。

　　德拉克瓦的《哈姆雷特》引發了夏塞里奧的傑作，而在將近百年後，印刷設計藝術家艾瑞克·吉爾的《哈姆雷特》（1933），則呈現出完全不同的風貌。

　　吉爾的書名頁通常預示了全書設計的走向。他在《哈姆雷特》書名頁圖版中，以漫畫般的連環小圖扼要敘述了

這則王子復仇記的故事：包括哈姆雷特父親的鬼魂在城牆上顯現、敘述自己被妻子和親弟弟陷害、被弟弟灌入毒草汁身亡，到哈姆雷特為了替父復仇而遭放逐，最後終於返回故鄉接受決鬥等的過程。在吉爾的版面中，圖像與字母設計互為整體，簡潔有力的人物、文字和周遭圖案，構築成一幅富有活力的現代裝飾。

在第四幕的插圖中，吉爾刻畫出赤身的哈姆雷特在巨浪中伸出雙臂，彷彿正仰天吶喊；在他身後，國王的幽魂若隱若現地出現在浪濤中，指引他前進的方向。然而在《哈姆雷特》的原劇中，並未出現這樣的一幕場景。吉爾想像出哈姆雷特重返敵人國境的時刻，這位優柔寡斷的王子想起父親幽靈的叮囑，於是堅定了自己復仇的決心。哈姆雷特的形象呼應著劇中「我赤身立於你的國度」的台詞，木口木刻版畫的工整線條製造出一幅堅毅嶙峋的景象。可以想見，吉爾的《哈姆雷特》插畫絕非僅是書頁間的裝飾，而是對莎士比亞劇本的深入探究。

在人性與命運的悲劇探索之外，對人生發出開懷戲謔的莎翁喜劇也同樣深得人心。其中，《仲夏夜之夢》（*A Midsummer Night's Dream*）便是一部讓人對荒謬人生會心一笑的作品。

拉克罕（Arthur Rackham）於一九〇八年製作的《仲夏夜之夢》插畫版本，是一部相當討喜的作品。事實上，拉克罕與其被稱作藝術家，不如將他視為專業的童書插畫家會更恰當。他的插畫作品也

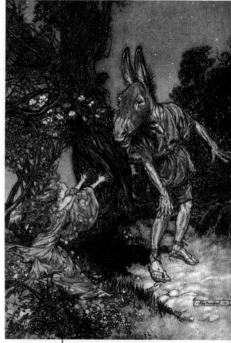

●拉克罕精緻討喜的《仲夏夜之夢》其實商業成分居多，但現代許多華麗奇幻插圖無疑深受他的影響。

多半是針對精美禮品書的市場而創作，並非完全為了表現自身的藝術理念。然而，拉克罕精緻富有奇想的畫面，不但深深吸引了同時代的讀者，即使到了今天，許多華麗風格的現代奇幻插圖仍可看出他的影響力。在這方面，拉克罕的重要性是無可動搖的。

仲夏之夜，鄉間的小精靈們迷惑著年輕戀人和憨直的鄉下人。莎士比亞這部充滿浪漫愛情、奇幻想像與詼諧劇情的劇作，在拉克罕一幅幅精美的畫

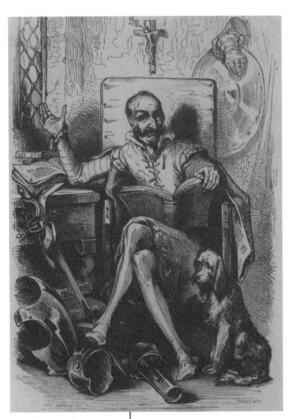

●喬昂諾在《唐吉訶德》的肖像插圖中，並未強調唐吉訶德的瘋狂面，反而更像是一名坐擁書齋的飽學之士，邀請讀者一起進入他的騎士冒險之旅。

面中，綺麗的幻夢世界正躍動在觀者眼前。在魔法操縱下，深深迷戀上驢頭怪物的小精靈王后正預備投入「愛人」的懷裡。栩栩如生的細節、精巧的人物造型，是拉克罕大量插畫創作引人入勝的關鍵。

唐吉訶德

在莎士比亞同時期的歐陸創作中，《唐吉訶德》是少數能夠與之相提並論的經典作品。西班牙的賽萬提斯（Miguel de Cervantes Saavedra）分別在一六〇五與一六一五年寫下了《唐吉訶德》的第一和第二部。主角唐吉訶德是一個閱讀太多騎士傳奇小說的男子，在半瘋癲的狀態下，和農夫侍從桑丘（Sancho Panza）踏上了自以為是神聖騎士冒險的旅程。這部介於中世紀傳奇與現代小說之間的奇書，隨著世代演變而有不同的解讀，而「唐吉訶德」一詞也因此成為狂想、不切實際的代言。

雖然《唐吉訶德》在出版當時便已受到熱烈迴響，不過，有關《唐吉訶德》的傑出插畫卻多半在十九世紀才出現。首先提及的便是成功的專業插畫家東尼‧喬昂諾（Tony Jahannot）。從喬昂諾兄弟身上，我們可看出專業插畫家與藝術家之間的殘酷差異：專業插畫家通常名利雙收，喬昂諾一九三七年的這部《唐吉訶德》便在當時創下兩萬本的銷售佳績；另一方面，堅持創作理念的藝術家插畫則經常不被理解，例如沃拉爾出版的許多藝術家書籍，銷路都奇慘無比。

話說回來，喬昂諾的風格雖然符合大眾口味，但也在圖版間適當地傳達

了對文本的獨到詮釋。在開頭一幅唐吉訶德的肖像中，主人翁怡然自得地坐在散落著盔甲武器的書齋內，舉起的右手彷彿示意讀者們和他一同進入書中的冒險之旅。和從前的插畫者不同，喬昂諾並未以鬧劇或瘋狂的角度去解讀唐吉訶德，而是賦予他一種追求不可見的夢想的「騎士精神」。

　　除了主角唐吉訶德外，看似滑稽、實則大智若愚的侍從桑丘也是相當受歡迎的角色。小說中有一幕敘述桑丘失足跌落坑洞，而喬昂諾便在其中一幅插圖中，把桑丘和毛驢描繪成匍匐在地的骷髏模樣——這是根據桑丘自己的想像。而在下一幅對頁插圖中，桑丘正對著他的毛驢哀嘆他們的窘境。喬昂諾戲而不謔的幽默處理，更突顯出這個桑丘畫龍點睛的配角角色。

　　至於插畫等身的多雷，則為《唐吉訶德》呈現出另一種形象：耽於幻想的唐吉訶德，連在睡夢中都會看見噴火飛龍與英勇的甲胄騎士在床榻前飛舞。多雷的插畫較符合一般人對唐吉訶德的印象，寫實的細節中不乏趣味橫生的安排。

●多雷的《唐吉訶德》是多數人腦海中想像的形象。耽於幻夢的主角，成天夢見騎士小說中的角色在眼前活躍。

插畫考

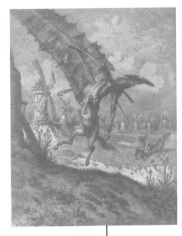

唐吉訶德與風車的搏鬥，是小說中最為人津津樂道的一幕。心繫冒險的唐吉訶德把迎風旋轉的風車看成了兇惡的巨人，於是向前奮勇殺敵。多雷描繪出唐吉訶德被風車葉片掃落馬下的一刻，只露出一角的巨大葉片，彷彿正是唐吉訶德眼中的駭人怪物。背景下方，桑丘和他的毛驢正驚叫著看著眼前的一幕。

不過，對唐吉訶德最貼切的描寫，還是同樣來自西班牙的維爾傑（Daniel Vierge）莫屬了。曾被譽為「現代插畫之父」的維爾傑在費時十年的《曼劬的遊俠騎士唐吉訶德》（*L'Ingénieux Hidalgo Don Quichotte de la Mancha*, 1906）中，描繪出插畫史上最傳神的唐吉訶德形象：在層層堆疊到屋頂的冒險小說間，唐吉訶德以專注、偏執近乎瘋狂的姿態，雙手抱頭，入迷地盯著書中的情節。從來沒有一個插畫家，以如此驚人的細節呈現出這間陰影幢幢、充滿細塵與幻想的書房，也同時暗示著主角內心的紛亂荒狂。

●在最著名的「唐吉訶德鬥風車」一幕中，多雷僅呈現出巨大風車的一角，使它顯得像是不知名的怪物，因此也更加符合主角眼中的幻象。

在文藝復興的人文主義精神感染下，這個時期的創作普遍具有對人性本身的投射與省思。而在相隔二、三百年後，不同的詮釋眼光則反映在各種插畫風格間，為當時的繁盛年代延展出更豐富的層面。

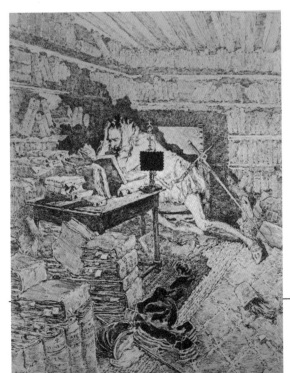

●西班牙畫家維爾傑相當貼切地傳達出唐吉訶德的瘋狂面。維爾傑以顫動細碎的筆觸堆疊出唐吉訶德被小說埋沒的書房，瘦削的唐吉訶德身旁放著騎士配件、抱頭專注地閱讀。維爾傑生動表現出逼近瘋狂邊緣的一刻。

浪漫主義的文學作品

> 浪漫主義確切說來，並不在主題的選擇或是絕對的真實，
> 而是種情感的方式。
>
> ——波特萊爾

十八世紀晚期興起的浪漫主義，不僅在藝術家的畫布上掀起一陣狂潮，同時也在各種藝文領域中留下強烈的影響。同時期的文學創作自然不乏代表性的作品：在英國有柯勒律治（Samuel Taylor Coleridge）、華茲華斯（William Wordsworth）等人的詩作，而法國文豪雨果（Victor Hugo）的著作亦享譽全世界。

正如波特萊爾精準指出的，浪漫主義其實並不具有共同的主題或風格，而是在於作品中真誠的個人情感與想像。這樣的題材文本，　　　自然深深吸引著同代及後世的插畫家。

《老水手謠》

《老水手謠》（*The Rime of the Ancient Mariner*, 1797）是柯勒律治主要的長篇詩作。和好友華茲華斯相同，柯勒律治同樣是英國浪漫主義文學的重要創始者。《老水手謠》尤其展現了浪漫主義對想像的重視，以及對神秘隱喻事物的憧憬。柯勒律治以隔行押韻的詩句，將帶有驚悚色彩的情節分成七部分，鋪陳出一幅充滿象徵的意象。

● 多雷在《老水手謠》插圖中，再度發揮他擅長的明暗對比，製作出陰森詭譎的氣氛。出現在巨大滿月前的受困船隻，竟顯得像航行在幽暗冥府間的幽靈船。

故事的主角是一名歷經漫長航海的水手。在長詩的開頭，一名目光炯炯的老水手攔住一位正要參加婚禮的賓客，對他訴說了一段奇特的經歷：當水手的船受困在寒冷冰山時，一隻象徵幸運的信天翁飛來，帶領船隻駛向南風吹拂的航道。然而，水手卻一時壞心眼起，用十字弓射下了這隻拯救他們的信天翁。整條船因此遭受詛咒，死神的幽靈船追上他們，全部船員都被奪去性命，只剩下肇事者一人活在孤獨、恐懼與罪惡感中。最後，當水手發出內心真誠的祈禱時，掛在他脖子上、象徵罪人記號的鳥屍便即刻掉落，他的罪孽已被赦免。水手從此浪跡各地，四處敘述他蒙恩的奇異經歷。

這首奇詩最普遍的解讀，便是基督教中關於人類墮落與救贖的過程。正

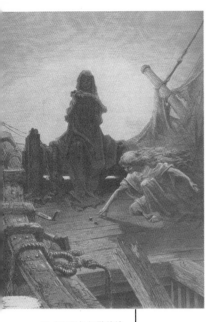

如帶來拯救的信天翁卻被射死在十字弓下，基督同樣為了救贖人類來到世間，卻被不了解的人無情地釘死在十字架上。然而，只要人類願意承認自己的過犯，救恩便翩然降臨。

多雷的《老水手謠》（1870）正如他其餘的插畫創作般，擅長營造陰森逼真的氣氛。在詩作的其中一幕，水手的船遇上了載著死神的枯骸船隻。多雷勾勒出一幅廢棄荒涼的甲板景象，無形的恐怖籠罩著整幅畫面。慘澹光線下的死神彷彿露出不寒而慄的笑容，而死神的伴侶「生不如死」（Life in Death）魔女正擲著骰子，因此決定了船上的命運：船員由死神帶走，罪魁禍首的水手則將變得「生不如死」。

● （左圖）柯勒律治的《老水手謠》長詩，敘述水手因犯罪而面對恐怖懲罰，之後又獲得救贖的過程。當載著死神與「生不如死」魔女的鬼船逐漸逼近時，是詩中最驚悚的一幕，而多雷的插圖刻意模糊死神的臉孔，幽暗的陰影更顯駭人。
（右圖）瓊斯的《老水手謠》借用了原始藝術的形象，包括空間構圖與人物線條，創作出具有濃厚現代感的搭配插圖。

和多雷的沉重相比，瓊斯（David Jones）的《老水手謠》插畫則顯得輕盈許多。身兼藝術家、插畫家、詩人與散文家等多重身分的瓊斯，是書籍設計家吉爾的好友。他除了在文學上具有深厚造詣外，同時也受到吉爾的影響，在插圖藝術中走出了自己的風格。《老水手謠》便是他最具代表性的插畫作品之一。

瓊斯筆下的《老水手謠》是一座具有原始藝術趣味的現代世界：不僅畫中的視野並不受透視法則的束縛，而畫中人物也如原始圖騰的形象般，由簡化的抽象線條構成。在一幅描繪老水手攔住婚禮賓客的插圖中，從左下角瘦骨嶙峋的老水手、右方的賓客、左上角的新娘，到最上方的船隻海景，似乎全都擠在淺近的二度空間中，彼此之間只有簡略暗示的遠近關係。瓊斯的插圖顯然不以寫實為目的，而是在於現代圖像的重新詮釋。

《夏洛特姑娘》

被封為英國桂冠詩人的丁尼生（Alfred Tennyson）年代稍晚於柯勒律治，是維多利亞時期最重要的詩人。他的詩作仍不時瀰漫著浪漫時期的色彩，例如他最知名的長詩《夏洛特姑娘》（*The Lady of Shalott*, 1833）便是奠

基於亞瑟王傳說的題材，這種對中世紀傳奇的嚮往正是浪漫主義文學的特色之一。

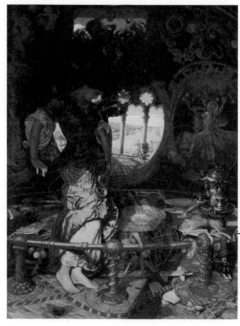

《夏洛特姑娘》敘述一名受到詛咒的女子，終生只能由鏡子的反射觀看世界。她獨居於卡麥隆城

（Camelot）外的夏洛特島上，以編織鏡中風光排遣度日。一天，當鏡中映出藍斯洛騎士（Sir Lancelot）的英俊身影時，她再也無法忍受只能看見他的幻影，於是探頭直視經過塔外的騎士。就在此刻，鏡子裂成兩半，織網騰空飛起，詛咒已降臨在她身上。她乘上小船順流而下，在抵達城門前斷了氣息。

莫克森發行的《丁尼生詩集》收錄了這篇淒美長詩，前拉斐爾畫家們分別為其中的不同段落繪製插圖。杭特描繪的是織網飛起，纏住女子的詛咒時刻。女子的濃密長髮飛舞在空中，織網和映照出藍斯洛騎士身影的鏡子，共同組成錯綜盤繞的攝人畫面。

將近三十年之後，杭特又以油畫重新製作了相同的題材。若將兩幅作品相比，油畫版本具有更多的細節，鮮麗的色彩增添了畫中的傳奇感；而黑白插圖則以明晰的線條，使畫中主題更加直接而明確。

羅賽蒂插圖的段落是長詩的最後結局。載著夏洛特姑娘的小舟飄到了城外，當其他人對船上的屍體驚慌不已時，唯獨沉思的藍斯洛騎士發出感嘆：

「她有張美麗的臉孔；
慈悲的神賜恩給她，
夏洛特姑娘。」

（He said, "She has a lovely face;
God in his mercy lend her grace,
The Lady of Shalott."）

羅賽蒂無視於透視空間法則，以類似中世紀繪畫的構圖方式，將密密麻麻的細節填塞整幅畫面。雖然少了杭特插圖中的俐落與統整，卻也相當適合詩中的中世紀背景。

●一八三六年版的《鐘樓怪人》中，以東尼·喬昂諾的插圖最具代表性，其中男女主角的形象幾乎成為之後插圖的典型。

《鐘樓怪人》

雖然，在羅馬天主教盛行的法國，浪漫主義的影響起步得較晚，但法國浪漫文學的代表人物雨果仍以他知名的《鐘樓怪人》（*Notre-Dame de Paris*, 1831）與《悲慘世界》（*Les Misérables*, 1862）等著作，風靡了全世界的讀者。

《鐘樓怪人》敘述長相畸形的夸西莫多（Quasimodo）從小被陰沉的神父弗侯洛（Frollo）收養在聖母院裡，負責敲鐘的工作。而當他遇見美麗善良的吉普賽女郎艾絲梅哈達（Esmeralda）時，他便對她滋生了無以名狀的愛意。艾絲梅拉達的美貌也讓神職人員弗侯洛面臨道德信仰與人性慾望的掙扎，但艾絲梅哈達心繫的卻是已有婚約的侍衛隊長菲比斯（Phoebus）。這場錯綜複雜的關係終於導致無可挽回的人性悲劇。

在《鐘樓怪人》問世不久，由專業插畫家喬昂諾兄弟等人合作的插畫版本便於一八三六年出版。和之後的插畫版本相比，一八三六年的風格可說是最忠於原著精神的，尤其是東尼·喬昂諾筆下的夸西莫多與艾絲梅哈達，很快便成為大眾熟知的形象。不過，一八四四年東尼·喬昂諾再度和不同插畫家合作的新版《鐘樓怪人》，無論書籍裝飾的完成度或插圖本身的表現方式，無疑皆超越了先前的版本。

在參與一八四四年版的九位插畫家中，德勒慕德（Aimé de Lemud）的作品是最引人注目的，尤其是他的《鐘樓怪人》卷頭插畫。插圖中呈現愛絲梅哈達和她的山羊夥伴一同坐在畫面下方，她的仰慕者們分別從不

● 德勒慕德是參與一八四四年版《鐘樓怪人》的專業插畫家之一。他為該版本製作了相當出色的卷頭插畫，小說中錯綜複雜的人物關係，皆在舞台布景的構圖中得到暗示。

同的位置窺視著她：神父和侍衛長分別
站在她的左右，醜陋的夸西莫多則從頂
樓探頭而出。這幅卷頭插畫言簡意賅地
點明了小說中人物的糾葛關係，而劇場
露台形式的設計，正宣告著書中的主角
們將為讀者上演一齣關於人性愛恨的曲
折劇碼。

多比吉（Daubiguy）是一八四四年
版中另一個值得注意的插畫者。多比吉為整部插畫書籍製
作了許多的卷首及卷尾插圖，而他最擅長的便在於展現巴
黎聖母院本身的建築圖像。多比吉呈現出聖母院中各種不
為人知的面向，觀者彷彿隨著躲藏其中的鐘樓怪人腳步，
從聖母院的各個尖塔窗櫺窺看外面的世界。多比吉極具質
感的圖版加強了小說中原有的沉重陰鬱氣氛，使這部作品
從討好大眾口味的精美設計，提升到真正的插畫藝術層次。

●同樣是一八四四年
版《鐘樓怪人》的插
畫者，多比吉關注的
焦點則在於巴黎聖母
院本身的建築空間，
以及其所引發的神秘
陰鬱氛圍。多比吉的
作品提升了整部插畫
作品的藝術價值。

至於梅爾頌（Luc-Olivier Merson）於一八八九年出版的《鐘樓怪人》插
畫，雖然不如一八四四年多人合作的版本那樣富有變化，但卻維持著一貫的優
美調性。無論是以聖母院塔頂的怪獸雕像作為前景的巴黎鳥瞰圖，或是艾絲梅
哈達為受盡公開嘲笑的夸西莫多帶來飲水的一幕，梅爾頌筆下的巴黎聖母院，
總是呈現出細膩感性的特質。

從詩歌到小說，浪漫時期的文學以
對想像、自然與個人情感的著重，加上
對傳奇與神秘色彩的高度興趣，激發出
無數膾炙人口的文學創作。這些想像延
伸在插畫家的圖版中，盤據在各個領域
的創作源頭中，同時也在每位讀者的夢
中縈繞不止。

●梅爾頌的《鐘樓怪人》插畫則以浪漫優美為基調，
無論人物刻畫或建築空間，梅爾頌總能注入個人的細
膩感性。

波特萊爾的《惡之華》

若要論及十九世紀最具影響力的詩人，波特萊爾（Charles Baudelaire）絕對是其中當之無愧的一名。

活躍於十九世紀中的波特萊爾以罕見的犀利與自由，寫下了辛辣犀利的藝術評論，以及一篇篇感性敏銳的散文與詩篇。和美國作家愛倫坡類似，這位法國詩人一方面以社會主義的精神批判著社會的險惡，另一方面又延續著浪漫主義的理想，歌頌著個人情感與想像力的可貴。而波特萊爾留下的少數著作，如詩集《惡之華》（*Les Fleurs du Mal*, 1857）、散文集《巴黎的憂鬱》（*Le Spleen de Paris*, 1869）等，則在之後的短短數十年間，啟發了插畫領域中前所未有的密集創作。

● 法國畫家馬內與波特萊爾是多年的好友。在波特萊爾過世後，出版商阿瑟里諾（Charles Asselineau）打算出版一部波特萊爾全集，馬內於是提供了這幅《波特萊爾側面像》版畫供全集使用，作為對這位詩人好友的追念。

《惡之華》

一八五七年《惡之華》剛問世時，彷彿一記晴天霹靂，立即引起了猛烈抨擊。這部筆調冷冽、意義隱晦，風格近乎殘酷的詩集，內容涉及諸多關於性、病態與死亡的主題。不意外地，《惡之華》甫一出版，便在當時詩壇上掀起了極端的毀譽參半，之後甚至招致法庭的制裁。反對者將它斥為文學間的醜聞，支持者則歌頌為詩的最高境界，寫下《鐘樓怪人》的雨果便將它讚譽為「閃爍奪目的明星」。正如標題《惡之華》所點明的，它是從最黑暗深沉的土壤間孕育出的一朵奇葩，有人看見花朵的璀璨光華，有人卻聞到濕泥間散放出的腐朽惡臭。

雖然《惡之華》在出版當時引起了強烈的不滿與質疑，然而，真正的經典總能經得起時間考驗。在世紀末頹廢派盛行的年代，人們越來越能理解《惡之華》中深刻的不安與恐懼，而此時期的藝術家們也不約而同地用個人的插畫表現，作為對這部稀世詩集致意的方式。

馬諦斯為《惡之華》所作的插畫並未配合文句中的內容，而是為他選擇的篇章做了三十三幅線條簡鍊的蝕刻肖像。其中大部分是女子肖像，只有三幅是年輕男子。在各種對《惡之華》的解讀中，有些評論家們汲汲在每一首

詩中找出與波特萊爾的
生活現實相對應的人
物，但馬諦斯卻反其道
而行；他以類似的輪
廓，勾勒出一座均質的
肖像畫廊，其中的人物
沒有可供辨識的身分，
就像周遭擦身而過的茫
茫人群。這座肖像畫廊
在插圖間自成脈絡，但

Lorsque, par un décret des puissances suprêmes,
Le Poète apparaît en ce monde ennuyé,
Sa mère épouvantée et pleine de blasphèmes
Crispe ses poings vers Dieu, qui la prend en pitié

« Ah ! que n'ai-je mis bas tout un nœud de vipères
Plutôt que de nourrir cette dérision !
Maudite soit la nuit aux plaisirs éphémères
Où mon ventre a conçu mon expiation !

« Puisque tu m'as choisie entre toutes les femmes
Pour être le dégoût de mon triste mari,
Et que je ne puis pas rejeter dans les flammes,
Comme un billet d'amour, ce monstre rabougri,

另一方面，這些男女肖像仍以細微的表情與姿態，
對不同詩篇中的意象做出回應。

●馬諦斯的《惡之華》插畫顯
然並非以詩作內容為插畫根
據，而是一座呈現人群百態的
肖像畫廊。馬諦斯以與眾不同
的方式，回應《惡之華》中對
人生的冷冽思索。

　　〈祝福〉是詩集第一篇《憂鬱與理想》中的
第一首詩。❶詩的開頭便敘述當詩人誕生在世界上
時，親生的母親便痛苦地詛咒他：

「啊！我寧願生下的是一團毒蛇，

也不願餵養這招人恥笑的東西！

真該詛咒啊那片刻歡娛的一夜，

我腹中開始孕育我贖罪的祭禮！❷

（"Ah ! Que n'ai-je mis bas tout un noud de vipères,

Plutôt que de nourrir cette dérision !

Maudite soit la nuit aux plaisirs éphémères

Ou mon ventre a conçu mon expiation !）

　　〈祝福〉插圖中的年輕男子肖像，在緊張感中流露出一股屬於創作者的
自信。雖然不被世人理解，但詩人明白自己將擁有超越塵世的神聖冠冕。

　　和馬諦斯相似，象徵派畫家賀東（Odilon Redon）的《惡之華》
（1890），同樣是以個人的繪畫風格重新詮釋這部詩集。事實上，賀東本人
正是以「詮釋」一詞來稱呼這一系列版畫，而不是「插畫」。例如他為《惡
之華》所作的一幅卷尾裝飾，植物中央的花蕊變成了帶有空洞大眼的臉孔，
這和他數年前的一系列詭異炭筆畫頗有異曲同工之妙，帶有些許漫畫意味的

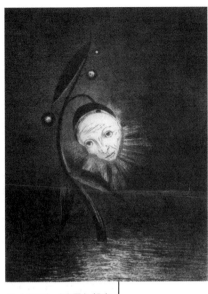

《氣球眼》便是其中一幅例子。實際上，在賀東一系列超自然的炭筆畫中亦出現了類似的作法，這種人臉與植物結合的詭異並置，使人的存在頓時顯得荒謬而窘迫。

賀東其他的《惡之華》插畫也同樣展現出個人的觀點：

●（左圖）（右圖）賀東的《惡之華》插圖亦是畫家個人的詮釋。例如，卷尾插圖一朵類似向日葵的小花，卻帶有詭異的人臉與空洞的眼窩，這和他從前一系列結合植物與人類特徵的炭筆畫具有相似的效果，荒謬中透露著難以掩抑的悲哀與不安。

（下圖）在〈毀滅〉一詩的插圖中，賀東以海邊斷崖遮擋住初昇旭日的景象，象徵詩人離開神的光明落入魔鬼引誘的過程。

「魔鬼不停地在我身旁蠢動，
　像摸不著的空氣在周圍蕩漾」
（Sans cesse à mes côtés s'agite le Démon;
　Il nage autour de moi comme un air impalpable）

〈毀滅〉一詩描寫詩人在魔鬼的詭詐引誘中，離開上帝光明的掙扎過程。賀東將詩中的背景設在經常出現在他畫作中的斷崖海景，初昇的旭日將海面映照成一片波光粼粼；然而，高聳的懸崖卻擋住了朝陽另一半的光輝，而隱藏在幽暗中的兩名形體可能暗示著詩中的魔鬼與詩人。賀東的處理方式使人聯想起人類始祖在伊甸園中首次犯罪後，四處躲避著神光明面容的一幕。

賀東大片的陰影效果，使人常將他的《惡之華》蝕刻系列誤認成石版畫。但提到石版，葛爾（Edouard Goerg）為《惡之華》（1947）所作的石版插圖，才真正發

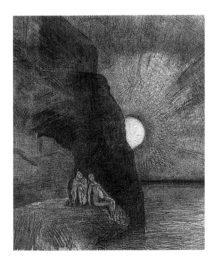

揮了石版畫的豐富特性。

葛爾的插圖展現出類似表現主義的風格，他以大片的蠟筆塗擦，製造出一種激烈情緒下的率性速寫效果。晦暗不清的畫面，透露著抑鬱與反叛的訊息，相當貼近波特萊爾原著中的精神。

另一方面，魯奧的《惡之華》（1936-38）則是維持著他一貫的繪畫風格：粗重的輪廓線與厚塗的色彩。和他另一部《受難》插畫的創作過程類似，魯奧先製作了黑白蝕刻的《惡之華》版本，之後再重新上色為彩色版。不過隨著一九三九年出版商沃拉爾的過世，彩色版的《惡之華》始終沒有完成。

魯奧憂鬱沉重的個人風格，事後證明相當適用於《惡之華》中的氛圍。他筆下帶著骷髏頭的死神，或是代表墮落源頭的誘人女性，都以放大的特寫描繪，逼使觀者直視這些醜惡中綻放出的扭曲花朵。

●葛爾的《惡之華》是另一種型式的表現。他運用石版畫媒材的特性，製作出大片黑暗的塗擦效果。葛爾的作品與其說是詩作內容的插圖，不如說是對詩中情緒的回應。

在簇擁著《惡之華》的眾多插畫之中，以上列舉的僅是其中較具代表性的幾位。不過，雕刻家羅丹（Auguste Rodin）的作品仍值得我們留下最後的註記。

羅丹受但丁《神曲》啟發的大型雕塑《地獄門》，是一件眾所周知的曠世巨作；但人們較少留意的是，波特萊爾《惡之華》中對地獄與死亡的描寫，也是羅丹構思《地獄門》時

●魯奧以他一貫的表現手法製作《惡之華》的插圖，而他特有的粗黑輪廓線與厚重色彩也確實相當適合詩中的意象。

的一大靈感來源。事實上，在進行《地獄門》工程的期間，羅丹也同時接受了出版商迦利瑪（Paul Gallimard）的委託，製作了廿七幅《惡之華》插畫系列。

羅丹的插畫與其他畫家最大的不同，便在於他筆下人物明顯的雕塑感。他的插畫多半以描繪不同的人體形象為主，在其中以手工上色的幾幅插圖中，深色水彩襯托出人物的紮實量感，幾乎像是呼之欲出的紙上雕塑。若比較《惡之華》中一幅〈無可挽回〉（L'Irréparable）的插圖與《地獄門》上的雕塑，不難發現羅丹對人體表現的掌握度，顯然在不同媒材間都能游刃有餘。

● 在眾多卓越的《惡之華》插圖間，雕刻家羅丹的插畫仍在其中發出獨特的光芒。羅丹以石膏像般的量感處理人物，使他的平面插圖如同三度空間的雕塑一樣紮實。而波特萊爾的《惡之華》也成為羅丹製作《地獄門》的靈感來源。

《巴黎的憂鬱》

繼《惡之華》之後，波特萊爾的另一部作品《巴黎的憂鬱》再度興起了大眾的廣泛議論與抨擊。這部散文詩集是在他死後，由波特萊爾的妹妹將他生前發表在雜誌上的散文集結出書。這些被稱之為「散文詩」（prose poem）的作品是帶有濃厚詩意的短篇文章，但沒有詩歌的節奏和押韻等格律。

《巴黎的憂鬱》中收錄的五十篇文章，根據波特萊爾自己的說法，這仍是一部《惡之華》，只是「更加自由、更多細節，也更多嘲諷」。的確，《巴黎的憂鬱》在許多題材與內容上就像是《惡之華》的延續，但卻更貼近地描寫現實社會的骯髒與醜惡。詩人以清醒的眼光遊走在城市街頭，觀看著攘攘盲目的眾生群像，從中發出詩人特有的敏銳剖析。

但和《惡之華》不同的是，《巴黎的憂鬱》並未引起同樣大量的插畫嘗試，這或許和兩者題材的近似有關。而在《巴黎的憂鬱》的插畫者中，勒布

雷東（Constant le Breton，簽名常作CLB）是其中最為著名的一位。

勒布雷東選擇以傳統木刻版畫作為插畫媒材，厚重的黑白線條相當符合詩中的現實晦澀。木刻畫中的人物經常呈現凝重、呆滯的神情，深刻反應出人們麻木懵懂的生命。

在其中一篇〈寡婦〉中，詩人觀察著人群之中踽踽獨行的寡婦身影，並深深被這種悲愴中流露的孤傲所吸引：

「『老寡婦』帶著一條破披巾，身體僵硬，直挺挺地走著，全身顯出一種斯多葛派的高傲。❸」

而在擁擠著聆聽免費音樂會的窮人之間，另一位神態舉止都異常高貴的婦人，更吸引了詩人的注目。這位牽著稚子的年輕寡婦穿戴著孝服，散發出一股上層社會也難以匹敵的高尚情操。由於獨立撫養幼子的重擔，她甘願犧牲自己的尊嚴，在窮人之間領取著貧賤的娛樂。

勒布雷東的插畫以放大的比例，將這位年輕寡婦的身形描繪得比其他人來得高大。周遭人們的庸碌與麻木，在寡婦的孤獨與堅強面前都顯得渺小。

身為象徵派文學的先驅，波特萊爾以絕妙的靈活象徵手法，一方面將抽象模稜的概念具象化，另一方面則將具象實際的現實加以抽象化。而眼尖的讀者不難發現，在看似頹廢消極的文字之間，卻隱藏著一股對生命與理想不願妥協的熱忱。

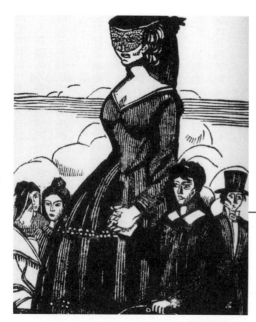

註釋：

❶ 初版的《惡之華》分成五個篇章，即〈憂鬱與理想〉（Spleen et Ideal）、〈惡之華〉（Fleurs du Mal）、〈反抗〉（Revolte）、〈酒〉（Le Vin）、〈死亡〉（La Mort）等。在一八六一年發行的新版中，波特萊爾重新調整了篇章順序，並加入了〈巴黎風貌〉（Tableaux Parisiens）一章。

❷ 本書引用的《惡之華》譯文皆出自郭宏安譯，《惡之花》，林鬱出版社，1997。

❸ 本書引用之《巴黎的憂鬱》譯文皆出自亞丁譯，《巴黎的憂鬱》，遠流出版社，2006。

●勒布雷東是波特萊爾《巴黎的憂鬱》插畫者中最為人熟知的一位。勒布雷東筆下的人物形象流露出刻意的僵化與呆滯，正符合詩中對茫然人群的犀利觀察。

寓言——精緻小品的插畫風格

當普羅米修斯創造人類時，他從每種動物中取出主要的特質，並將這些不同部分組成了人類；這就是我們稱之為小宇宙（microcosm）的創造。因此，這些寓言便是一幅圖畫，每個人都能在其中找到他自己的肖像。

——《拉封登寓言》（*Fables de la Fontaine*），一六六八年版前言

在西方世界，除了聖經以外，大概沒有比寓言故事所傳播的時空範圍更廣闊的體裁了。

寓言（Fable）一詞，指的是帶有某種道德寓意的短篇故事，通常以擬人化的動物、植物或自然力為主角。寓言的形式在各地都可找到蹤跡，而最早也最有名的寓言集結，則是出自於西元前六世紀的一名希臘奴隸伊索（Aesop）。雖然，伊索的生平至今仍是一團謎，甚至是否真有其人存在都還無法定論，但有數百篇的寓言都被歸在伊索的名下，而後世改編或新創的寓言，也都以伊索寓言所立下的骨幹為基礎。

在伊索之後，有許多新版的寓言不斷出現，但它們基本上都是將原有的題材進行修訂與整理，偶爾才加入幾則新編的寓言故事，例如文藝復興的全能之士達文西，便是目前公認第一位開始撰寫新寓言的人物。在十七世紀時，法國著名的寓言作家拉封登（Jean de La Fontaine），他以具有押韻與格律的詩歌形式，改寫了原本流傳的寓言體裁，因此使寓言從此真正進入了文學的地位。而拉封登的寓言詩作又影響了十八世紀俄國的克里洛夫（Ivan Krylov），他不僅將既有的寓言翻譯成俄文，更進一步寫出許多自創的寓言故事。克里洛夫優美洗鍊的詩篇，為他贏得了「俄國拉封登」的稱號。

寓言被譽為「智慧」最精簡的具體形象。在兒童也能輕易理解的生動劇情中，往往充滿對人生的機智諷喻。寓言因此能跨越時空界線，人們不分國籍年齡，都能從中體悟出全世界共通的人性真理。

寓言插畫

不難想像，如此流傳廣泛的寓言體裁，自然擁有大量的搭配插畫。早期的寓言插圖幾乎不曾記錄過畫家的姓名，但這些圖像卻廣泛地出現各處，不僅是書本上的插圖，其他如花瓶、織錦、壁畫甚至墓碑等器物上，都曾發現寓言動物們的身影。而在十六世紀以後，寓言插畫家們才在歷史上留下了他

們的姓名。

乍看之下，寓言的內容淺顯，很少出現深刻的內心戲，照理說對插畫而言應是相當容易達成的。但實際上，寓言插畫或許是各種插圖中最困難的類型之一。要憑藉著單純的情節與平凡的動物角色，在既有的大量插畫中創作出與眾不同的作品，其實是極為艱鉅的任務。此外，寓言若具有較戲劇化的情節，畫家們也較容易構思插畫場景；但是，許多寓言的重點通常在於對話本身，並沒有明顯的動作，這時候便挑戰著畫家對寓言精髓的掌握能力。

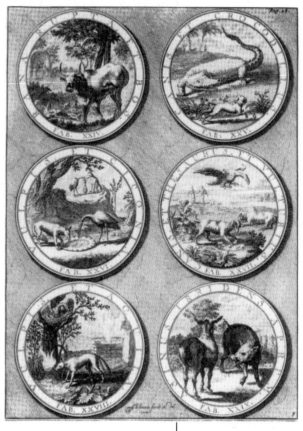

● 這部費德魯斯寓言的插圖由凡胡賀斯特拉頓（David Fransz van Hoogstraten）製作，插圖的圖版是十八世紀時常見的圓形徽章構圖。

　　一部費德魯斯（Phaedrus）❶寓言的圖版是十八世紀初寓言插圖的代表範例，圖版採用當時流行的構圖方式：在大開本的版面中，六則人們耳熟能詳的寓言插圖鑲在徽章般的圓圈裡，圓圈中呈現出一座座以寫實動物為主角的微型世界。這種典型的敘述方式以真實的自然景象為背景，使讀者們能對所有的生動插畫一目了然，也因此提升了寓言故事的吸引力。

自然與漫畫

　　到了十九世紀的插畫黃金時期，寓言插畫才開始出現較具個人特色的表現。此時期的寓言插圖主要分成兩個傾向，也就是自然主義和諷刺漫畫兩種風格。

不難想像，多雷的《拉封登寓言》（1868）插圖必然是屬於前者。

十九世紀時的寓言插圖通常僅是少數幾篇的選集，而不是對上百篇的寓言進行插畫，然而多雷的插圖卻是當時少見的大規模製作。在這部以青少年為預設讀者的作品中，多雷從拉封登的寓言詩中同時擷取了嚴肅與幽默的成分，彷彿企圖一掃先前〈地獄〉插圖中的幽暗陰鬱場景。

〈城市鼠與鄉下鼠〉的故事是寓言中相當為人熟知的一則。一隻住在城市的老鼠請他的鄉下朋友來家裡吃飯，但精美的一頓飯卻吃得心驚膽跳，鄉下鼠決定改請朋友到鄉下品嚐粗糙卻安心的飯食。

●和多雷其他的經典名著插圖類似，他的《拉封登寓言》插圖也是浩大的全本插圖製作。其中〈城市鼠與鄉下鼠〉一幅呈現出小老鼠正在豪華餐桌上驚慌奔逃的一幕，逼真的細節正是多雷插圖的特色。

「在我家至少可以定心地吃喝，／絕對不用擔驚受怕。／啊！那被恐懼攪擾的歡樂，／那不堪回首的宴席，見你的鬼去吧！」❷

多雷在插圖中顯然站在小動物的立場。畫中的視野偏低，桌上翻覆的盤子與刀叉顯得危機重重，呈現出小老鼠眼中所觀看的人類世界。在精緻的室內圖中，多雷承繼著自然寫實的描繪方式，同時又不失個人的獨特表現。

班內特（Charles H. Bennett）的《伊索寓言》（1857）插畫則是採用漫畫手法的典型。其插畫的一大特色，便是為寓言中的動物們賦予人類的表情、服裝，甚至身分地位等。在此處的封面插圖中，各類動物們穿戴得衣冠楚楚，正經八百地齊聚一處。當人

類的身軀上換成了動物的臉孔，人類
社會的階級與制度等便忽然顯得荒謬
可笑，而寓言故事對人生的諷喻意義
也因此更形明顯。

精緻取向

至於新藝術畫家克蘭（Walter
Crane）的《寶寶的伊索寓言》（*The
Baby's Own Aesop*, 1887）又是另一種
插圖類型。克蘭搭上了當時禮品書
的熱潮，以蜿蜒曲線與花葉圖案等明
顯的新藝術風格，製作出專為送禮所
用的精美書籍。不過，儘管標題訂為
「寶寶的伊索寓言」，但克蘭成熟的
裝飾性構圖卻怎麼也不像一般針對幼
兒的童稚插圖，而更像是為成人鑑賞
家所設計的藝術收藏。

●班內特筆下的寓言動物
全帶有一股逗人發噱的漫
畫神情，穿著人類服裝的
動物們同時也突顯出人類
社會的荒謬意義。

以〈北風與太陽〉為例，這篇寓言故事以大自然力
量為主角，這在動物為主的伊索寓言中算是較少見的。
故事敘述北風與太陽互相較量，看誰能先把旅人身上的
大衣脫下來。北風狂烈地吹襲著旅人，卻使他將衣服越裹越緊；而太陽則和
煦地將光芒照耀在地面，旅人於是自動將大衣脫下了。

克蘭將不同場景呈現在單一幅圖版上，以延伸
的蔓藤裝飾將上下的圖畫和中央的文字連結成一個整
體。插圖中，擬人化的北風與太陽展現出希臘雕塑般
的健美體態，極具表現性的線條與邊緣裝飾更加強了
畫面的力感。克蘭的插畫因此富有高度的裝飾效果，
事實上，當時的確有裝潢的磁磚圖案採用了克蘭的設
計，而正方形的版面正好使這樣的借用顯得更佳適

●克蘭將新藝術裝飾風格帶入了寓言插圖中。雖然
題為《寶寶的伊索寓言》，但克蘭成熟精緻的畫風
其實更像是針對成人鑑賞家所設計的作品。

●拉克罕的《伊索寓言》在精緻風格中加入了幽默逗趣的成分，因此使成品更加大眾化，是當時相當盛行的禮品書。

合。

和克蘭相比，同樣走精美禮物書路線的拉克罕則顯得較「兒童」取向。在他的《伊索寓言》（1912）插畫中，一方面維持他一貫的精緻細膩畫風，一方面又添加進誇張詼諧的漫畫趣味。在其中一篇〈貓頭鷹與鳥類〉的插圖中，先知灼見的貓頭鷹正向鳥群們提出建言，而短視的鳥兒們卻只將貓頭鷹的意見當作瘋言瘋語。

拉克罕使簇擁的鳥類們占據了大部分的畫面，並細心描繪出每隻鳥的羽爪特徵；但這卻絕不是一幅寫實的自然圖鑑，因為所有的鳥兒都明顯具有漫畫式的逗趣表情。拉克罕討喜又不失質感的插畫，使他很快便獲得商業上的成功。

個人風格

最後，不能不提的是夏卡爾的《拉封登寓言》（1927-30）。在漫長的寓言插畫史中，夏卡爾是少數能靈活融入各類元素，使同一部插畫產生出多樣風貌的重要畫家。

「我早就把出版《拉封登寓言》視為自己的理想，並為它選擇了可以與之匹配的插圖。…插圖我是請俄羅斯畫家馬克・夏卡爾繪製的。……我的想法是：拉封登這位童話家的創作有著東方根源，而夏卡爾的出身和文化修養都比較接近東方。事實證明，我沒有被自己的期待所欺騙。」❸

慧眼獨具的出版商沃拉爾在請夏卡爾製作《死魂

●夏卡爾在《拉封登寓言》插圖中注入了強烈的個人風格。或許受到法國鄉間明媚風光的影響，插畫中溢滿了鮮豔晃動的色彩，並未依照物件真正的顏色進行。《拉封登寓言》於是成為畫家個人的色彩實驗室。

靈》插圖後，便接著委託他進行《拉封登寓言》的插圖工作。夏卡爾為這部作品完成了上百件的水彩草稿，但之後卻因技術問題而改用黑白蝕版，最後再由畫家為限量的作品進行手工上色。繽紛的彩色圖版不再具有先前《死魂靈》插圖殘存的沉重感，法國明媚的鄉間色彩注入了拉封登筆下的自然背景。

對夏卡爾而言，寓言中的道德寓意並不是他關注的重點，而是在於寓言中引發的想像與人性衝突。因此，在他看似隨性的構圖中，往往隱藏著哲學式的個人思索。例如在〈獅子老了〉插圖中，年邁的獅子不再像從前一樣威震叢林，如今落魄到連狼、羊、牛都來欺負牠，甚至連驢子也來踢牠一腳。畫家將前來的動物們隨意地安排在畫面中，而下方的獅子則冷靜地望向觀者，牠的臉孔上帶著一股人類智者般的神情，向觀者發出生命意義的詢問。

●在夏卡爾的筆下，著名的〈狐狸與葡萄〉寓言強調出遙不可及的幻夢意味。葡萄果串與狐狸頭部相互呼應，看似簡單的兩個元素其實皆是以數層的豐富色彩繪成。

而在另一幅〈狐狸與葡萄〉的插圖中，這隻著名的「吃不到葡萄說葡萄酸」的狐狸，只有頭部出現在畫面的右下角，左上角相對的則是牠垂涎的葡萄串。而在這兩個簡單的元素之間，畫家安排了藍天白雲的背景，使兩者之間的距離彷彿天地之遙，並產生無法企及的幻夢意味。

穿越時空隔閡，寓言故事在一幕幕幽默喜劇背後，埋藏著深刻的人生諷刺。而寓言插圖是否能挖掘出輕鬆表象之下的辛酸寓意，則考驗著插畫家的表現能力。「寓言主角們不應太像真實動物，否則我們容易忘卻『寓言中的辛辣真實』：這是個不完美也不公正的世界。❹」從寫實、裝飾到扭曲手法，插畫家們試圖掌握寓言的真諦，而觀者也在其中尋找自身的映像。

註釋：

❶ 費德魯斯是西元一世紀時期的寓言作家，但他並未創作出新的東西，只是將原有的伊索寓言改寫成三音部抑揚格的格式。

❷譯文採用董天琦譯，《拉封登寓言》，小知堂文化，2002年。

❸沃拉爾著，陳訓明等譯，《一個畫商的回憶》，湖南美術出版社，2000年，頁263。

❹Hobbs, Anne Stevenson, *Fables*, Victoria and Albert Museum, 1986, p. 31

兒童文學插畫──走入繪本世界的大門

「唯有最珍奇美好之物才是適合孩童的。」

──德拉梅爾（Walter de la Mare）❶

　　如今，兒童文學的「插畫」（illustration），和我們所熟知的「圖畫書」（picture book），幾乎是兩種不同的東西。

　　大多數的青少年讀物屬於插畫書籍，書中以文字敘述為主，插圖則是場景想像的輔助，或是單純作為裝飾，例如新藝術風格的書籍便特別明顯。而圖畫書則是針對兒童所設計的迷人書本，其中圖畫占據大量篇幅，圖畫和文字是不可分割的，有時甚至是完全以圖畫進行敘述的無字書。簡言之，插畫與圖畫書的主要差別，便在於其中文或圖何者具有主導的地位。

　　雖然，圖畫書似乎屬於另一個需要另闢專書討論的廣大領域，並不適合放在以藝術家插畫為主題的脈絡中。但有趣的是，專為兒童所設計的精美圖畫書開始興盛的時間，正好同樣出現在插畫黃金時期的十九世紀。從插畫到二十世紀蔚為主流的圖畫書之間，其中正有著不可分割的微妙關連：包括工藝與美術運動的影響、插畫盛行而引發的圖文關係，再加上印刷媒材的革新，在在皆成就了書籍藝術中這塊

●克蘭將「裝飾」概念延伸到兒童讀物上，在他的《荒謬ABC》中，黑底背景襯托出醒目的紅黃白色彩，金色的大寫字母則成為重複的裝飾母題。

最純真的領土。

英國維多利亞時期幾名開創性的童書畫家，正是興起之後圖畫書風潮的關鍵角色。其中，以幾乎同時出生、又都和當時著名的印刷師伊凡斯（Edmund Evans）長期合作的三位童書插畫家，最能體現插畫書籍到圖畫書的革命性發展。這三位畫家包括新藝術風格的克蘭、倫道夫‧凱迪克（Randolph Caldecott）與凱特‧格林威（Kate Greenaway）；如今美英的兩大繪本獎，正是以後兩人的姓氏命名的。

瓦特‧克蘭

圖畫書的歷史其實並不算長。根據記載，最早的圖畫書出現在十七世紀，但維多利亞時期才是圖畫書獲得真正意義的時代。占滿每頁版面的大幅圖片成為敘述的中心，圖片不再只是文字的具象化，而文字則成為附屬的、甚至可有可無的角色。尤其在字母書、數字書一類認知性的圖畫書中，圖片的功能更遠大於文字的意義。

無論從哪一方面看，克蘭的字母書《荒謬ABC》（The Absurd ABC, 1874）都是與眾不同的創作。克蘭以

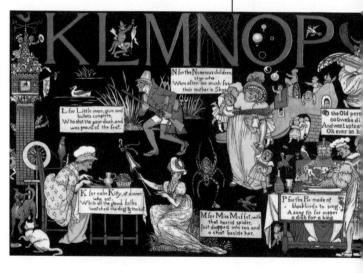

● 克蘭的《荒謬ABC》顛覆了文字與插圖的關係。插入的不再是圖畫，而是白底的文字框，圖像本身因此成為書頁的主角。

英國讀者熟悉的鵝媽媽童謠，作為串連廿六個字母的主軸；圖畫的內容雖是根據韻詩內容而作，但傳統的圖文關係卻被顛覆過來，版面中插入的不是插圖，而是侷限在框內的文字。此處，圖與文真正達成了融合的整體。

克蘭可說是將新藝術的「裝飾」概念延伸到兒童讀物上的第一人，在他的《荒謬ABC》中，雖然以漫畫式的人物為中心，但畫面的色彩與細節仍具有搶眼的裝飾藝術效果。黑色的背景，映襯著以紅、黃、白三色組成的人與物，而金色的大寫字母正醒目地懸掛在畫面上方。

倫道夫‧凱迪克

　　若說克蘭是童書「裝飾家」的話，那麼凱迪克便是真正的童書「插畫家」。

　　表面上看來，克蘭和凱迪克有許多的相似處，他們同樣出身於卻斯特的古老家族，兩人更是多年的至交。不過論到創作本身，兩人的風格其實天差地遠。

　　個性活躍的克蘭偏好異國風情，創作經常流露出格式化的裝飾風格；凱迪克則較為獨來獨往，他的創作多半從英國本土的題材與風格著手。在整體的裝飾性之外，凱迪克將繪本的圖文關係更向前推進一步，圖畫與文字不僅是從屬的關係，而是彼此補充、彼此詮釋的獨立個體。

●（上圖）（下圖）凱迪克將圖畫書中的圖像地位更推進一步，使圖像在文字之外展開獨立的脈絡。在《這是傑克蓋的房子》圖畫書中，彩色與黑白插圖交互敘述起文字未曾提及的全新故事。

　　《這是傑克蓋的房子》（*This Is the House that Jack Built*, 1878）是凱迪克和伊凡斯合作的十六本圖畫書系列之一。在短短七個月間，初版印的三萬本便銷售一空。在這本作品中，凱迪克的創新手法成功吸引了大小讀者的眼光。

　　《這是傑克蓋的房子》是一首通俗的童謠。韻詩中利用英文的子句結構，不斷在先前的子句前重疊上新的構句，句子因此可以無止盡地延伸：

"This is the house that Jack built.

This is the malt

That lay in the house that Jack built.

This is the rat

That ate the malt

That lay in the house that Jack built.

This is the cat,

That killed the rat,

That ate the malt

That lay in the house that Jack built...."

　　韻詩的格式便是如此不斷反覆下去。由於內容滑稽，又容易幫助幼兒記憶與學習文法，因此長久以來都是極受歡迎的一種童謠體裁。而凱迪克的創舉，不單是將這首童謠圖像化而已，更是在圖片的世界中，敘述了文字以外的脈絡。在彩色的主圖之外，黑白插圖呈現出根據韻詩內容想像出的情節，例如泥水匠傑克在牆面上簽上他的名字、僕役將一袋袋的麥芽搬運上樓的場景等。正如童謠本身可以反覆延伸，圖畫的世界也能不斷往外開展，圖文之間建立起彼此關連又各自獨立的敘述脈絡。

凱特・格林威

　　和克蘭風格化的角色相比，凱迪克筆下的人物顯得自然許多；但是格林威的洋娃娃般的天真孩童形象，卻立即征服了所有讀者，成為圖畫書中的理想典範。

　　比起凱迪克不常公開露面的個性，格林威則過著幾

●現代讀者可能認為格林威筆下的洋娃娃形象顯得過於美好且呆板，但對當時的讀者而言，格林威這種天真純淨的表現具有前所未見的吸引力。

插畫考

乎完全私密的隱居生活。曾有人向格林威提出為她作傳的構想，她只淡淡地回答：「等我死了吧。」格林威的創作靈感也比凱迪克來得更加個人化，她以周遭的經驗取材，童年收藏的洋娃娃、老家後院的花園、在母親經營的帽店中看見的式樣與織料等，全都一一納入格林威畫中的細膩圖樣。

《窗下》（*Under the Window*, 1879）是格林威和伊凡斯合作的第一部圖畫書，而這部作品很快便奠定了格林威在童書上的地位。她的圖畫主角多是打扮得體、舉止合宜的漂亮兒童，他們在自然純樸的鄉鎮中，循規蹈矩地上學、玩耍，並進行各種日常瑣事。雖然從現代的眼光看來，格林威的孩童形象未免過於美好與僵化，但當時這種天真純淨的表現，卻具有前所未有的魅力。而正如她插畫中所表現的，格林威本人的一生，其實也一直稟持著一顆未曾長大的赤子之心。

●格林威的創作與情感深受藝評家羅斯金的影響。《哈梅林的吹笛人》便是在羅斯金文學興趣影響下產生的作品，而格林威也在其中展現了她卓越的描繪能力。

或許正是格林威筆下的少女世界，吸引了著名藝評家約翰‧羅斯金（John Ruskin）的眼光，他不止一次地公開讚揚她的作品。但羅斯金對格林威的影響不僅如此而已。兩人之間長達二十年的曖昧情感，更深深影響著格林威的創作動力。❷

格林威為詩人布朗寧（Robert Browning）的《哈梅林的吹笛人》（*The Pied Piper of Hamelin*, 1887）創作的插畫版本，幾乎是為了迎合羅斯金的文學興趣而作的。《哈梅林的吹笛人》是布朗寧改編自民間童話的敘事詩，敘述一名神秘的吹笛人以一隻魔法笛子，為村民趕走了為患已久的老鼠，但村民卻未給吹笛人應得的報酬，吹笛人於是以魔笛帶走了全村的孩童。

格林威的插畫同樣展現了儼然成為她註冊商標的孩童形象，她精緻的細節與平面構圖的方式，令人聯想到前拉斐爾派的風格，但主要仍屬於她個人的特色。羅斯金也稱讚道：「無法更好的作品⋯出眾的吹笛手，還有可愛的孩子。」❸

在羅斯金病逝後的隔年，格林威也相繼去世。一生孤寂的格林威卻創造出最為純真美好的想像世界，直到今日仍深深吸引著無數童心未泯的心靈。

兒童文學插畫

雖然圖畫書的世界豐富迷人，但這並不意味以文字為主的兒童文學插畫，便較不受著名藝術家的青睞。

波納爾為作家喬沃（Léopold Chauveau）的少年故事集《小雷諾德的故事》（Les Histoires du Petit Renaud, 1927）便是以傳統的插畫方式，為這部以小動物為主角的故事集添加了饒富趣味的想像畫面。

「我超喜歡裡面大蝸牛的故事、把腿磨光的小蛇，還有大熊魯尼丘的故事。……喬沃清新的想像力絕對會吸引年輕讀者的。」波納爾在一次採訪中說道。

不難發現，波納爾的色彩並不是為人物形體上色，而是即興地在黑白速寫線條之間，穿插上單純的紅藍色塊，以此突顯自在活潑的漫畫線條。他的畫面也呈現出小動物的觀看視野，水壺、車輪等物件在牠們眼中都顯得巨大無比。這位曾以《平行》等大膽作品掀起爭議的畫家，如今在童書世界中，怡然自得地展現了他童趣的一面。

在藝術家插畫的黃金時期中，兒童文學的世界也不斷激發出令人讚嘆的成果。繼十九世紀後半的前輩畫家之後，二十世紀不斷出現卓越的童書作家，包括以精緻禮品書聞名的拉克罕與杜拉克，另外還有創作出經典小熊維尼（Winnie-the-Pooh）的薛帕（Ernest H. Shepard）、彼得兔（Peter Rabbit）的作者派翠・波特（Beatrix Potter）等。雖然，以「童書插畫家」一詞來稱呼這些藝術家未免有些籠統，因為他們通常不完全以插畫為創作對象，題材也不僅限於兒童文學而已；但就像一塊大拼圖般，一旦各人的成就組合起來，便拼成了最繽紛耀眼的童書世代。

●波納爾為少年小說《小雷諾德的故事》所作的插畫，展現了這位在當時堪稱前衛的先知派畫家童趣的一面。波納爾以自由即興的線條勾勒物件，以小動物的視野呈現出插圖內的景象。

註釋：

❶ 德拉梅爾，二十世紀初詩人、小說家，其為兒童寫作的作品最廣為人知。

❷ 羅斯金的創作與藝評文章在當時文壇都占有舉足輕重的地位，前拉斐爾派的理論基礎便深受他的影響。才華橫溢的羅斯金很快便擄獲了格林威的心，但她的一片赤誠卻不曾得到相等的回報。雖然年長格林威廿七歲的羅斯金一向對年輕女孩具有特別偏好，早已是眾所周知的事實，但羅斯金對格林威本人的興趣，卻似乎不及對她筆下未發育的小女孩形象來得大。

❸ Meyer, *A Treasury of the Great Children's Book Illustrators*, Harry N. Abrams, Inc., 1997

Chapter.

III 書籍插畫藝術的

媒材與形式

外觀的設計——裝幀、封面、書名頁

書籍裝幀其實是一件相當弔詭的事。

裝幀通常被歸類在工藝範圍，主要是因為材質及手工間的密切關係；然而書籍裝幀本身也可以被視為一幅圖像，故又屬於藝術創作的一部分。無論皮面、布面或紙板，書籍裝幀所牽涉的不僅是構思內頁和封面的插畫家，還包括專業的裝幀師，甚至繡匠、珠寶匠等工藝領域的角色。書籍裝幀於是在工藝與美術之間遊走，連結起兩邊的範疇。

在一部插畫書籍的製作中，包括書籍裝幀、內頁插圖或裝飾在內，皆是構成整本書籍風格的決定要素。尤其在藝術家之書的製作中，由於秉持著將整部插畫書籍視為一件完整藝術品的信念，也因此使流傳已久的裝幀藝術獲得了進一步的意義。

媒材變更

雖然印刷技術和裝幀媒材不斷地更新，書籍的裝訂方式自始以來卻幾乎沒有太大的改變：不外乎是將紙張折疊之後，將各疊紙張穿線連結起來，接著固定在硬質的封面上。在書本還是用手工抄寫的中世紀時代，多半是在裝訂完成的木板封面上再覆蓋一層素面的羊皮或牛皮，以便達到保護書本的目的。除非是相當富裕的收藏家，才會額外要求特殊的封面設計，甚至會印上黃金的家族紋章等。

十六世紀時，木板封面開始被硬紙板取代，而紙板上通常會覆蓋一層皮革，緊緊黏附在封面和書脊上。這種皮面裝幀於是在書籍市場上主宰了數個世紀，直到一八二〇年代左右才出現了布面的裝幀封面。由於布面比單純的紙板來得持久，但又比皮革便宜，很快就成為維多利亞時代的主流。同時，用來保護易髒布面的防塵書衣（dust jacket）也隨之問世，之後

●一八六四年版的《魯賓遜漂流記》由著名的裝幀師約翰‧萊頓製作，布面裝幀與幾何封面設計是當時典型的樣式。

更成為精裝書封面設計的重點。

●才華洋溢的前拉斐爾畫家羅賽蒂同時也是出色的書籍設計者。不同於他畫作中的繁複細節傾向，羅賽蒂的封面設計總是以簡潔優雅著稱。

一八六四年發行的這本《魯賓遜漂流記》（*The Life and Adventures of Robinson Crusoe*），便是當時典型的裝幀風格：以布面覆蓋在硬紙板上，封面設計呈現幾何形式，金線刺繡的裝飾使整本書籍顯得富麗耀眼，中央下方繡著「JL」的字母，代表著當時著名的裝幀師約翰·萊頓（John Leighton）。

在此之前，書籍裝幀主要仍是手工製作，到了十九世紀末，手工裝幀的精裝書終於讓位給機械裝幀。至於現代最常見的平裝版本，則是到了二十世紀才開始普及的產物。

而在手工裝幀的漫長歷史中，藝術家們在其中又扮演了怎樣的角色？

封面設計

雖然，書籍封面通常是由專業的裝幀師傅製作，但隨著插畫藝術逐漸受到重視，藝術家也參與了封面的設計。無論皮面、布面或紙張，藝術家根據媒材所能提供的變化，創作起風格獨具的封面設計。

前拉斐爾派的主要成員羅賽蒂，不僅是名卓越的詩人兼畫家，同時也是名優秀的書籍設計者。他所製作的封面設計總是帶有一股簡潔優雅的特質，截然不同於維多利亞時期裝幀工匠慣用的裝飾慣例，甚至不同於他本身細節豐富的畫作風格。例如他為自己的詩集（*Poems by D.G. Rossetti*, 1870）所設計的封面，便以藍綠兩色的布面，組成一幅具有幾何秩序的簡練花卉圖案。

另一方面，世紀末的代表人物畢爾斯利在為英國詩人波普（Alexander Pope）的長篇詩作《秀髮劫》（*The Rape of the Lock*）所作的封面設計中，則藉著單純對稱的構圖，傳達出幽默詼諧的效果。《秀髮劫》敘述男爵迷戀上女主角貝琳達（Belinda）的璀璨秀髮，因此大膽偷去她的一絡頭髮，打算為它建立一座供奉的祭壇。詩作中具有明顯的戀物癖主旨，不時摻差著愛慾性的暗示，而這正與畢爾斯利自身的特徵不謀而合。畢爾斯利以繁瑣華麗的洛可可風格繪製了搭配的插圖，而在封面設計上，則以畫龍點睛的一只剪刀和一絡秀

髮，點出了文本中荒誕諷刺的趣味。

兼具新藝術插畫家、書籍設計師和出版商等多重身分的查爾斯·里克特（Charles Ricketts），一生的境遇用「懷才不遇」四個字來形容是最恰當不過了。他自己也都這麼承認說道「因為畢爾斯利的成功，我的書籍插畫作品永遠石沉大海了」。然而，雖然里克特在世的時候不曾獲得同代人的接受，但如今他已被推崇為繼威廉·莫里斯之後新藝術書籍設計的代表人物。

或許當時唯一賞識他的人，就是一再將自己的作品交給他負責插畫與封面設計的王爾德。一八九二年，里克特便為王爾德的詩集（*Poems by Oscar Wilde*）設計封面。雖然繁複纏繞的花葉圖案明顯具有莫里斯的影子，但是畫面中經過仔細安排的幾何韻律，搭配著相稱的花體字書名，則屬里克特的個人特色。

不只是封面設計，里克特為王爾德所作的內頁插畫，也同樣隱含著這種經過細膩計算的特性。

一八九四年發行的《斯芬克斯》（*Sphinx*），收錄了里克特製作的九幅木口木刻插畫。根據里克特自己的敘述，《斯芬克斯》是他做過「最好的插畫作品」。不過，王爾德卻直截了當地回答：

「不，親愛的里克特，」王爾德如此說，

●（左圖）畢爾斯利的《秀髮劫》封面設計具有對稱俐落的構圖，而出現在畫面中央的剪刀與一綹秀髮，正生動點出書中荒謬頹廢的戀物主題。
（右圖）里克特的書籍設計深受作家王爾德的喜愛。他為《王爾德詩集》設計的封面融合了新藝術的花葉裝飾圖案，以及具有韻律感的幾何構圖。

●在書籍設計之外，王爾德也將自己作品的內頁插圖交給里克特製作。在《斯芬克斯》的書名頁插圖中，纏繞的莖蔓圖案與左右相對的人物，皆顯出里克特縝密計算的特性。

「你的圖畫不是你最好的東西，你是透過智力看待它們，而不是透過你的性格。」❶

●裝幀師波內為馬諦斯《爵士》插畫量身訂作的皮面裝幀封面，以馬賽克鑲嵌方式拼貼出自由舞動般的圖案，正符合馬諦斯插畫的精髓。

或許兩人都沒說錯，《斯芬克斯》的插圖一方面顯出畫家以智力進行的縝密計算，另一方面也的確是里克特最出色的作品。在書名頁的圖版中纏繞的莖蔓圖案顯然經過審慎的安排，左方代表「憂鬱」（Melancholia）的女性形象，正若有所思地凝視著右方人面獅身鷹翅的斯芬克斯。繚繞的畫面散發出炫目卻又平衡的效果，一如完美的計算公式。

二十世紀後由於平裝書的普及，年代悠久的裝幀藝術開始逐漸走向歷史。不過，仍有不少人企圖維繫精緻裝幀的傳統，這也是以嶄新手法製作皮面裝幀的《爵士》，在同時期的出版品中格外引人注目的原因。

馬諦斯色彩繽紛的《爵士》插畫輯，在圖像和文字上都展現了奔放愉悅的力量。而由二十世紀裝幀名家波內（Paul Bonet）為它量身設計的封面，成功地呼應著馬諦斯插畫中的自由表現，同時又不失波內本身的色彩與形式。波內雖然採用古老的皮面裝幀，但不同於傳統作法的是，他並不是將一塊完整的牛皮覆蓋在書面上，而是將不同的皮革切割成剛好的形狀，再以馬賽克的鑲嵌方式拼組成完整的圖像。雖然是多塊皮革的組合，但完工後的封面卻顯得平滑服貼。《爵士》於是從裡到外都成為書籍藝術的經典：內頁收藏著馬諦斯動人的剪紙藝術，封面上也同樣達成了裝幀的新成就。

書名頁

「書名頁」在整部書籍中占有一頁特殊的位置，通常是指正文之前標示書名的第一頁。最初的書名頁其實只是一頁白紙，印刷師傅會將書籍的第一頁留白，為的是在書籍進入裝幀階段前保護印妥的內文。十五世紀左右，這一頁開

●在具有古典希臘柱式
的門廊下，發起婦女
「性罷工」的莉西翠姐
以裸體姿態出現在圓框
中。畢爾斯利《莉西翠
姐》的書名頁，彷彿邀
請讀者一同欣賞這部開
放得令人吃驚的古希臘
喜劇。

始印上了書籍標題以利辨識。十六世紀中葉起，書名頁的格式變得越來越複雜，除了標題之外，還加上作者、印刷者和發行商等資料，以致後來又區分成真正的書名頁和印有詳細出版資訊的版權頁。

在現代平裝書中，書名頁通常比封面來得簡單許多，而封面才是圖文設計的重點。不過，在早期的精裝書中，書名頁通常是比封面更能讓藝術家發揮創意的空間。因為在皮面或布面的裝幀封面上，必須用燙金、刺繡等方式加上裝飾，無法像紙質的平裝封面或書衣那樣印出整頁的圖文設計。因此，位於全書開頭的書名頁，也就理所當然地扮演起引介讀者進入書中世界的角色。同時，書名字體與插圖裝飾的搭配，也成為全書圖文關係的縮影。

在畢爾斯利《莉西翠姐》的書名頁中，這種引介的意味便相當明顯。這部古希臘喜劇作家亞里斯多芬（Aristophane）的名著，以幽默且開放得令現代人吃驚的筆調，敘述女主角莉西翠姐聚集起斯巴達、底比斯等地所有的女性，號召大家不再和丈夫進行性生活，也就是發動一場「性罷工」，好讓戰爭早日結束，和平的日子快快來臨。

畢爾斯利於是以充滿喜感的人物造型、誇張放大的性器官描繪等，掌握了這部古典劇作中的前衛精神。在他的書名頁中，畫家更仿效古典的希臘柱式，搭起了類似門廊的結構，邀請讀者進入中央以花體字書寫的「莉西翠姐」世界。而在圓形框中框裡的裸體男女形象，則暗示著在古典門廊背後，讀者即將遇見的開放情色殿堂。

對詩人畫家布雷克而言，書名頁是傳達他複合藝術精神的重要媒介。以預言詩《天堂與地獄的婚姻》（*The Marriage of Heaven and Hell*, 1790）為例，這首長詩一開始的目的便是要激起保守人士的反彈，詩中以天使與魔鬼的對話，顛覆了傳統觀念中善惡的二元價值。布雷克在詩作的書名頁中，巧妙地運用字母與圖像的特性點出全詩的主旨。在畫面上方，捲曲的

「MARRIAGE」手寫字母形式，彷彿正與兩旁的有機植物一同融合生長，也呼應著「Marriage」字面上的「結合」意義；而在地平面下方，原本涇渭分明的印刷體字母「Heaven」與「Hell」，則化身為畫面底部熱烈擁吻中的擬人形象。這是在詩中的對話場景不曾出現的一幕。《天堂與地獄的婚姻》的書名頁圖版以字母與圖像的交互呈現，創造出超越文本之外的視野。

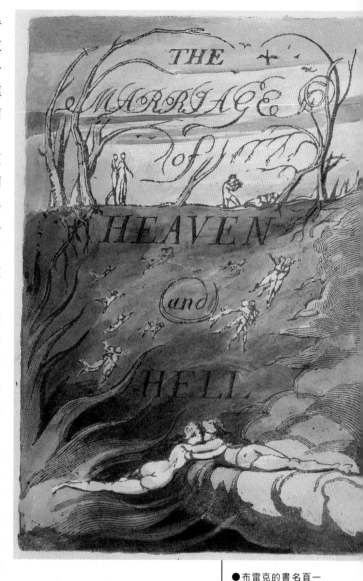

從厚重的皮面精裝到輕便的紙質平裝，書籍裝幀的媒材與形式經歷了許多變化。然而，儘管外型風格不斷更新，但裝幀的最初目的卻未曾改變：將作家、插畫家、印刷師、出版商的所有心血緊緊繫在一起，使讀者易於翻閱內頁的千變萬化，更為愛書人的書架搭起了一座座迷人風景。

註釋：

❶Charles Ricketts, *Recollections of Oscar Wilde.*

●布雷克的書名頁一向是詩畫關係的重點。在《天堂與地獄的婚姻》的書名頁中，布雷克同時展現出人間與地底的景象，天堂與地獄具現為熱烈擁吻的戀人，書名字體也呼應著周遭的圖像而變化。這些都是超越文字以外的脈絡。

版面構成——圖像與文字的相互解放

　　十九世紀末，插畫藝術便已出現了千變萬化的面貌：有新藝術的華美繾綣，也有如表現主義般的質樸震撼。不過，儘管隨著藝術流派的變遷，藝術家插畫不斷激發出多樣的風格，但他們終究要面對相同的問題：如何將這些心血傑作呈現在一本書的小小世界裡？而圖像在版面設計中所占的位置，多少影響著圖像在書籍中扮演的角色；對藝術家而言，插圖究竟只是視覺化的文字說明，還是另一項獨立的藝術創作？

　　插畫書籍的版面可以有各種配置變化，其中圖與文的緊密程度也隨之不同。從插圖與文字各自分離的插畫別冊（portfolio），到圖文彼此融合環繞的作法，這些版面配置的方式，不僅涉及了圖文之間的互動關係，也經常牽涉到出版商與印刷技術的文化背景。版面配置的問題，於是成為插畫藝術和一般藝術作品最大的不同之處。

●康斯塔伯的《英國風景》原本以單獨畫冊形式出版，但銷路卻不理想。在雷斯利將這些畫作收錄成《約翰‧康斯塔伯生平傳記》中的搭配插圖後，這些畫作便吸引了人們的眼光，可說是插畫出版中的一個特例。

圖文分冊

　　乍聽之下，圖與文分兩冊出版似乎不能算是「插圖」作品。若圖畫不出現在文本之中，而是另外獨立出版的插畫輯，這樣的作法似乎和一般畫家的畫冊沒什麼不同。但是，若單獨成冊的圖片皆以共同的文本為描繪的對象，它仍具有插畫最基本的定義。而在整個書籍出版的發展過程中，也確實不乏這樣的範例出現。

　　第一種例子是浪漫主義畫家透納。透納氣勢宏偉的風景蝕刻插畫深受版畫收藏家的喜愛，因此在原本的插圖書籍形式發行後，出版商於是抽去文字部分，將其中的版畫另外發行成插畫別冊。對版畫愛好者而言，這種圖錄形式實際上受到更大的歡迎。

　　至於同時期和透納並駕齊驅的風景畫家康斯塔伯（John Constable），卻

碰上相反的狀況。和透納的《英格蘭與威爾斯的如畫風光》類似，康斯塔伯也曾以英國著名的風景名勝為題材，和版畫師盧卡斯（David Lucas）合作了二十多幅鋼版版畫，並直接以不帶文字的畫冊形式出版。但是，這部《英國風景》畫輯銷售得並不理想。在康斯塔伯逝世後，為他作傳的雷斯利（C. R. Leslie）將這些版畫收錄成《約翰‧康斯塔伯生平傳記》（*Memoirs of the Life of John Constable*, 1843）中的搭配插圖。由於具備了將圖像加以串連的文本，這部插畫傳記反而因此更吸引人們的注意。

● 夏卡爾的回憶錄《我的生涯》，由於文字翻譯問題，以致事先製作好的搭配插圖被迫出版成單獨畫冊形式。然而即使少了文字說明，夏卡爾的超現實風格與純熟的版畫線條本身，已足以成為引人注目的藝術品。

夏卡爾的《我的生涯》（*Mein Leben*, 1923）又是另一種範例。夏卡爾在三十五歲時以俄文完成了自傳作品，他以散文詩般的筆調記述了如夢似幻的早年回憶，並且親自製作了與之搭配的二十幅蝕版插畫。然而，這部作品卻因翻譯問題而遲遲未能出版。最後，出版商卡西爾（Paul Cassirer）作出了冒險決定，以單獨畫冊的形式發行。儘管當時缺乏相互參照的文本，但是夏卡爾插圖中的流暢蝕刻線條與超現實風格，仍使這部出版品獲得不錯的迴響。例如，光是第一幅插畫圖版便

已令人引發無限想像：在畫家的自畫像中，畫家頭上頂著一棟家鄉屋舍，下方則是他所親愛的雙親與妻女。夏卡爾對家鄉的情感在圖版中自然流露，絲毫不亞於文字本身的敘述力量。雖然最後由蓓拉（Bella Chagall）翻譯的法文版傳記並未收錄原先的蝕版插圖，但仍為這二十

● 《我的生涯》中的插圖雖然奠基於畫家的親身經歷，但夏卡爾卻為它賦予了夢境般的詩意風格。頭頂著房舍的自畫像、飛越房舍前的車輛，是在夏卡爾的插圖世界中才會出現的奇妙景象。

●多雷的《倫敦：朝聖之旅》
是典型的圖文分頁版面。占滿
整頁的寫實插圖令讀者更容易
進入書中的逼真幻象。

幅夢幻圖像的解
讀提供了更寬廣
的空間。

　　插畫別冊的
形式雖然少了圖
文互動的機會，
但正由於圖像和
文字完全分隔，
觀者因此可以不
受文字的拘束，
專注於畫面所帶
來的想像與感
受。在這樣的形
式中，文字與圖
像各自扮演的角
色獲得了最清楚的區分。

圖文相隔

　　在許多插圖書籍中，圖和文雖然放置在同一部
出版品中，但仍是各自獨立、互不干擾的。這樣的圖文分隔作法包括全版插
頁及插圖框等。

　　插頁式的版面配置是最基本也最常見的方式，也就是一頁文字、一頁
圖片的設計。一般來說，越傾向傳統路線的插畫，越適合圖文分頁的作法。
專業插畫家多雷曾為多部文學名著製作大量精緻寫實的插圖，而他的插畫經
常是以栩栩如生的全頁版面，彷彿在印刷文字中另闢一座完整獨立的圖像世
界。例如，在他和作家傑若德（Blanchard Jerrold）合作的《倫敦：朝聖之旅》
（*London : A Pilgrimage*, 1872）中，一幅從倫敦大橋上俯瞰勞工階級生活的整
頁插圖，使讀者彷彿直接由書頁文字中躍入眼前的視覺景象。

　　在全版插圖之外，有些插畫書籍則採取較折衷的作法，也就是以工整的
插圖框安插在文字之間，使文與圖的距離不致過於遙遠，又不致干擾彼此的
進行。插圖框並不限於單一外型，不過矩形外框自然是最常見的類型。在前
拉斐爾派畫家共同合作的作品中，便經常以這樣的方式進行。例如在《英國

聖詩》（*English Sacred Poetry*, 1862）其
中一幅由桑地斯製作的〈小哀悼者〉
（The Little Mourner）裡，插圖框內呈
現的是一名喪失雙親的小女孩獨自於
墓園鏟雪的淒涼景象，而圖框下方便
印著呼應的詩句：

> 孩子，若你對他們說話，
> 他們也不會向你回應；
> 他們深埋在地底之下——
> 你的容顏他們看不見。
> Child, if thou speak to them,
> They will not answer thee;
> They are deep down in earth-
> Thy face they cannot see.

"Child, if thou speak to them,
They will not answer thee;
They are deep down in earth—
Thy face they cannot see.
321

　　這樣的版面配置，既可能使文本
變成圖片的註解文字，也可能反過來使插畫成為文本的說明圖
片，它的好處在於讓讀者輕易地同時體會圖像與文字各自的魅
力，並在兩者之間來回穿梭、思索。以精確細節著稱的前拉斐
爾派插圖，尤其格外適合這樣的方式。

　　另外，修斯的兒童讀物插畫〈北風背後〉最初是發表於
《少年格言》（*Good Words for the Young*）雜誌上。以易於大
眾閱讀為主要考量的雜誌，安排的圖文形式顯得較為豐富，不
過其中仍具有相當工整的秩序，插圖與文字幾乎占有同等的範
圍。在這樣相間的安插方式下，圖文之間的相互參照，似乎又更為容易了。

圖文融合

　　圖文融合的版面，使圖像與文字成為一個不可分割的整體。讀者在閱讀
文字的過程中，勢必無法忽視圖像的存在。而若文字與圖像是由藝術家同時
進行製版，這種圖文形式完整融合的版面，本身便是超越繪畫與文學之外的
另一種藝術創作。

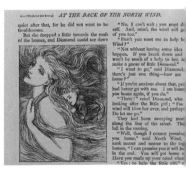

　　許多圖文融合的版面是以文隨圖行的方式進行，也
就是一般稱之為「盤文」的作法。例如，專業插畫家呂諾
亞（Alexandre Lunois）在他為法國小說家梅里美（Prosper
Mérimée）的《卡門》（Carmen，1901）原著所作的插圖
中，可說是竭盡所能地展現出令人驚奇的場景與版面設
計。

　　呂諾亞並未採用中規中矩的插圖框，而是任憑他的
插畫世界在書頁間自在展開，讀者在閱讀的同時，彷彿也
一腳踩進了畫中迴盪著馬蹄聲的空曠雪景。而在印刷過程
中，出版商也配合著無明確邊緣的插圖，將文字部分自由
地印在圖像四周，使圖與文的融合顯得順眼自然。在電腦排
版尚未出現的年代，這種排版方式必須耗費大量的人力與手工，而盤文形式的
插畫在當時為讀者所帶來的驚喜，則是現代讀者難以想像的。

　　另一種方式則是圖隨文行。先前介紹過的先知派畫家波納爾便是最好的
範例。在《平行》插圖創作中，畫家在已經印妥的文字周圍空白處，畫上環

繞的插圖。而這幅為其中一首〈寓言〉（Allégorie）詩篇所作的插圖，更突顯出這種作法的特色。波納爾以遠景畫法，勾勒出一片向畫面遠方延伸而去的蓊鬱灌木林；而在左半部的書頁圖版中，隱約出現一頭人羊與一名山澤女神（nymph）相遇的微小身影。在波納爾看似即興的圖像間，重要的元素其實已悄然散落在邊緣的線條與陰影當中。

至於圖畫框是圖文融合中更特殊的例子。這樣的作法在之前以威廉·莫里斯為首的新藝術插圖中尤其常見。新藝術對書頁裝飾的重視幾乎大過文字內容本身，因此環繞文字外圍的蔓藤裝飾邊框，以及包裹在外框之內的畫中畫，都是新藝術插畫中慣有的方式。

專業插畫家羅比達（Albert Robida）在為巴爾札克（Honoré de Balzac）的短篇故事《美麗的安蓓莉雅》（La Belle Impéria, 1913）所作的插圖設計中，幾乎每頁都附有類似的圖畫框作法。但和莫里斯等人不同之處在於：羅比達的邊框並不是單純的花紋裝飾圖案，而是以他擅長的城市全景圖作為外框，鑲在中央的文字和首尾插圖周圍。

●圖畫裝飾框是頁面設計中常見的作法，但專業插畫家羅比達的獨特之處在於，他以城市全景圖作為環繞文字與插圖的外框，框內與框外的景象既獨立又呼應。

巴爾札克的故事敘述的是腓利神父受到魔鬼的引誘，決定讓自己享受闊綽的生活；於是他擊敗了情敵主教，贏得了風華絕代的交際花安蓓莉雅的芳心。在羅比達第一頁的圖版設計中，中央以手工上色的插圖描繪著奢華墮落的上流社會宴樂景象，而在外圍的圖畫框中，城市其他角落的人生百態正同時上演。在這樣的插圖版面，巴爾札克對社會現實的諷刺更加呼之欲出。

圖像與文字的版面變化始終層出不窮。除了以上介紹的幾種常見形式外，各種靈活交錯的版面配置不斷出現，挑戰圖文之間的關連與意義。不過，無論何種配置方式，圖像與文字的風格是否彼此搭配，仍是影響圖文關係的關鍵。然而，版面的配置仍是吸引讀者目光的第一個條件，並牽涉著圖文的先後順序與地位。插畫是否能作為獨立的藝術創作，也端看藝術家是否能在文本與版面的掌握之外，依然維持著屬於個人的風格與態度。

頁面裝飾——手抄本傳統的再出發

　　正如穿戴整齊的女子，一旦佩戴上耀眼的首飾便能讓她容光煥發。同樣地，在風格獨具的插圖與版面配置之外，插畫書籍中若再加上適當的頁面裝飾，將使整部書籍的藝術性更加完整。

　　書籍的頁面裝飾並不是近現代的新產物，早在中世紀的手抄本典籍中，便已充滿了精緻繁複的圖案花飾（illumination，亦指照明）。這些古老裝飾圖案的目的，一如「illumination」的字面意義所指出的，便是要「照亮」這些神聖典籍；以起首字母和頁緣花邊區隔出明顯的段落結構，並藉由卷首或卷尾的插圖，作為文字奧義的說明。頁面裝飾於是被賦予了神聖的意義，如同大教堂祭壇上精雕細琢的鑲飾，人們認為手抄本中的裝飾越華麗，對經書典籍的崇敬也越真誠。

　　延續著手抄本的傳統，這種對頁面裝飾細節的重視，也繼續瀰漫在歐洲插畫黃金時代的書籍當中。不過，頁面裝飾的神聖使命此時已減弱不少，尤其在威廉·莫里斯所領導的美術與工藝運動影響之下，裝飾圖案與字體本身便成為一種藝術形式，書籍裝飾擁有了獨立的地位。

　　頁面的裝飾可以有許多種，包括每章開頭的起首字母裝飾（initial）、安插在卷首或卷尾的小圖（headpiece、tailpiece），還有圍繞在頁面邊緣的裝飾花

●起首字母的裝飾是自中世紀手抄本以來的慣例。例如十五世紀一部老普利尼的《自然歷史》插圖手抄本中，起首字母被描繪成一幅包含三部分以繪畫為主題的微型畫。

紋（vignette）等。而隨著裝飾位置的不同，也牽涉著圖文之間的關聯。

起首字母

在中世紀手抄本典籍中，為了強調章節段落間的結構，首章或首段的起首字母總是經過別出心裁的裝飾，有時甚至變成一幅以字母為主的小型圖畫。由於起首字母的裝飾通常是頁緣圖案的延續，因此在圖文關係上，也成為聯繫插圖與文本之間的橋樑。

在十五世紀時，一部為老普利尼（Pliny the Elder）於公元一世紀時的經典鉅著《自然歷史》製作的插圖手抄本（*Historia naturalis*, 1465）中，每一章首段的起首字母皆被描繪成一幅微型畫（miniature）。在討論「繪畫」的第三十五章中，起首字母「V」劃分成三個與繪畫相關的場景：分別是繪製壁畫、調配顏料與製作妝奩。此處的起首字母一方面屬於文字脈絡的一部分，一方面也是一幅完整的圖像，同時又呼應著邊緣裝飾的白色蔓藤主題，於是達成了引導閱讀與美化版面的雙重功用。

手抄本插圖中對起首字母的熱愛，並未隨著時代變遷和印刷技術的發展而褪去，反而開展出更多元的變化。十九世紀時，在一部獻給維多利亞女王的《大衛詩篇》（*The Psalms of David*, 1861）插圖本中，起首字母與周圍的蔓藤花紋不再只是說明與裝飾的功用，而是畫面本身的重點。以首段字母「O」為起點，整幅版面彷彿被噴灑而出的花團錦簇所占據；而內文的字母也不時回應著圖版的裝飾主題，如首句中「LORD」的四個字母便是周遭花紋的延續。

●手抄本的裝飾風格並未隨著時光推移而完全消逝，十九世紀的《大衛詩篇》便採用手抄本式的起首字母與頁面裝飾。不過此處的起首字母不僅僅是作為說明與區隔段落之用而已，而是畫面本身的重點。

以現代概念為《大衛詩篇》進行典籍裝飾工作的歐文·瓊斯（Owen Jones），本行其實是名建築師。但是，他對裝飾藝術的關注，促使他寫下了《裝飾的文法》（*Grammar of Ornament*, 1856）著作，書中詳盡介紹了各種裝飾的圖版和技法，很快成為讓後世藝術家和設計師獲益匪淺的工具書。而他獻給女王的這部裝飾書籍，便是他自認最具代表性的作品之一。

不過，起首字母的裝飾並不限於手抄本的纖細風格而已。十九世紀末的專業插畫家維達爾（Pierre Vidal）曾參與莫泊桑（Guy de Maupassant）短篇小說集〈泰里耶院〉（La Maison Tellier）的插畫工作，在他其中一幅插圖中，維達爾將首段第一個字「Elles」的開頭字母「E」直接放在插圖中樓房的「牆面」上；於是，字母從容跨入了插圖所呈現的幻覺世界，而圖像和文字間的融合也更加自然。此時，手抄本傳統的神聖光芒已完全淡出，關注的焦點退讓給現代生活的真實片段。

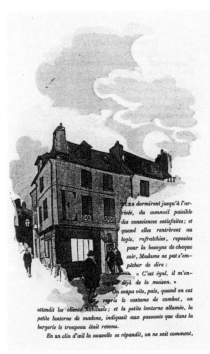

到了新藝術時期，更出現了一位將印刷字母本身提升到書法藝術境界的角色，他就是深受威廉·莫里斯影響的艾瑞克·吉爾（Eric Gill）。

由莫里斯所成立的凱姆斯寇出版社，不僅致力於追隨中世紀手抄本的形式與風格，同時也發展出幾種獨創的印刷字體。而在凱姆斯寇的刺激之下，年輕的吉爾接續起這波印刷字體的熱潮，並且終其一生不斷創作出大量的書籍插圖與字體設計。

吉爾為金雞出版社（Golden Cockerel Press）製作的《四福音書》插畫

（*The Four Gospels of Our Lord Jesus Christ*）應是他最受歡迎的一部作品了。吉爾自行設計出一種類近哥德風格的纖細字體，並在其間搭配上極具造型感的人物形象，使古代手抄本中的起首字母裝飾完全邁進了現代領域。

在〈馬太福音〉第二十六章裡，描寫了一個用極貴的香膏塗抹耶穌頭部的女人。吉爾在這一章開頭的起首字母「A」之間，描繪出耶穌與女人簡化而優雅的肢體動作。吉爾此處採用的是〈路加福音〉第七章中的敘述：有罪的女人用眼淚沾濕了耶穌的腳，用自己頭髮擦乾，並抹上香膏。吉爾顯然對路加的記載較能產生共鳴，女子彎腰的動作不但增添了構圖的變化，也更能體現女人向耶穌所發的真誠懺悔。

頁緣裝飾

在起首字母之外，卷首及卷尾的小圖、散落在文字邊緣或穿插其間的蔓藤圖案，都是頁面裝飾中畫龍點睛的要素。這些細節花邊的地位似乎無足輕重，但它們整體營造的風格卻能形成整部書籍裝飾的基調。

英文中的「headpiece」和「tailpiece」，顧名思義便是

● 萊斯提寇以自身擅長的風景圖，結合新藝術形式的裝飾花邊，為德國作家馮塔納（Theodor Fontane）發表在《牧神》雜誌上的短詩作出卷首及卷尾的裝飾小圖。

指放在一段文字頭尾的圖畫。以德國畫家萊斯提寇（Walter Leistikow）為作家馮塔納發表在雜誌《牧神》（*Pan*）❶上的短詩插畫〈在米格山的圓丘間〉（Auf der Kuppe der Müggelberge）為例，由於插圖受到單頁版面的限制，因此這種安插在詩句上下的首尾小圖，顯得格外適合整體的圖文效果。

● 首尾裝飾不一定都是小型插圖，也可以是簡單的押花圖案，例如在先知派畫家德尼的《效法基督》插畫作品中，每頁都具有精緻的押花圖案與蔓藤裝飾。

萊斯提寇是表現主義畫家孟克的至交，他本身則以製作德國各地的風景畫作聞名。在他描繪的樹林湖泊間，經常夾雜著新藝術的花邊圖案，這種裝飾風格卻也和他的風景畫相映成趣。馮塔那在這首詩中描述的米格山，座落於柏林東南方的米格湖畔，是一排低緩的連綿丘陵山脈。在長方形的首尾圖框中，萊斯提寇一方面掌握住米格山的特徵，另一方面也藉由重複的裝飾圖案，傳達出新藝術的設計旨趣。

●海內經常以捲鬚形式設計充滿流動感的卷尾押花圖案，並格外擅長為動植物等有機形象賦予中國篆刻的形式趣味。

首尾裝飾有時是一幅小型的插圖，但有時也只是簡單的押花圖案。例如，先知派畫家德尼在他的重要插畫作品《效法基督》（*Imitation de Jésus-Christ*, 1903）中，便製作了無數件的蔓藤裝飾。這些安置在首尾和頁緣的花紋設計具有連貫的圖樣風格，也使這部傑作中的每幅頁面都顯得精緻與調和。

至於德國蔓藤花樣大師海內（Thomas T. Heine）設計的卷尾押花圖案，則展現出另一種風貌。海內特別擅用捲鬚（tendril）的形式，設計出充滿活力的流動線條，在書頁平面上發展出兼具裝飾與功能性的有機圖案。從他同樣發表在《牧神》雜誌上的卷尾押花設計，便可輕易辨識出以上的特點。無論花卉或德國獵犬的造型，海內總能以類似中國篆刻藝術的趣味，使印著生硬文字的頁面霎時活躍起來。

蔓藤花紋可以蜷曲在頁緣的一角，作為整幅圖版中畫龍點睛的裝飾；也可以放肆地占滿

●《詩集》是莫里斯獻給喬治安娜‧伯恩-瓊斯四本書中的第一本。書中前十頁的花紋裝飾和封面的一幅莫里斯肖像是由穆雷所作，前十頁以後的裝飾則由莫里斯繼續完成。

整個版面，取代文字與插圖，成為整部書籍的主角。從一份來自威廉‧莫里斯的生日賀禮，正好提供了蔓藤裝飾的極致範例。

●第一首詩後的卷尾小圖是伯恩-瓊斯本人的作品，書中其他的插圖同樣出自穆雷之手。

　　這部美妙的禮物是莫里斯親自創作的一本詩集（*The Book of Verse*, 1870），其中的花紋裝飾多半由穆雷（Charles F. Murray）設計，並由莫里斯一同參與上色工作。在第一首詩的詩末，更附有莫里斯的老搭檔伯恩-瓊斯所繪製的一幅卷尾小圖。這份生日禮物的幸運收禮人不是別人，正是伯恩-瓊斯的妻子喬治安娜。想像一下，收到這樣一份精美裝飾的賀禮，該是多麼愉悅的事！

　　令人炫目的花紋圖案，在詩句行間密密麻麻地延伸著，彷彿長滿玫瑰花叢的城堡。此時的裝飾花紋將圖像與文字彼此緊密交織，成為不可分割的整體。莫里斯也藉由這部作品，證明了他兼具作家、畫家、書籍裝飾師與出版商角色的多樣才能。

　　儘管在許多現代主義的藝術家插畫中，與其說重點在於頁面的裝飾，倒不如說是自身藝術理念的專注呈現。不過，仍有眾多藝術家們願意承續書籍裝飾的美好傳統，並嘗試將自身的藝術風格注入這門古老的裝飾藝術之中。頁面裝飾即使換上了新的樣貌，但對書籍的熱愛與尊重卻不曾停息。

註釋：

❶ 《牧神》是一八九五年由梅爾-葛拉非（Julius Meier-Graefe）所發行的一份德國雜誌，專門刊載當代國際間活躍的文藝創作與潮流。許多當代的藝術家也在其上發表許多插畫作品，而當時正盛行的新藝術分支「青年風格」（Jugendstil）便占有極大比例。

凸版版畫——質樸原始的視覺趣味

　　包括插畫在內，一幅藝術品所能達成的風格，與它的媒材是密不可分的。恰當的媒材選擇可以昇華藝術家的原始創意，反之亦然。

　　在機器影印和數位掃描尚未問世的時代，版畫由於具有能夠重複印刷的特性，無疑是書籍插畫的最佳選擇。通常藝術家們會以畫筆描繪原始的圖稿，之後再經由專業版畫師傅製版，從而製作出可供大量複製的版畫。雖然，版畫長久以來多被視為「替代」媒材，只是一種用來複製油畫原作的工具；但運用在插圖上時，版畫的材料與技術卻經常直接影響到作品本身的內容與風格。因此，認識不同類型版畫所帶來的效果，自然更有助於了解書籍插圖的妙處。

　　版畫類型主要分為凹版（intaglio print）、凸版（relief print）、平版（planography）與孔版（stencil print）等四大類。四種方式達成的效果各異其趣，藝術家們也會同時運用不同技法，增添作品的多樣面貌。

　　凸版是歷史悠久的版畫類型，其中包括木刻（woodcut）、麻膠版（linocut）、木口木刻（wood engraving）等。雖然鑿刻的方式與媒材不盡相同，但是印刷的方式卻

●十五、六世紀是木刻版畫蔚為盛行的時代，而杜勒的作品可說是當時的巔峰之作。他的木刻書籍插畫皆以突顯宗教教義為主，例如在一四九七至九八年間製作的《啟示錄》書名插圖中，便呈現聖母子向撰寫啟示錄的聖約翰顯現的景象。

同樣一目了然：在刻成的版面上刷上
油墨，再將紙張覆蓋上去，版面上凸
起的部分便在紙張上留下油墨。以這
種印刷方式製成的圖像，便稱作凸版
版畫。

木刻

　　木刻版畫的起源如今已不可考。
最初的木刻是被當作在衣料上印製圖
案的媒材，直到十四世紀時才運用
在紙張印刷上。十五、十六世紀的
時候，木刻插圖蔚為風行，尤其大量
運用在聖像或紙牌的圖案印刷上。不
過，在蝕刻技法成為歐洲版畫主流之
後，木刻便逐漸式微，直到十九世紀
末在橋派等團體的鼓舞下，木刻插圖才又在藝術舞
台上活躍起來。即使到了今日，木刻版畫造成的視
覺趣味仍是其他技法無法比擬的。

●杜勒紮實的木刻功力使他的插
畫具有線條明晰、細節豐富等特
質。《啟示錄》中的一幅〈四活
物〉便展現琳瑯滿目的細節，令
人難以相信這是木刻凸版所達成
的效果。

　　木刻的製作是在纖維粗獷的木材縱切面上，以
鑿刀刻出圖像以外的部分，留下未經刻鑿的部分便
是最後印成的版畫線條。早期的木刻插畫完全是由粗厚的黑色輪廓線構成，以
便之後容易在白色部分進行手工上色，此時的木刻圖案於是具有一種穩定厚重
的感覺。然而在十五世紀時，木刻版畫便加上了陰影表現，如此一來，木刻便
不純粹是雕刻的意味，而是類似於素描繪畫的效果了。

　　早在十五世紀末，木刻插圖便已出現相當成熟的範例，版畫大師杜勒的插
圖書籍即展現出驚人的木刻功力。身為虔誠的新教徒，杜勒的木刻插畫皆以宗
教內容為題材，親自進行《啟示錄》（*The Apocalypse*）、《大／小受難記》
（*The Large Passion/ The Small Passion*）、《聖母馬利亞的一生》（*The Life of
the Virgin*）等插圖書籍的設計與製版。雖然製作時間有先後順序，但這些作品
都同時在一五一一年出版，而這些木刻版畫清晰洗鍊的線條，讓人幾乎以為是
畫筆達成的效果，杜勒的宗教題材與版畫技法於是立即獲得大眾的讚賞。

　　〈啟示錄四活物〉是《啟示錄》插圖中最為人熟知的一幅。根據啟示錄六

張一至八節的記載，聖約翰在異象中看見當四個印被揭開時，騎著馬的四活物便進入世界，他們分別是拿著弓的「征服者」、拿著刀劍的「戰爭」、拿著天平的「飢荒」，最後一位「死亡」身後更尾隨著吞噬世人的陰府怪物。杜勒一絲不苟的精密木刻呈現出這駭人的一刻，代表神之忿怒的四活物在天使的引導下，騰空跨躍充滿罪惡的末世。

在木刻版畫的全盛時期結束之後，直到十九世紀末，木刻的質樸原始魅力終於再度被藝術家發掘。相較於運用腐蝕技法的蝕刻版畫，直接刻鑿的木版線條顯得粗糙而具生命力，因此格外適合原始情懷或社會主義思潮的表現。

●高更為大溪地手記《諾亞‧諾亞》特地製作的木刻搭配插畫，由於無法被出版商接受，到了再版時才得以出現在書中。高更在這系列木刻插圖中混合刻鑿與雕線技法，產生出黑白線條交錯的明暗變化。

高更、克爾西納、德漢、杜菲等人，都是將傳統木刻版畫重新注入現代活力的畫家。其中，高更便是最早重拾木刻插圖的藝術家之一。

高更的大溪地手記《諾亞‧諾亞》除了文字間原有的手繪彩色插圖外，高更另外特地製作了與之搭配的十幅木刻版畫，打算安插在這部插圖自傳中一起出版。不過，由於當時的出版商擔心這部作品過於前衛，因此高更最後只好放棄這組木刻系列，於是這些木刻傑作只有在之後再版的版本中才得以面世。

《諾亞‧諾亞》系列中的一幅〈馬魯魯〉（Maruru），原意為大溪地土語的「謝謝」。高更以原始圖騰形象及抽象化的自然景物，呈現原始部落崇拜自然神靈的習俗，成功製造出一幅充滿神秘氣息的畫面。而高更不僅是重新借用舊有的木刻技法，他運用造成黑色線條的傳統鑿刻方式，混合白色線條的雕凹線法，以此產生的木刻效果因此不同於杜勒的明確輪廓，呈現出光影變化靈活有致的黑白圖像。

除了保留黑白原貌的木刻畫之外，高更也將其中幾幅版畫套上簡單的色

彩，多半是赭紅、銘黃等大地色調，達成另一種單純的原始風情。這種用多層版面套色而成的彩色木刻（color woodcut）如今已較為少見。在運用彩色木刻製作插畫的藝術家當中，德漢為拉伯雷（François Rabelais）《巨人傳》（*Gargantua and Pantagruel*）的第二部〈龐大固埃〉（*Pantagruel*）製作的彩色木刻插圖，便展現出全新的技法運用。

德漢的彩色木刻製作方式是在白色輪廓線的區分下，以不同顏色的木版重疊套色，例如將黃色和藍色重疊印上，以此產生綠色塊面等，少數的純色版面便能製作出變化豐富的色彩效果。

分成五部的《巨人傳》是一部充滿中世紀通俗喜劇精神的鉅著，而第二部〈龐大固埃〉尤其具有這種傳奇文學的色彩。巨人卡岡都亞將兒子龐大固埃送到法國各地學習，過程中遇到許多具象徵意義的人物。通篇洋溢著詼諧趣味的

COLINET.

THENOT.

COLINET and THENOT.

COLINET.

●在木刻版畫被銅版取代了數個世紀之後，十九世紀開始興盛的木口木刻使木版媒材又重獲新生。布雷克的《魏吉爾牧歌》是其創作中唯一的木口木刻插圖，卻已經讓他人作品相形失色。

語調，適時傳達出對當時教育制度謔而不虐的諷喻。而德漢充滿民俗色彩的木刻版畫，也同樣回應著這股嘉年華般的喜劇效果。

　　至於另一種與木刻過程極為相似的麻膠版，則是將木版替換為較為柔軟的亞麻油氈版（linoleum）。麻膠版的好處在於易於刻鑿，能夠比木版製作出更流暢蜿蜒的曲線；但缺點則是較為脆弱，刻出的線條過細的話，便容易斷裂或合攏。因此以麻膠版製作的版畫線條通常較為粗獷，而較少精緻細節的表現。

　　馬諦斯的插圖作品《帕西法耶，米諾斯之歌》（*Pasiphaé, Chant de Minos*）便是麻膠版的經典範例。在希臘神話中，帕西法耶是生下了牛頭人身怪物米諾托（Minotaur）的王后，不過，馬諦斯在插圖中真正關切的顯然不是主題或情節，而是如何在黑色版面上製作出平滑無陰影的白色線條，達成一氣呵成的構圖表現。

木口木刻

　　木口木刻（wood engraving）顧名思義，是由木版（wood）和雕凹線法（engraving）合併使用的技法。木口木刻是在質地細密的木材橫切面上，以雕線的方式刻畫出線條，之後再以凸版印刷的方式印出圖像。木口木刻於是能夠製造出較木刻畫更為細緻的圖案，而木口木刻所使用的銳利雕線刀（graver）或推刀（burin），也有助於形成畫面中纖細的白色線條。木口木刻最初是在十八世紀末由英國版畫家畢維克（Thomas Bewick）發明，並在十九世紀達到鼎盛。畢維克本身雖然是位優秀的版畫家，但是與他同時代的威廉・布雷克，卻很快取

代了他的地位。

　　布雷克為羅伯‧索頓（Robert Thornton）的《魏吉爾牧歌》（*The Pastorals of Virgil*, 1821）所做的插圖系列，雖然是他眾多創作中唯一的木口木刻版畫，但卻足已使許多同業的作品相形失色。布雷克利用木口木刻本身的特性，捨棄了物體的細節表現，轉而強調物體間黑白線條的對應，因此使插圖中的人體與景物彷彿沐浴在一股銀白光線的照耀之下。布雷克原本以四張橫幅為一組，安排在同一版面上，但由於如此組成的版面尺寸過大，出版時便遭到分割的命運，也多少削弱了原本版面配置所達成的力量。

　　由於凸版的印刷不需經過腐蝕銅版的強力壓印方式，因此雖然印出的精細程度相去不遠，但木口木刻版的耐用度卻比銅版來得高。於是在一八二〇年代以後，木口木刻便達到顛峰時期，成為許多書籍插畫或複製畫的新寵兒。例如，創作出無數精彩書籍插畫的專業插畫家多雷，以及插畫、製版與出版皆一手包辦的達席爾兄弟等人，都是擅長木口木刻的代表人物。其中，達席爾兄弟的重要性更在於他們為大多數前拉斐爾派畫家的原稿製作版畫。由於除了桑地斯以外，前拉斐爾派的畫家們很少親自製作版畫，可能甚至連版畫能達成哪些效果都不清楚。然而，達席爾兄弟的成品總能精準傳達畫家的原稿精神，也贏得了藝術家們的讚不絕口——或許除了以挑剔出名的羅賽蒂之外。在這種畫家與版畫師的合作模式之下，木口木刻持續興盛了數十年的時間，最後終於被石版畫所掀起的書籍革命完全取代。

●身兼出版商的版畫師達席爾兄弟曾製作過一部插圖版聖經《聖經藝廊》（*Bible Gallery*）。他們邀請多位前拉斐爾派畫家繪製草圖，其中以萊頓（Frederick Leighton）的作品占多數，製版後的細膩成品證明了達席爾兄弟優異的木口木刻技法。

凹版版畫——布雷克和夏卡爾的技法實驗

凹版版畫的製作過程與凸版正好相反。而凹版的陰柔效果，也正與凸版的陽剛俐落大異其趣。

凸版是將欲印出的圖像部分保留下來，將多餘的部分刻除；而凹版則是以直接刻鑿或利用酸液腐蝕的方式，在版面上製造出預計圖像的凹痕。在進行凹版印刷時，先將油墨滾過版面，在凹痕內填入墨料之後，接著將版面多餘的墨料拭去，再以壓印機施以壓力，使凹痕內的油墨被吸附於潮濕的紙張上。以此過程印出的版畫，便稱為凹版版畫。

製造凹版的技法有很多種。有直接以不同工具在版面上進行雕鑿的雕凹線法（engraving）、直刻法（dry point）和美柔汀法（mezzotint），以及借用腐蝕溶液在金屬版上蝕出圖像的蝕刻法（etching）與細點腐蝕法（aquatint）等。其中以雕凹線法和蝕刻法最為常見，也最具代表性。不同技法產生的效果，為凹版版畫帶來多變的面貌，毫不遜色於畫筆和顏料達成的效果。而版畫藝術家們通常會在一幅圖像上將各種技法交錯運用，以產生最豐富的圖示表情。

至於凹版的媒材，多半是以金屬銅版（copperplate）為主。銅版自十六世紀起，便主宰歐洲版畫市場長達三個世紀左右。然而，到了十九世紀初，由於昂貴且容易磨損等缺點，銅版已逐漸被耐用的鋼版及木口木刻取代，最後終於完全讓位給新興的石版畫。

雕凹線法

雕凹線法（line engraving）的字面意義指的是在一塊平面上劃出或刻出線條。它可說是最古老的一種藝術形式，原始人類就已經會在洞穴岩壁上刻畫圖案，或是在陶器上雕刻線條。而金屬的發現雖然很早便有記載，但直到十五世紀，才發明了在金屬版上刻畫圖案，之後再轉印到紙張上的作法。而運用在版畫技法中的雕凹線法，則是直接以鑿刀等工具刻畫版面，可以製造出單純線條的圖像，也可以加上陰影，產生雕刻般的質感。

布雷克為但丁的經典鉅著《神曲》（*The Divine Comedy*, 1838）製作的銅版版畫，完全是由純粹的雕凹線法所製作。和《約伯記》的製作過程類似，布雷克於一八二四年製作了上百幅的《神曲》水彩插圖，之後又從其中選出七幅另外製成銅版版畫。在《神曲》版畫系列中的第一幅〈色慾環：保羅與

法蘭切絲卡〉（The Circle of the Lustful: Francesca Da Rimini）中，布雷克再一次證明了他驚人的版畫實力。

●布雷克曾製作了上百幅的《神曲》水彩插圖，之後又選出其中七幅單獨製成銅版版畫。〈色慾環：保羅與法蘭切絲卡〉插圖中流轉的漩渦動勢，正顯出布雷克以雕凹線法進行刻鑿的流暢軌跡。

「色慾環」是但丁神曲中上地域的第二圈，專門收容生前因情慾犯下罪過的人們。法蘭切絲卡由於政治婚姻而嫁給保羅的哥哥，但是保羅和法蘭切絲卡卻彼此相愛。他們的戀情被保羅的哥哥發現後，嫉妒的丈夫將兩人殺死。這對情侶由於生前犯下的通姦罪，死後只能在色慾環中隨風飄盪。布雷克以捲動的漩渦狀構圖表現被狂風吹襲的人們，畫的右半部是離開人群向但丁說話的兩個靈魂，嚮導魏吉爾正望著因惻動憐憫之心而昏厥在地的但丁。布雷克銀絲般的雕線技法，生動表現出地獄中的光線、颶風與人物衣紋，也造成強烈的流動線性效果。

蝕刻法

自從蝕刻法問世以來，「蝕刻畫」一詞幾乎取代了整個「凹版版畫」的定義。蝕刻法是利用酸液的腐蝕作用，先在金屬版面上塗抹上一層防腐蝕液，再以針或尖筆於防腐蝕液上直接描畫出圖像，接著將金屬版浸入酸液中，此時經過刻畫的部分便會遭到酸液侵蝕，於是形成版面上的凹槽。以蝕刻法製作線條的過程相當接近於筆繪的方式，由於無須透過刻刀的使力，因此能展現出畫筆般的流暢線條。

蝕刻法之所以深受許多藝術家喜愛，是因為用尖筆在版面上

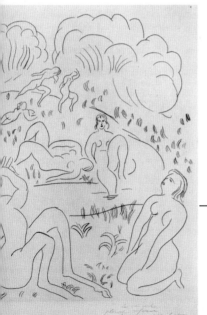

●蝕刻法是相當接近筆繪的腐蝕版畫技法，通常會搭配其他作法以增加畫面的陰影層次。而在馬諦斯為《馬拉美詩集》製作的插圖，則展現了完全以蝕刻法製成的簡練線條。

描繪圖案的過程，和畫家筆繪的方式頗為類似，因此完成的作品也更能忠實呈現藝術家概念的原貌。在《馬拉美詩集》的插圖中，馬諦斯便展現了純粹以蝕刻技法構成的簡潔線條。其中，收錄在詩集中的〈牧神的午後〉（L'après Midi d'un Faune）便是相當傑出的範例。〈牧神的午後〉是一篇沾染著夢境與情慾幻想的美麗詩篇，詩中敘述一個悶熱的午後，半人半羊的牧神夢見自己正追逐一群山林女神，卻怎麼也追不到，追累的牧神只好倒頭就睡，再度進入夢鄉。〈牧神的午後〉中揉合了真實與夢境的詩意，德布西曾以這篇詩作為題材創作管弦樂序曲，俄國的編舞家尼金斯基也編寫了同名的芭蕾舞劇。而畫家馬諦斯以尖筆蝕刻的線條，刻畫出未加任何陰影效果處理的形象，看似纖細飄渺，卻能生動地掌握人體的結構、姿態，以及群體之間的關係。馬拉美自由的詩意境界，此刻在疏落的幾筆線條中得以自在舒展。

　　夏卡爾的創作則是另一個例子。他在一九二三至二七年旅法期間，為俄國作家果戈里（Nicholai Gogol）的長篇小說《死魂靈》（Les Ames Mortes）製作了近百幅的蝕刻插畫。夏卡爾以接近漫畫速寫的造型與筆法，靈活轉化了果戈里筆下的諷刺語調。這部小說敘述的主角是位精打細算的生意人乞乞科夫，他想到一個牟利的計謀：他以低價向地主們收購尚未註銷戶口的過世農奴，也就是所謂的「死魂靈」，計畫當作活著的農奴抵押出去，以此騙取大筆押金。夏卡爾插畫的第一部便是記載乞乞科夫挨家挨戶收購農奴戶口的過程，最後在事跡敗露時，只好倉皇逃逸。

　　在〈乞乞科夫向瑪尼洛夫道別〉（Les Adieux de Tchitchikov et Manilov）插圖中，描寫的是當主角來到第一位地主瑪尼洛夫家中拜訪後，由於賓主相談甚歡，感性的瑪尼洛夫於是依依不捨地向乞乞科夫道別。這是全套插圖系列中少數完全以蝕刻法製作的版畫。

　　「兩個朋友長久地互相握著手，長久地互相默默凝視著對方熱淚盈眶的眼睛。瑪尼洛夫說什麼也不肯放鬆我們這位主人公的手，繼續這樣熱烈緊握著它，使對方竟不知怎樣才能夠把它抽回來。⋯⋯」

　　夏卡爾以純粹的蝕刻線條，將這幅感傷耽溺的場景轉換為一幅虛無飄渺的

●夏卡爾在技法多變的《死魂靈》插畫作品中，同樣以純粹蝕刻法製作了〈乞乞科夫向瑪尼洛夫道別〉插圖，以此達成漫畫式的扭曲線條。

畫面。畫家發揮他擅長的變形手法，將主角的形貌轉化成漫畫般的扭曲輪廓，而周遭的物體也彷彿脫離了透視空間，隨著主角一同舞動起來。

直刻法

除了蝕刻法之外，夏卡爾在《死魂靈》這部插畫書籍中還運用了各種凹版腐蝕的技法，例如直刻法和細點腐蝕法等，在黑白畫面中呈現出深淺交錯的活躍變化。實際上，藝術家大多會在凹版版畫的製作中融合不同的技法變化，以豐富作品的面貌。

插畫系列中的一幅〈省長夫人斥責女兒〉便是蝕刻加上直刻法的示範。直刻法是直接刻線法的簡稱，指的是以尖筆（point）或鋼針（etching needle）直接在金屬版面上施以刻鑿的動作。直刻法最大的特色在於，它會在刻畫出來的凹痕兩側製造出金屬屑堆積的粗糙毛邊（burr），當施以油墨印刷時，這些毛邊便會吸收墨料，在灰色調的畫面中製造出格外深沉厚重的黑色部分。於是，《死魂靈》插圖系列中經常出現的大塊陰影效果，多半便是來自於直刻法的運用。而〈省長夫人斥責女兒〉插圖背景中的大片刮擦線條，更留下了明顯的鑿刻筆觸，也呼應著畫中主角的灰暗心情。

乍看之下，直刻法似乎是一種最單純、最容易的作法了，然而，實際上正好相反。它要求製版者有絕佳的尖筆掌控力，並能刮起適當的毛邊以吸收油墨。雖然印刷方式不同，但直刻法的製作其實較類似於凸版木刻的刻鑿方式，版面凹痕的深淺則完全取決於

●直刻法刻鑿出的毛邊能夠產生畫面中格外厚重的黑色區域。夏卡爾在〈省長夫人斥責女兒〉插圖中未經潤飾的大片陰影，可明顯追溯出畫家下筆刻鑿的猛烈力道。

●林布蘭的「一百基爾德版畫」是凹版版畫中的典範。蝕刻與直刻法純熟的交錯運用，製造出極具戲劇效果的明暗變化。

畫家下刀的力度，也因此產生深淺的陰影表現，不同於透過腐蝕作用的蝕刻法所造成的平滑線條。直刻法也因此經常用來加強蝕刻或雕凹線法的效果。

這種蝕刻法與直刻法交錯運用的方式也是十七世紀的林布蘭（Rembrandt van Rijn）最慣用的技法。在版畫領域中，林布蘭是一位無與倫比的大師，雖然他並未真正以書籍方式出版他的版畫作品，但他無疑將蝕刻媒材的特性發揮到淋漓盡致的地步。例如在人稱「一百基爾德版畫」（Hundred Guilder Print）的作品〈基督醫治病人〉中，林布蘭在這塊小小的平面上（27.8 X 38.8公分）一次呈現了各種深淺有致的黑白光影變化。林布蘭在尖筆蝕刻之外，加入了直刻法的運用，在亮處的纖細線條對比著暗處的大片陰影，觀者的視點落在基督頭部的光輝上，整幅畫面顯得神聖而莊嚴，且又如此的真實。

其他技法

除了以上介紹的主要技法之外，不同的凹版技法還能營造出更多的質感。例如馬諦斯在《尤里西斯》（*Ulysses*）插畫中所使用的軟防蝕劑腐蝕法（soft ground etching），成功地為尤里西斯的故鄉〈依瑟卡島〉（Ithaca）添加了自然有機的質感；或是如夏卡爾以細點腐蝕法，為乞乞科夫離去的場景籠罩上一片霧茫茫的漸層視野。儘管到了二十世紀，彩色石版畫已成為版畫世界的主流；然而，凹版版畫憑藉著變化豐富的各樣技法，仍舊擁有其無法取代的魅力。或許，這也正是許多藝術家始終對它情有獨鍾的原因。

● （上圖）以軟質防蝕劑進行的腐蝕技法能夠轉印出樹葉、織布等實物的肌理質感，使印出的畫面擁有素描般的筆觸質感。馬諦斯《尤里西斯》中的幾幅插圖便加入了這種作法的運用。
（下圖）細點腐蝕法亦是凹版版畫常用的技法之一。將松香粉或瀝青粉灑於金屬版上加熱火烤，以此形成的點狀腐蝕液可製作出潑墨般的迷濛效果，一如夏卡爾為《死魂靈》中的〈乞乞科夫的離去〉插圖所鋪上的霧狀背景。

石版版畫——插畫書籍的創作轉捩點

> 「如果林布蘭懂得石版畫的話，他該會創造出怎樣的作品啊！」
>
> ——竇加（Edgar Degas）

石版畫首度在歷史上問世的時刻，正好是歐洲版畫進入多元動盪時期的十九世紀。新的技法不斷出現，蒸汽印刷機促成了大量高速的機械印刷，書籍閱讀成為更廣泛、更普及的市民活動。而與一般手繪繪畫幾無二致的石版畫，在這個時間點上進入歷史舞台的高潮幕，雖然一開始只是不受注意的小配角，但不久之後，便成為在舞台上大放異彩的首席明星。

「任何人只要知道如何握筆，就能有潛力製作石版畫。」法國畫家布拉克蒙（Félix Bracquemond）如此評論著。而實際上也正是如此，石版畫是平版印刷中最為普及的一種，這種製版方式不需經過刻畫或腐蝕的過程，而是使用蠟筆等油性材料，直接於石版上塗繪形象。接著在印刷過程中，則以水沾濕版面，再塗上一層印刷用油墨。由於油水互斥的原理，圖像部分會排斥水吸收油墨，其餘無圖像部分則吸收水排斥油墨，以此印出版畫圖像。

石版畫的繪製較為簡易，完全不需額外的版畫技法；此外，石版印出的作品能轉印出細緻的原始筆觸與肌理，並可輕鬆表現出自由飄逸效果。因此，當石版開始被運用於書籍插圖之後，便深受畫家們的歡迎，也進一步刺激了藝術家之書的興盛。

詩意媒材

> 「在所有搭配文字的版畫方式中，石版或許是最適合詩歌的一種。」
>
> ——保羅・梵樂希（Paul Valéry）

石版畫無疑是書籍插圖上一個重要的轉捩點。但實際上，石版最初問世時並不是用在藝術作品上，而是利用於軍事外交等需要大量複製的文件。因此，儘管之後石版畫在整個版畫史中占據了如此重要的地位，但在石版畫剛問世的時候，插畫市場基本上還是屬於鋼版與木口木刻的天下，石版畫只是一種次要的媒介，以致於當德拉克瓦最初在他的《浮士德》插畫中放進大型的石版插圖時，引起的批評反而大過讚譽。

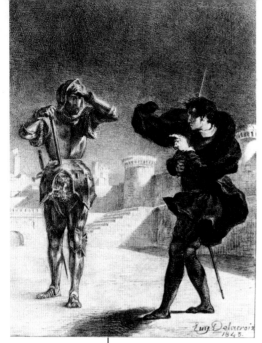

不過，在《浮士德》出版的十餘年之後，德拉克瓦以莎士比亞的劇作《哈姆雷特》為題材，製作了十六幅石版插圖（*Hamlet*, 1843）。這回，大眾已普遍能接受這樣的形式。在第一幕的插圖〈城垛上的鬼魂與哈姆雷特〉中，哈姆雷特看見了父親的鬼魂出現在夜半的城垛上。石版畫的效果如實表現出漸層色調的灰黑夜空，以及光影有致的背景城牆，成功地突顯出位於舞台般前景的兩名主角。德拉克瓦於是恰當地呈現《哈姆雷特》劇作中無所不在的沉重陰鬱感，正如波特萊爾所指出的，德拉克瓦與莎士比亞的共同點，正是在於他們對憂鬱的執著，以及對人類苦難的專注。

●德拉克瓦是最早將石版畫媒材運用在插圖作品上的重要藝術家之一。《哈姆雷特》插畫中的灰黑夜空背景，正是石版畫漸層效果的成功展現。

當攝影與其附帶的照相複製技法剛開始出現時，似乎直接威脅到石版的存在；然而，照相複製法不久便證明它為石版畫帶來的好處遠大過壞處。

由於照相複製法很快便將石版的「複製」功能完全取而代之，石版畫因此得以在藝術領域中盡情發揮它的潛能。石版畫的最大優點之一，正是能再現出蠟筆或墨筆等的細膩質地，這在馬內（Edouard Manet）的石版插圖中得到更完整的表現。

馬內是繼德拉克瓦之後，第一位對石版插畫感興趣的畫家。一八七五年，他受詩人馬拉美之託，為馬拉美翻譯的愛倫坡長詩《烏鴉》（*The Raven*）製作了五幅石版插圖。馬內在草稿中以筆刷與墨水大筆揮灑，製造出類似中國水墨畫的皴擦效果，而這樣的質感完全在之後的石版畫中如實複製出來。

●馬內為馬拉美翻譯的愛倫坡長詩《烏鴉》所作的石版插圖，無疑是藝術家之書中的經典之作。其重要性不僅在馬內對詩作的獨特詮釋，亦在於他充分發揮出媒材本身的潛能。

《烏鴉》詩中的主角是一位剛失去愛侶的男子。一天夜裡，一隻會說話的神秘烏鴉忽然飛進他的屋裡，盤據在房內一尊帕拉斯（Pallas，此處為雅典娜的別稱）的頭像上。無論男子詢問牠任何問題，這位不速之客都只重複著相同的回答「永遠不再」（nevermore）。一如懸疑大師愛倫坡其他的作品，《烏鴉》充滿了憂鬱、死亡與神秘象徵。然而《烏鴉》不同之處在於，詩中增添了追念愛人的浪漫詩意，全詩押韻的音樂性更增添了這種感傷之美。

在其中一幅插圖中，馬內描繪出烏鴉棲息在智慧女神雕像上的景象，而畫面下方望著烏鴉的男子，卻是詩人馬拉美的形貌。具有「第一位現代畫家」之稱的馬內，不僅以石版效果忠實表現了詩中的神秘陰鬱氣氛，另一方面也呈現出自身獨特的詮釋版本。

●石版媒材使馬內得以複製出草圖裡的水墨質感，《烏鴉》最後一幅插圖甚至出現近似禪意的抽象潑墨。

色彩勝利

或許，沒有比羅特列克這幅呈現石版印刷過程本身的石版畫，更能說明石版在十九世紀末漸漸受重視的地位。

這幅版畫是新藝術奇才羅特列克為雜誌《原版圖案》（*L'Estampe Originale*, 1893）創作的封面設計。畫中是羅特列克最喜愛的一間石版工作室，印刷師寇特爾老爹（Père Cotelle）正專注地在印刷機前工作；畫中的女子正以挑剔的眼光檢視著剛印出的成品，她正是一再出現於羅特列克海報中的女舞者珍・阿芙麗兒。

《原版圖案》是由畫商兼出版商瑪提（André Marty）發行的一部藝術雜誌，專門刊載新銳藝術家們的版畫作品。雖然當時的版畫作品仍以蝕刻為主，但《原版圖案》卻強調各種製版方法是同樣重要，更承認石版畫是與木刻、蝕刻等具有同等地位的媒材。而羅特列克為這部雜誌量身訂做的封面，

●羅特列克的《原版圖案》封面圖版，以石版畫本身呈現石版印刷過程的畫面。海報中的女主角與進行印刷工作的老師傅，鮮活地再現當時出版盛世的實景。

不僅描繪出石版工作室內的真實狀況本身，它本身便是一幅手工上色的彩色石版畫。

石版畫的製作雖然相當簡便，但彩色石版的印刷則不是那麼容易的事。一八三七年，一位名叫恩格曼（Godefroy Engelmann）的法國人取得了彩色石版印刷（chromolithography）的專利。這種新技術的作法是將一套不同的色彩分成數次印刷，印出手繪般柔和連續的色調。由於每層色彩都需要單獨製版，因此需要精確地計算套色的位置和印出的效果；同時，這種作法也要求足夠的色彩學知識，因為有些顏色的效果必須利用兩種以上的色彩調配而成。初期的彩色石版畫多半還是靠手工上色，而隨著彩色印刷逐漸成熟，這種完全機械複製的技術才逐漸取代了手工上色。藉著細膩的多層套色效果，色彩在版畫中達成了全面勝利，也間接成就了當時色彩繽紛的新藝術插畫。

夏卡爾為古希臘愛情故事《達夫尼斯與赫洛爾》（Daphnis et Chloe，1961）製作的插畫便是以複雜的彩色石版套印而成。由於夏卡爾的每一幅圖版皆需要二十五種左右的色彩，因此全書四十二幅插圖總共製作了近千幅的版面。彩色石版忠實地保留了畫家特有的夢幻色調，以及原始的細膩筆觸與蠟筆質感。

《達夫尼斯與赫洛爾》是古希臘作家朗格斯（Longus）所作的一篇帶有濃郁牧歌情懷的故事。自小被牧羊人收養的男孩達夫尼斯，和青梅竹馬的牧羊女赫洛爾經常一塊到田野間放羊。正值青春期的兩人彼此強烈吸引，卻無人教導他們的原始慾望應如何得到解決。達夫尼斯一邊努力學習愛的功課，同

時，他的身世之謎也將逐漸揭曉。畫家夏卡爾一向深受愛與自然等題材的吸引，因此他處理起這部作品的插圖也格外得心應手。

插圖中的一幅〈菲勒塔的愛情功課〉，描繪出兩人在激情驅使下緊緊相擁的一幕。肌膚的粉紅色調突出在藍綠背景之中，不明確的邊界與點狀的朦朧色彩，使人物彷彿消溶於背景之中。而在〈婚宴〉插畫中，整幅畫面以明亮璀璨的金黃色為底，人物則以非自然的紅、藍、綠等鮮豔色彩穿插其間。這是夏卡爾典型的石版畫風格，此處也正符合這則詩意牧歌的氛圍。

除了同時代藝術流派的影響之外，當下環境所能提供的媒材和技術，其實也深深影響著一名藝術家的插畫風格。隨著時代越進步，媒材的選擇越多元，藝術家的插畫表現也相對拓寬了自由奔放的空間。在十九世紀末至二十世紀初的世紀交替時刻，拜版畫技術的成熟發展之賜，加上當時豐富藝術思潮的刺激，於是成就了這段歐洲插畫的黃金時期。

●夏卡爾的《達夫尼斯與赫洛爾》插畫，將早期彩色石版推向極致，同時也顯示出彩色石版製作的難度。在他的畫面中，色彩、人物與背景彷彿彼此消融，而這其實是以二十餘層的石版反覆套色出的成果。

國家圖書館出版品預行編目

插畫考：那個開創風格的時代與
師們 / 郭書瑄著.--初版.--臺北市
:如果出版：大雁文化發行,
2007〔民96〕
面; 公分
ISBN 978-986-82416-9-5（平
1.插畫 - 西洋 - 歷史

909.4 96

插畫考——那個開創風格的時代與藝術大師們

The Secrets of Illustratic

作者／郭書瑄

設計／黃子欽

責任編輯／劉文駿

行銷企劃／黃文慧

副總編輯／張海靜

總編輯／王思迅

發行人／蘇拾平

出版／如果出版社
　　　大雁文化事業股份有限公司

地址／台北市中正區重慶南路一段121號5樓之10

電話／（02）2311-3678

傳真／（02）2375-5637

發行／大雁文化事業股份有限公司

地址／台北市中正區重慶南路一段121號5樓之10

24小時傳真服務／（02）2375-5637

讀者服務信箱E-mail／andbooks@andbooks.com.

劃撥帳號／19983379

戶名／大雁文化事業股份有限公司

印刷／成陽印刷股份有限公司

出版日期／2007年5月　初版

定價／350元

ISBN　978-986-82416-9-5

發現世界

eureka

未知的世界是歷史美麗的延伸

26

ORO charmé de sa nouvelle épouse, retournait
chaque matin au Sommet ... et
redescendait chaque soir sur l'arc en ciel
chez Vairaumati. Il resta longtemps absent
du Teraï (ciel). Orotéfa et Curétéfa ses
frères, descendus comme lui du Céleste
Séjour par la courbe de l'Arc en Ciel
après l'avoir longtemps cherché dans les
différentes îles le découvrirent enfin avec
son amante dans l'île de Bora Bora.

発現世界
eureka

未知的世界是歷史美麗的延伸